KB056297

임옥상

시대정신과 미술

임옥상
시대정신과 미술
강성원

2022년 10월 17일 초판 1쇄 발행

지 은 이 강성원
발 행 인 조동욱
편 집 인 조기수
교정·교열 김재순
펴 낸 곳 헥사곤 Hexagon Publishing Co.
등 록 제 2018-000011호 (2010. 7. 13)
주 소 경기도 성남시 분당구 성남대로 51, 270
전 화 070-7743-8000
팩 스 0303-3444-0089
이 메 일 joy@hexagonbook.com
웹사이트 www.hexagonbook.com

ISBN 979-11-89688-98-1 03600

임옥상

시대정신과 미술

강성원

HEXAGON

차례

글을
시작하며

시대정신은 노아의 방주 비슷하다. 방주에 올라타는 생명에게는 미래가 열리고, 나머지에게는 죽음이 기다린다. 그 배에 함께 하지 못한 생명체는 짐짓 그럴만한 원죄가 있어 보이기도 한다. 근대화 이후 개인은 소위 '시대정신'의 부름에 응해 느끼고 행동하고 비판받고, 적응해야 했다. 시대정신은 관변 정신이거나 체제저항 정신이었다. 조선 후기 사회 이래 일제 강점기이든 이후 해방과 전쟁을 거치는 시기이든 각각의 시대의 이름으로 개인에게 시대정신이라는 배에 올라탈 것을 요구했다.

이렇게 변천하는 시대정신으로 개인은 한국 근현대사라는 저마다 천차만별인 가상假想의 동시대성同時代性을 상정해 살아왔다. 그렇기에 개인은 진실을 향한 여러 층위의 다면적 이해관계의 갈등을 통과해 나타나는 어떤 '진실의 변증체'를 기다리다가 죽는 숙명을 정체성으로 안게 된다. 개인이 바라보는 현실은 모두 달랐다. 이 모든 상황이 특히 이 땅의 예술가들을 기다리는 운명의 왜소증을 앓는 존재로 그려냈다. 활짝 피지도 못하고 제대로 지지도 못하는 개인의 삶과 예술이라는 기형의 일반화가 진행됐다. 역사가, 다가올 시대정신이 개인의 삶과 예술을 왜소하게 바라보게끔 하거나 추앙의 순간들을 확증하기도 했다. 대한민국이란 사회는 지금까지도 총체적 상이 결여돼 있기에, 대한민국에서의 삶에 대한 객관적인 연구가 학문체계로 정립돼 있지 않기에, 유기체적 생의 맥락 속에서 개인과 개인의 작업에 대한 '있는 그대로'의 '진실'과, 사람들이 기다리는 있어야 할 '진실' 사이의 진솔한 대화식 관계 파악은 불가능하다. 이 모든 사회적 삶이 내포한

진실에 대해 알려면 생활상의 부분과 전체의 관계 맥락에 대한 인식의 실체화를 견지해야 한다. 그 전제로 개인이 그려내는 의미 형상과 그 형상에 대한 '진리 같은' 평가에 조금이라도 다가갈 수 있고 생의 진면목에 한 걸음 더 다가갈 수 있지만, 모든 개인이 안고 있는 실존 공포의 차이, 개인의 수만큼 다채로운 자유와 평등을 옥죄는 미시권력의 장애, 장애로 인한 억압의 차별화 등을 극복한, 진실을 덮는 미망으로부터의 해방은 영원히 다가오지 않을 과학으로 남겨져 있다.

끊임없이 동요하는 미완의 체제에서, 전체를 비추는 거울인 학문이 없는 체제에서, 근대화(산업화)와 국가안전보장(국가보안)은 희한한 시대정신으로 군림한다. 체제 불안을 다스리는 핵심적 지배이념으로 생활의 길을, 생활의 진실을 규정하고 나섰다. 그리고 지배이념은 시대정신이 됐다. 지배이념이 시대를 지배하게 되면 반지배이념도 생길 수밖에 없다. 지배이념과 반지배이념은 항구적으로 체제 내에서의 모든 행위에 대한 일방적 평가채널을 작동시킨다. 혹은 사회 내부에서 일어난 사회적, 개인적 성취와 행위들에 대한 고정되고 정형화된 약식의 소통채널을 작동시키게 되며, 근대화와 국가보안의 미명으로 사람부터 잡아들인다. 시대정신을 공포와 협박으로 이끌어냈다.

체제 불안 요소들을 다스리자면서 체제 불안을 야기하는 방식의 통치 장치가 국가보안법이라면, 삶의 만족감을 다스리는 라이프스타일의 국제 표준양식은 근대 경제발전을 위한 아귀餓鬼처럼 근대주의를 몰아쳤고 표준양

식은 모더니즘의 이름으로 편재되기 시작했다. 사실상 모더니즘은 예술의 이름이 아니라 편재된 욕망의 아름다움의 이름이다. '모던 아트'가 봉사하는 곳은 이런 아름다움을 추구하는 곳이다. '모던 아트'는 국제주의의 표준양식이다. 표준양식 색인에서 빠진 라이프스타일은 일종의 반지하에 사는 난민들의 삶이다. 스타일이 없는 삶이다. 스타일이 없으면 대한민국 중흥에 기여하지 못하는 삶으로 간주된다. 대한민국 중흥에 기여하지 않은 개인들의 삶은 학문 영역 밖의 남루한 여정에 불과하다. 이들을 위한 민중의 학문이 존재하지 않았다. 한국식 근대주의의 성취에 함께 하지 못하는 개인에게는 정신이든 신체든 가난함밖에 남지 않았다. 가난은 개념을 얻지 못한 생명, 그로부터 건져진 언어(민중양식)는 지리멸렬하고 몽매한 진실을 가리킬 뿐이었다. 가난에서 벗어나고 싶은 욕망, 권력 중심에 다가가고 싶은 욕망이 근대주의의 본질이기에 지금도 여전히 혹독하고 모호한, '국가경제중흥'의 이데올로기만이 개인 인생의 '만족감'과 '희열'을 보장한다고 믿는다. 스탕달의 『적과 흑Le Rouge et le Noir』은 주인공의 욕망의 행로가 근대 주체의 특징을 반영하고 있어서 근대소설의 시작이라고 평가받고 있다. 근대주의의 본질은 개인의 출세 가능성, 출세해서 돈과 명예를 얻을 가능성의 해방에 있기에 국가경제중흥의 일꾼으로 돈과 명예를 얻게 하는 일은 한국 현대화의 최종심급 동력이다. 예술가도 예외는 아니다. 지난 세기 이후의 모든 '현대예술'에서, 모더니즘 예술이든 민중예술이든 예술가의 욕망은 억압된 무의식에서는 동일할 수밖에 없다. 근대화된 개인에게 주어지는 자유와 평등의 의미가 바로 그런 것이기에 현대사회에서는 예술가도 돈과 명예의 피라미드 상층부로 올라가기를 원하고 올라가는 길이 열려 있어서 현대사회이다. 이 실존 주체를 가리켜 현대사회 체계에서는 '개인'이라고 명명한다.

임옥상이 민중미술 작가로 살면서 선택하고 실천한 행위들과 그의 작업들에서도 포괄적으로 현대사회 예술가의 삶의 여러 지점을 살펴볼 수 있다.

그럼에도 모더니즘 작가들과는 상이한 주체의 선택과 판단의 입각점들도 읽어볼 수 있다. 소명召命과 인정認定 사이의 관계 투쟁에서 임옥상은 특히 국제 표준양식을 의미하는 '예술'이라는 욕망체계[認定體系]와 국가보안법으로 상징되는 반체제 시대정신[召命體系] 사이에서 민중미술운동이라는 배 안에 있었다. 이 배에 올라탄 민중미술 작가들이 품었던 욕망의 복합성은 이들의 이데올로기가 삶에 연착륙하지 못하도록 했고, 소명과 예술의 관계는 죽음에 맞선 위기에서만 매개됐다. 일상에서 욕구는 욕구대로 소명은 소명대로 서로를 소외시켰다. 사실 민중미술운동 당시 예술과 소명의 상호 소외는 이미 돛처럼 펄럭이는 신화였다. 예술과 소명은 죽음 앞에서만 일체화할 뿐이었다. 임옥상은 이 같은 '민중미술운동'호號의 선장인 적도 있었다. 그런 만큼 민중미술운동에 관련되는 모든 사실, 그 경향성과 우울함과 맹목과 회한과 거짓말 등 민중미술운동의 평범한ordinary 모든 모습의 명암에 대해 그 범속성凡俗性의 중심에서 제대로 알고 있다고 보이는 작가이다. 임옥상을 매개로 민중미술운동과 민중미술의 전면부前面部가 천극지화川劇之花라고 불리기도 한다는 변검술變臉術에서의 대화처럼 앞으로 만개하기를 기대하는 심정으로 이 글을 시작한다.

이러한 취지의 이 글은 그러니까 임옥상 작가론도, 임옥상 작품론도 아니다. 그가 늘 예술의 이름으로, 시대정신의 이름으로 호명한 '진실'을 일단 불러보고자 한다. 임옥상은 민중미술운동의 선두 주자 중 한 사람이었으며 민중미술운동이 가장 탄압받을 시기 즈음 민중미술운동의 핵심 조직이던 민족미술협의회 대표를 지내기도 했다. 그런데 그는 소위 민중미술 퇴조 시기 이후, 대부분의 민중미술 작가들과는 다르게 새로운 진보적 미술 담론들과 급변하는 한국 미술계 상황을 수용하면서 동시에 지금까지 민중미술운동 당시 하던 사회 비판적 발언을 한 번도 포기한 적이 없다. 해외 미술 트렌드와 변화하는 한국 미술계 상황에 맞추려 노력하면서도 자신이 지녔던

미술론을 포기한 적이 없다. 민중미술 작가 중 일부는 민주화 이후 아예 전통적 미술 생산 방식으로 돌아가거나 사회적 발언을 접기도 했지만, 그는 지금도 여전히 이 모든 변화를 한 몸으로 수용하면서도 자신의 잣대를 국제 표준양식으로 만들려는 노력을 병행하고 있다. 필자의 관점에서 볼 때 민중미술 작가 임옥상은 민중미술운동이 지닌 얼굴의 전면부, 그러니까 '일상성ordinarity'의 복합적이고 다면적인 지점들을 읽어보는 데 있어 대표적인 작가이다. 민중미술운동의 전개 과정 전체와 민중미술운동이 남긴 문제들, 민중미술의 참뜻과 민중미술의 가장 아름다운 지점들까지 보편적인 동시에 전체적이고 일반적으로 살펴볼 수 있게 하는 작가이다. 따라서 이 글은 임옥상의 작품 전체에 대한 연대기식 해제를 따라가거나 하지 않으며 그렇다고 민중미술가로의 성장 과정을 좇으면서 민중미술운동의 역사적 전개를 살피는 글도 아니다. 시대 배경이 되는 이데올로기 중에서도 특히 민주화운동 정신에 대해 한국 근현대사의 새로운 교양층 형성 차원에 주목하면서 민주화운동이 축적한 한국 인문학과 문화사의 새로운 내용들을 시각화하는 '민중미술'이라는 전제로 시작한다. 임옥상이 말하는 '진실'의 의미와 그 윤곽을 여기서부터 잡아보고자 해서다. 미술에서는 국내에서 성장하고 연구해온 지식인들이 전통과 현대의 문제를 새로이 인식하고 한국에서의 현대문화 곧 국제 표준양식이 지닌 탈가치적 문제에 저항하면서 미술운동이 시작됐는데 임옥상도 선배 세대에 이어 이 거대한 흐름 속에 같이 하면서 민중미술운동이라는 시대정신의 배를 타고 급류에 휩쓸리며 거친 시대를 살아가게 된다. 책의 각 장章은, 필자가 민중사관이라고 압축해 표현한, 대한민국 유일의 주체적 지식 체계이자 교양 체계인 민중사관과 임옥상보다 앞선 선배들의 관계를 기점으로 임옥상의 이 '진실'이 어떤 역사적 범주에 속하는지 보려고 했다. 이렇게 유일한, 국내 고유의 독자적 인문교양학문 체계인 '민중사관철학'으로 펼쳐진 민주화운동이 한반도 남쪽 현실에서

어떤 의미인가에 대해서 민중미술운동의 측면에서 보고자 한 글이기도 하다. 민중사관의 인문학 독본이 가리키는 문화적 기억과 감응의 힘으로써 작동되는 대한민국 역사에서 지성사와 민중사의 실제 내용은 거의 살펴보지 못했음에도 그 범주 설정의 중요성을 강조하기 위함이다. 이러한 시대정신 아래 젊은 예술가로서 임옥상의 방황은 결국 새로운 예술욕망 체계를 확립하려는 민중미술 진영의 노력 부재와 다시 세계화된 국제양식이 밀물처럼 들어오면서 생기는 문제 등으로 인해 지금까지도 민중미술운동의 이 수렁에서 향기로운 열매를 얻지 못하고 있다. 그렇지만, 민중미술운동이 안고 있는 이 모든 문제의 갑론을박 지점들은 임옥상을 통해 가장 잘 드러난다. 각 목차는 별개이되 공통적으로 이런 의도하에 전개된다. 이렇게 임옥상이라는 예술가의 작가적, 작품적 행적들 속에서 민중미술운동의 희열과 좌절 그리고 희망과 욕망도 함께 보고 싶었다. 임옥상의 욕망 속에서 민중미술운동이 남긴 거대한 그림자가 미러링mirroring되어 '진실'이 실상 민주화의 어떤 미몽迷夢이자 역사의 슬픔임을 보고자 했다. '진실'은 제도 안에서 실체화되어 구축되기는 요원한 채 마치 '진실의 그림자'처럼 현실을 움직인다.

이런 취지로 미술가 임옥상을 들여다보려면, 기본적으로 민주화운동의 역사를 돌아봐야 한다. 독일 신표현주의 작가들의 작품세계를 제대로 이해하기 위해서는 독일 현대사와 독일 현대미술 역사에 대한 이해가 있어야 하듯, 한국의 현대미술과 민중미술운동 그리고 그 한가운데서 임옥상의 활동 방식과 그 결과물들을 이해하려면 민주화운동의 역사, 나아가 한국 현대사와 미술사, 한국 미술계 역사에 대한 일정한 이해가 있어야 하기에 임옥상의 '인상주의 비평'을 바탕으로 이 역사에 대해서도 통괄적으로 살펴보았다. 민중미술운동 자체의 상세한 역사와 그 속에서 임옥상의 활동이 아니라, 민중미술운동이 남긴 진실의 그림자와 임옥상의 행위 선택 이유를 연결해 살펴본다. 최종적으로 '방황하는 임옥상'이 품은 열정과 환멸을 살펴보

면서 1970년대 이후 지금까지 대한민국에서 한 작가가 성장한다는 의미에 드리워진 욕망 체계와 이데올로기 간 왜곡의 다양한 편린片鱗, 음영陰影들이 가시화되기를 바랐다. 이 모습들이 임옥상을 통해 전형화돼 임옥상의 선배 세대로부터 그다음 세대로 전해지고 있어서다.

이른바 유신체제가 일상을 지배하던 사회에서 미술가들이 스스로 원하는 예술가상으로 성장하기 위한 운신의 폭은 극히 제한되어 있었다. 하지만 임옥상이 미술학도였을 당시 몇몇 선배 미술가는 전위를 옹호하며 사고와 실천의 폭을 넓히고자 노력했다. 이들이 인식 지평의 확장을 위해 무기로 택한 것은 한국 역사와 지난날 한국 사회가 걸어온 길들에 대한 저항적 진보주의 역사의식이다. 새로운 역사의식으로 인류 예술사와 한국 예술사에 대한 광활하고 구체적이며 강고한 인식 지평을 새로이 열고자 했다.

예를 들면 일상 관습은 여전히 전통에 얽매여 있는데도 당시 지식사회에서는 일반적으로 한문으로 된 동양서나 우리 전통 사상에 대한 이해력보다는 미국 중심의 서구권 문화에 대한 이해력이 더 높았다.[1] 제도권 교육은 서구의 매우 보수적인 인문사회과학과 예술문화의 역사에 대해서만 허용됐다. 조금이라도 비판적이거나 진보적인 서구 인문정신의 전통들에 대해서는 전혀 소개되지 않거나 교육이 금지돼 있었다.

대한민국은 일제에 강제 합병돼 식민지 근대화로 나아가게 됐던 그 식민지 근대성 위에 건설됐다. 제대로 된 식민체제 청산 없이 6·25전쟁을 겪으며 분단되었고, 세계냉전체제는 한반도인들의 마음마저 갈라놓았다.

임옥상의 청년 시절, 그럼에도 한국은 서서히 현대 산업사회로 진입했고, 군부독재 치하에서도 일정하게는 저항적 대중문화의 장들이 생겨났다. 전통과 동시대 서구 현대문화의 반전통주의 등 비동시적인 관념들, 세계들, 현상들, 시대정신들이 동시대 안에 섞여 개인과 사회의 정신을 지배했다. 생활상에서의 지향과 의지의 반목과 질시와 대립들이 가치관의 상호 억압

으로 이어졌다. 사람들의 의식을 갉아먹었다. 그리고 어느덧 그 뜨거운 양철지붕 같았던 들끓음은 물화物化된 강력한 역능puissance 시스템이 됐다. 이 과정에서 개인은 오로지 '잘살아보고' 싶어서, 살아남기 위해서 굽어버린, 왜곡된 마디마디 변명으로 소용돌이치는 삶의 족적을 남겨왔다. 이 과정에서 '진실'의 의미에 대한 논의 복합체 즉 이론과 실천투쟁 그리고 담론 복합체들 간의 이합집산과 분화, 분열의 역사가 민주화운동의 실제 궤적이었다. 진실은 강 바닥에 가라앉거나 강물과 함께 떠내려갔어도 '시대정신'은 외나무다리로 시대를 건너갈 길을 제공했으나, 강안의 풍경들이 기억하는 진실은 외나무다리 위의 '사건들'이었다. 그런데 사건들에 대한 기억조차 왜곡의 거울상이 되었다. 기억이 만화경으로써 원근법을 담아냈다.

이런 현실에 눈뜨면서 임옥상은 자신을 왜소하게 만드는 체제 시대정신의 저열함과 미술계의 실제 왜소함도 알아갔다. 예술의 비판정신이 '가난한 지식인의 계급의식이거나 정치적 행위'로만 여겨지던 사회가 당시 한국 사회였다. 작가 임옥상(1950~)은 미술계의 중심에 서고 싶다는, 작가라면 누구나 꿈꿨을 그런 강렬한 욕망으로 자신이 사는 시대와 그 시대 한국 미술이 당면한 이런 식의 문제들을 마주해왔다.

이 글은 한국 근현대사에서 '비판석 미술 실천이 중요하던 문화사적 아방가르드 형성의 과정' 곧 민중미술운동의 전개 과정을, '민중미술'을 낳은 동시대 대한민국 미술의 가장 뜨거웠던 전력前歷을, 당대 한국 미술의 최전선이었던 그 아방가르드 운동을, 1980년대 한국의 당대미술이 세운 한국 민주주의 미술의 전통과 한국 현대미술의 가장 근래의 한 모습을 임옥상과의 여러 번에 걸친 인터뷰와 그의 작품들을 통해 들여다보려 한다. 국내의 인문사회와 예술교육 환경에서 성장한 전후 세대들, 한국의 근현대 교양 중심 세력들이 말하는 '예술적 진실'의 의미를 가늠해 보기 위한 글이라고 해도 되겠다.

임옥상

시대정신과 미술

시대정신과
임옥상

외세 外勢

한국 작가들은 미술에 대해 생각하기 시작할 때 스스로 답변을 내려야 자신의 예술가상像을 찾게 될 것 같은 질문에 맞닥뜨린다. 오늘날에 이르러서는 상투적인 질문으로 받아들여지지만, 전통문화와 현대문화를 수용하는 태도에 관한 질문이다.

19세기 조선에서는 서구 열강 등 외세에 대한 문호 개방 문제를 둘러싸고 치열한 찬반 논쟁이 이어졌는데, 당시 지식인들은 이 논쟁에 대한 찬반의 태도로 자신의 삶을 결정해 나가야 했다. 지식인에 속하려면 문호 개방이냐, 개화냐, 수구냐 등의 당대 공론장을 이끌든지 참여해야 했다.

서구를 추종하며 전통문화를 수구로만 여길 것인가, 근대문화는 어디까지 진보이고 어디까지 새로운 야만인가, 일제를 무력투쟁으로 몰아내고 전혀 다른 진취적인 근대사회를 건설할 수는 없었던가, 이런 새로운 사회의 모델은 있는가 등으로까지 확대될 수 있는 이 질문들은 그러나 우리 역사에

선 결국 메아리로도 되돌아올 수 없을 비현실을 의미했다.

한국 사회에서 지식인과 예술가는 의식적이든 아니든 역사의식 곧 시대 정신에 대한 입장에 따라 사회생활의 출구가 갈렸다. 공론장의 이런저런 계 파로 들어가는 문이 열리거나 닫힌다. 사회적 네트워크로 들어가는 시대정 신이라는 이름의 문, 지식인, 예술인이 생활세계의 장으로 들어갈 이 문이 닫혀버리면, 행동의 장場은 없다. 그러니 자기 밖의 어떤 '정신'을 선택, 수 용할 것인가의 질문에 어떤 식으로든 태도를 정하지 않는다면, 답을 구하지 못하면, 기회주의자라도 될 수밖에 없다.

질문 내용은 미욱해질 수도 있고 교활해질 수도 있고 무거워질 수도 있다. 무거운 질문들이란, 미국이 이 땅에 보장한다는 자유와 평등 기회가 예술의 진정한 아방가르드 정신을 보장했는가? 전통을 어떻게 현대사회에 매개해 야 그 진보성을 보존할 수 있는가? 사회주의 체제에서처럼 민족적 형식에 민중적 내용은 그 대안일 수 있는가 등의 질문들이 그것이다. 자신을 벼랑 끝까지 몰아세워서라도 민족 특수사에 제대로 매개된 예술 정체성을 확보 해보고 싶다면 이런 질문들을 던질 수도 있다. 그리고 이런 질문에 답한 족 적이 민주화운동 속 문화예술운동의 역사였다. 원래 전통사회 지식인과 문 인화가 중에서도 소위 실학파들이 공론장 글쓰기로 던지던 질문들이 민주 화운동의 역사로 계승됐다.

질문에 대한 궁극적 답은 가능하지 않았다. 검열과 금기가 우선 답의 진 실성 담보를 막았다. 답이 없는 문제이기에 정체성의 착종과 착각을 막을 수가 없었다. 착종된 상태에서는 상투성으로 현실을 인식하고 현실을 작동 시킨다. 현실 인식의 상투성은 언어의 고착적 동어반복으로 나타난다. 이 글에서도 어쩌면 그런 경향이 드러날 수 있을 것이다. 벗어나기 힘든 이념

장場의 근력이라는 게 있는 법이다. 일제는 한국 전통문화를 말살하고자 철저히 일본의 이익을 위한 한반도 '근대화'의 그림을 그렸지만 그 내용은 '향토'의 이념으로 채웠다. 향토성은 부동不動의 문화이다. 나치즘의 미학에서도 유사하게 향토성이 강조됐다. 반대로 민족 해방과 자주국가로 독립하기 위해 싸우던 일제 강점기 조선의 독립군들에게는 민족사에 대한 믿음에서 민족 정체성이 유래됐고, 그것은 민족정신의 힘을 상징했다. 민족문화의 역동성이 앞을 향해 나아가는 토대가 됐다.

결국 일제에 의해 추동된 향토성 개념과 독립투쟁 역사에서 견인된 민족성 개념으로 이분화되어 보수와 진보의 시대정신으로 상호 소외된 현실에서 작동했으며 비동시적 현실의 동시적 현존으로 인한 사회적 교착 위로 예술의 장막을 이상하게 비추고 있다. 현실 인식의 구태의연한 상투성 타입들은 국민국가 시스템에 분열되어 내재화됐다. 민족 정체성 개념은 '민족주의'라는 관념 표현의 정치학으로 나타났다. 민족주의는 '진실'로, '민족 정체성'은 그 가상假想으로 작동했다.

파시즘은 지배세력의 정당화를 위해, 저항세력은 민주주의 국가로의 새로운 발전을 위해 민족주의를 내세웠다. 분단 이후 하나의 '코리아'는 좌, 우파 모두에게 민족주의의 목표였지만 통일을 위한 남한 내 정치적 움직임들은 한반도의 항시적 전쟁 상태를 오히려 강화했다. 전쟁 상태는 전쟁의 현대화와 후방의 산업화를 촉진하고 부추겼다. 서로 도왔다. 대한민국의 현대성이 전쟁 같은 이유이다. 대한민국의 발전은 이렇게 정전停戰체제 아래서의 국방 현대화와 그리고 후방 지역의 산업화를 의미했다.

표현의 정치학이라는 장막 아래 일제 식민지배에 순응, 동조했던 조선인들에게 산업화와 근대화를 대입해 동일시하면, 식민통치하에서도 공동체

는 번영하고 있다는 논리가 나오고, 식민체제에 적응해온 예술의 역사도 진보적 근대예술로 인식된다. 이들에게 체제정신의 작동 권력을 누가 어떻게 쥐고 있느냐는 거론할 필요 없는 문제가 된다.

민족구성원들은 '근대'든 '현대'든 전혀 낯선 사회였음에도 불구하고 열심히 적응하면서 부지런하게 생활을 가꾸어 왔다. 이 땅에서 제도권 문화예술의 모든 실제는 이와 같은 한국 현대사회 형성을 위한 제도화의 필요에 종속되어 있었다. 이에 따라 한국 '현대미술'의 이념은 제도권 미술계 주류 담론들에 의해 강력한 미술이념으로 고착되었다. 제도권 '현대미술'이 형성되어온 역사적 현실에 대한 비판 없이 개인의 예술은 순수하게 자율적으로 모든 비예술적 간섭으로부터 해방될 수 없었다. 물론 한국 사회의 실제 모습에 대한 고민도, 비판도, 비판의 오류들도 존재했고, 그럼에도 새로운 단계에서 인식의 오류들을 극복해야만 하는 그런 불가능해 보이는 과제를 안고 미래도 내다봐야 했다. 결국 현실의 사회적 갈등과 모순들에 대한 저항운동은 민주화를 이끌어 냈고, 대한민국은 지금에야 비로소 외관상 견고한 현대사회의 모습을 지니게 됐다.

한국 민중미술의 진보성은 이 정도로 착종된 한국 현대사회의 굴레를 벗기 위해서는 결국 가장 높은 차원의, 진정한 의미에서의 예술 자율성을 확보해야 한다는 생각에 근거한다. 형식주의 모더니즘 미술계에 대한 강력한 거부와 비판을 통해서만이 예술의 순수가치를 지킬 수 있었다. 소위 '전위'의 정신에서만이 예술가의 자유를 보존할 수 있었기에 민중미술운동은 시작됐고 민중미술가들의 시작은 '전위'에 대한 매혹으로 가득했다.

민중사관-계몽

임옥상은 대학 입학 후 일련의 비판적 지성사의 흐름을 접하게 된다. 대학 문화에 민중민주주의 전통이 일정하게 매개되어 가능한 일이었다. 그는 이 흐름에 동참하기로 결정한다. 이 결정이 이후 생의 여정에 대한 그의 질문과 답을 사실상 좌우했다. 비판도 자신이 선택한 이 결정으로부터 시작될 것이다. 이 선택은 그를 가두기도 할 것이지만 자유의 길도 마련해 줄 것이다. 이 결정은 한국 현대미술의 새로운 도약을 위한 전망에 동의한 것이나 마찬가지였다. 이 선택은 예술관觀 선택의 문제인 동시에 인생의 보람에 대한 결정, 자기투여의 문제였다.

그는 미술대학 졸업생 대다수가 택했던 일반적인 '작가 되기'의 행보와는 다르게 움직여야 함을 되새기며 대학 시절을 보냈다. 그런 만큼 서구 전위 미술의 새로운 동향들에 대해 열심히 탐구했고 우리 전통 속의 민중정신도 새로이 재인식해 가면서 자신만의 미술을 찾고자 했다.

임옥상은 당시 중요하게 다루어지던 예술상의 리얼리즘 문제에 회화적으로 접근하기 위한 통로로 예를 들면 전통예술에서 현실 비판에 주로 사용되던 풍자 기법을 작품에 끌어들인다.

당대의 새로운 한국 현대미술은 현실을 반영하는 미술이어야 하고 리얼리티를 포착해야 한다고 믿으면서, 전통 마당극에서처럼 자신을 마당극의 말 많은 주인공 말뚝이로, 자신의 그림을 사회를 향한 '말뚝이의 말 많은 마당'으로 형상화한다. 미술이라는 무대에서 혹은 그림마당에서 사회 지배층의 도덕적 위선을 희화화하면서 자아상을 잡는다.

그가 미술을 소통언어로 보게 된 바탕에는 민중사관이 있었다. 민중사관

의 입장에서 무엇을 어떻게 그려야 우리다운 현대미술이 되는가를 고민하고 민중미학으로 해결하고자 한 첫 세대가 임옥상 선배 세대였다. 이들은 전통 민중문화의 진취성과 역동성에 발을 디디고 한국의 '새로운 미술'을 선언하고 나선 첫 세대이다.

1960년대 후반 들어 이들은 폭넓은 독서토론과 날 선 비평의 대화로 엄혹한 독재정권 시대 고민을 나눴고 이 나날들은 이들을 문화철학자요 미술비평가요 미술사학자로 키워냈다. 이들은 서구와 제3세계의 비판적 지성사에 대해서도 읽고 연구하고 서양미술사상의 다양한 이론과 실천상의 사례들에 대해서도 살펴봤다. 그러면서 서서히 미국 모더니즘 미술론이 우리 사회의 미술로는 적합하지 않다고 여기게 되었다. 이러한 체험들은 이전까지의 제도권 주류 미술문화와는 다른 새로운 미술 교양을 형성했고, 진보적 미술정신으로 발전한다.

중국 혁명기의 목판화운동 등 아시아 전통 속에서도 심오한 지성의 요체들을 탐구하면서 아시아 미술 전통에 대한 이해도 깊어졌다. 1970년대에 들어서면 이러한 지식들을 기초로 이미 우리 미술 교양의 폭과 깊이가 넓고 깊어져 그 정신상의 자율성을 스스로 정립할 수 있을 만큼 뿌리를 내린다. 그간 서구 열강에 대한 열등의식과 우리의 현실에 대한 자괴감도 컸지만, 정신의 '자율성'에 대한 강렬한 요구는 민족과 국가와 사회의 상에 대해 자유로운 입장을 선택할 수 있을 정도가 되었다. 공동체 역사의 새로운 단계로의 진입을 위한 초석들은 이렇게 다잡아졌다. 새로운 문화 형성을 위한 문화혁명은 새로운 교양문화의 층이 형성되고, 새로운 교양문화의 내용이 새로움의 힘을 받아 수면으로 떠오를 때 가능하다. 인상주의 시기가 그랬고 멕시코 혁명 시기가 그랬다고 여겨지는데, 우리에게도 1960년대 4·19혁명

이후 1970년대 전후 시기는 이렇게 쌓여가던 새로운 교양의 잠재태潛在態들이 문화운동의 비전으로 현실 구성력을 갖춰가던 시대였다. 박정희 유신정권은 이렇게 발전, 움직이기 시작한 민중 지향의 학문과 예술의식을 탄압했다. 미국의 모더니즘 미술을 우리 현대미술로 제도 속에 뿌리내리게끔 하기 위해 그 외의 모든 자유로운 미술사상에 대해서는 금기시했다.

이들 새로운 교양 세대는 동시대 미술 제도의 허위의식을 비판했다. 비판에 대한 감응은 다음 세대로 전달됐다. 이후 이 감응의 연대는, 감응의 공동체는 소위 대한민국 진보진영이 되었다.

비판정신이야말로 학문과 문화의 기본 태도여야 함을 믿어 의심치 않는 세대가 당대當代 제도와의 미학투쟁을 본격화하기 시작했다. 이후 이 세대들은 전 생애에 걸쳐 군부독재가 저지른 폭력과 기만에 저항해야 했다. 체제가 강요한, 일제로부터 이어지던 서구식 자본주의 사회에 문제를 제기했다. 체제에 무비판적으로 올라탄 승자들이 향유하고 인정하는 순종과 기만의 학문과 예술에 저항했다.

일제 강점시기 독립운동 전통에 이어 해방 이후 점차로 형성되기 시작한 일군의 비판적 지식인들은 다양한 인류문화 유산에서 비판적 지성의 자취들을 찾아냈고 그 내용과 형식으로 민중의 사회를 위한 문화사 독본과 인문학 독본들을 엮어나갔다.

다가올 민중미술운동은 해방 이후 축적된 민족 시각문화의 진보성에 대한 앞선 세대들의 문화사 독본과 인문학 독본 내용들을 배경으로 했다. 이로써 현실 비판의 언어를 구성했다. 이런 인식을 토대로 민중미술은 미술에 대한 민중의 이해도를 높이기 위해 비판언어를 단순화해서 어의語義가 확실할 수밖에 없는 시각적 언어들을 구사했다. 예를 들면 정치적 탄압에 관련됐던

특정 역사적 장소, 특정 역사적 사건들을 아이콘화해서 사용했다. 이런 경향은 세계 저항미술의 일반 특징이기도 하지만, 민중미술은 폴 세잔의 '구, 원뿔, 원기둥들로 해부된 테이블 위 사과처럼'이 아니라, 박탈된 자유와 불평등과 착취의 현장을 개별 '이미지 언어'로 조형화했다.

청년 임옥상의 학창 시절 민주화운동은 들불처럼 번져 역사를 태우며 생활의 새로운 전망을 위한 터를 다듬었다. 민중사관의 관점에서 지난 역사는 재해석됐고 삶을 짓누르던 거짓들도 조금씩 들춰지기 시작했다. 모든 것이 거짓 위에 세워졌는데 민중의 고통만이 진실이었던 셈이다.

민주화운동의 시대는 사실상 있었던 모든 일들에 대한 새로운 해석의 시대를 열어나갔다. 주체적 계몽의 시기가 조선 후기에 이어 이차적으로 다시 열린 것이다. 그 사이 갑오개혁에 이어 일제 강점기의 계몽운동이 있었으나 제국주의를 향한 동경을 바탕에 두고 있었고, 박정희 시대 국민재건운동과 새마을운동도 계몽을 모토로 했으나 민주화운동의 역사철학적 토대였던 민중사관의 계몽주의는 주체적 진보적 세계관의 제2차 계몽의 시대정신을 열어젖혔다. 미술상의 실험 시대도 열렸다. 미술 영역에서는 1920, 30년대 러시아 혁명 이후의 사회주의 리얼리즘 예술창작방법 관련 논쟁들과 러시아 아방가르드 미술이 소개되고, 1960, 70년대 진보적 서구 실험미술 개념들도 수용됐다. 미술은 내용과 형식의 문제에서 자유를 얻기 시작했다. 벽화와 걸개, 포스터와 전단 등 시각매체들이 곳곳에서 벌어진 민주화운동 현장에 개입하게 되면서 집단창작으로도, 현장에서의 설치작업이자 퍼포먼스로도, 장소 특정적 미술site-specific art 로도 전개된다. 1920년대에서 1980년대에 이르기까지, 서구권 전체에 산발적으로 나타났던 예술상의 진보적 실천들이 '아방가르드'의 깃발 아래 매니페스토가 되고 운동이

되어 행해진다. 이벤트와 퍼포먼스 등 다양한 실험들이 한국의 제도미술과 현장미술에 뒤섞여 때론 들불처럼 번지고 때론 횃불처럼 치솟았다. 어느 특정 방향 없이 세계의 모든 조류가 한국에 들어와서 필요에 따라 매개되고 이용됐다. 이렇게 1960, 70년대에서 80년대 민중미술운동으로 이어지던 일련의 미술 형식과 내용에 대한 새로운 실천 전체를 가리켜 서구 진보적 '실험미술'이 이 땅에서 수용되는 효과라고도 이해해 볼 수 있을 것 같다.

1980년대 중반 이후 민중미술이 사회 전복을 위한 반체제적인 정치미술로 규정되면서 민중미술에 대한 탄압은 더욱 노골화되고 제도권 미술사와 미술비평에서 완전히 배제된다. 오로지 민주화운동권의 프로파간다로만 알려지게 된다.

하지만 소위 '민중미술' 운동 속에서 창작된 작업들은 일련의 '미술' 개념에 관한 문제제기 행위의 결과물들이다. 미술 개념에 대한 숱한 물음으로 시작됐고 물음의 결과로 미술작품 속에서 사회에 대해 표현하는 행위가 정상적임을 인지하면서 미술의 새로운 의미를 찾은 행동이었다. 이들의 거친 재현 작업들은 대상을 완벽히 묘사하기 위한 재현이 아니었다. 차라리 주어지지 않을 리얼리티라는 대상을 '고도를 기다리는 입장'으로 표현해내기 위한 재현이었다. 민주화운동과 함께 한 민중미술은 무대 장치처럼만 작동될 수밖에 없던 미술이었다. 삶의 모든 것의 진실한 '개념'을 기다리는 자의 믿음과 희망과 불안의 파편들이 거기 있을 뿐이었다. 민중미술에서는 작가들이 말하고자 하는 '개념'이 중요할 뿐이다.

임옥상은 대학원을 마칠 즈음 사회로 나가기 전 화가로서 앞으로 살아야 할 길을 고민하다가

"추운 겨울이었는데, 내가 누구냐 하는 것을 생각하게 되었다. 나는 한국

사람이다. 한국은 어떤 나라냐, 분단된 독재국가라는 등등. 아무리 봐도 뭔가 나를 자신감 있게 만들고 나한테 자부심을 느끼게 하는 것이 없다"[2]는 생각에 이른다. 그러면서 그는 모든 것을 가감 없이 받아들이며 출발하고 싶다는 포부도 느낀다. 한반도 남쪽의 현대미술現代美術 Contemporary art을, 경증이냐 중증이냐의 차이는 있지만 '허리 잘린' 상처에서 만들어진 작업이라는 공통점을 지닌 냉전적 '왜소증'의 장면들로 읽는다. 분단은 개인의식의 성장을 막는 쇠사슬 같았고 분단체제는 상상력을 억압했다.

당시 미술학도로서 최첨단 실험 경향이라 여기면서 '하드 에지Hard-edge' 계열에서 작업을 하고 있었지만, 결국 그는 하드 에지는 분단 상황에 놓인 우리 민족의 미술언어로는 불통의 언어라고 판단하기에 이른다. 뭔가 현실의 이면에 수작을 걸 수 있는 어떤 미술이, 어떤 개념이 있을 것이라며 무엇보다 현실을 바탕으로 작업을 해야겠다는 결론을 내린다. 미술은 시대의 반영일 수밖에 없다는, 시대 속에서 작가의 경험을 표현하며 동시에 그 속에서 자유롭기 위해 그림을 그리는 것이라는 생각에 도달하며 스스로의 대학 시절 작업들은 이 중 어느 것에도 해당하지 않는다고 반성한다. 앞으로 그려야 할 그림들에 대해 대학원 졸업논문인 「한국현대미술의 개념 설정에 관한 연구」에서 일말의 정리를 하게 되는데, 당시의 미술계가 서구를 추종하기만 하는 '현대병'에 걸린 듯 새로운 것이라고 해봤자 미국 주류 화단의 이슈들을 번안, 수용해 가져온 것에 불과한데도 새로운 형식실험이라 붙이고 있다고 말한다. 지금까지의 한국 현대미술은 허위의식의 발로일 뿐이라고 지적한다. 그러면서 전통을 민중사관에서 재해석하거나 한국 동시대 현실을 전통극의 풍자 화법을 빌려와 비판하는 작업들을 시도하게 된다.

'한국 현대미술의 새로운 향방'이 어떠해야 할지는 이후 민중미술가로 활

동해온 임옥상이 오늘날까지도 여전히 해답을 구하고 있는 문제이다. 그간 임옥상은 크게 두 방향에서 이 문제의 실마리를 찾아왔다. 한 방향은 일제에 의해 단절된 민중문화의 양식들을 동시대 미술 양식으로 온전히 수용하는 것이다. 이는 사실 일종의 혼종을 낳는 방향인데, 최근 들어 조금 다르게 이 방향을 다시 모색하는 것 같긴 하지만, 대체적으로는 이 방향은 빨리 접었다. 이 방향에 뚜렷한 대안이 찾아지지 않으면서 임옥상은 작업상 특정 방향에서의 내밀화보다는 '거대담론', '거석상巨石像'의 신화에 의존해 끊임없이 나아간다. 다른 방향은 해방 이후 한국 현대미술계를 지배한 클레멘트 그린버그Clement Greenberg와 그 이후의 미국 모더니즘 미술 수용이 우리 동시대에 적합했는지에 대한 비판적 시각을 견지하면서 펼쳐내는 방향이다. 제국주의적이고 자본주의적인 그늘을 벗어난 한국 현대미술의 동시대적 가능성에 대해 탐색한다. 이른바 민중미술운동이 태동하게 되는 방향이다. 하지만 결국 보건대, 민중미술운동 시대와 민주화 이후의 시대 곧 거대담론이 존재했던 시대의 임옥상과 거대담론 부재 시대의 임옥상의 자아상은 둘 다 사실상 '소외'가 특징이다. 그가 표명하는 '진실'이 늘 그를 향해 웃고 있거나 울고 있을 뿐, 임옥상의 '운동'은 진실에 닿지 못했고, 그의 작업들 속에서 '진실'은 도상학으로 물에 잠겨서만 떠오른다. 예술가 임옥상의 등뒤에는 거석상들이 유령처럼 배회하면서 작가를 유혹한다. 배회하는 유령의 그림자는 임옥상 자신이기도 하다.

근현대미술과
임옥상

한국풍 인상주의

한반도에서 서구 미술은 해방 이전에는 유럽 '근대미술'이, 해방 이후에는 미국 '모더니즘 미술'이 특정인들에 의해 선보이며 본격적으로 시작됐다.

한반도에 서양화에 대한 정보들이 들어오기 시작한 것은 중국에까지 전해진 유럽 미술에 대한 정보들이 조선 사대부들에게도 전해지면서부터다. 이후 전통미술에 서양화의 원근법과 명암법을 적용한 작업도 간간이 보이게 된다. 19세기 문호 개방 이후로는 여러 국적과 배경의 관리들과 상인들, 여행가나 선교사들, 학자나 화가들이 극동지방을 여행하면서 조선에 들르는 경우도 점차 생기면서 조선 왕실과 사대부들에게도 서구 미술이 전해지는데 조선 전통미술과의 차이는 확연했다.

서구도 르네상스 이후 17세기에 근대화로의 길에 서서히 접어들지만, 조선 왕조도 17세기 전후부터 이런 서양 제국들에 대한 인지가 점차 쌓여갔다.

프랑스 등에서 서구 근대미술이 발달하던 시기도 사실상 한반도에서 서구 근대미술에 대한 관심이 조금씩 생겨나기 시작한 바로 그 시기였다. 이런 점에서는 서구 근대미술과 한반도에서의 근대미술 시작에는 시차가 그리 크지 않다. 그럼에도 서구의 근대는 산업화의 성공으로 한반도를 침탈, 문호 개방을 강제할 정도로 자본주의 체제를 발전시켰으며 자본주의는 날이 갈수록 공고해졌다. 한반도와 서구는 이후 직접적으로 '존재의 연쇄' 상황에 놓인다. 곧 전통미술의 서구화는 돌이켜지지 않을 흐름이었다.

1910년 이전 이미 일부 화가들은 외래 문물을 받아들였다. 전통 미술문화에는 없었던 변화도 생겨났다. 공공장소에서의 '전시'를 그림 평가의 공론장으로 받아들였다. 시장에서든 길거리에서든 미술은 기예로 상품화됐다. 미술은 팔리는 물건이 됐다. 갤러리 같은, 미술작품 전시를 위해서만 존재하는 특정 공간 즉 '전시장'의 개념에 대해서도 식민제국의 등장과 함께 알려지기 시작했다.

작품 창작의 마지막 단계가 자기 집에 걸거나 같은 부류 사람들끼리 서로 작품을 보여주며 즐거워하는 데에 있지 않고, 전시장에서의 '전시'로 바뀌었다. '전시'의 개념도 새로운 것이었지만, 전시장에서 작품을 사고, 팔고, 판매가나 판매율로 가치평가가 이루어지고, 비평이 매개되고 공론에 매개될 수 있다는, 당시 한반도의 기존 전통에서 볼 때는 매우 새로운 관행인 서구 미술제도와 개념들이 근대화의 이름으로 자리 잡아갔다.

유럽 근대미술의 보다 본격적인 한반도 정착은 한일강제병합 조약이 체결된 1910년 이후 일본 미술대학에 유학하고 돌아온 조선인 화가들이나, 식민지였던 한반도에 들어와 살면서 조선인 학교에서 학생들을 가르치던 일본인 미술선생들에 의해 이루어졌다. 그들의 학교 미술 교육을 통해 전

파되고 뿌리내렸다.

하지만 이 모든 변화의 본질, 그 동력은 서구의 이념과 제도를 모방하면서 그것을 이 땅의 제도로 만들려는, 제도를 이데올로기로 만들려는 목적에 있었다. 기존 조선시대의 체제를 총체적으로 바꾸려는 목적적 동력이었는데, 일본 제국주의가 문명개화의 이름으로 내건 '근대화', '근대성' 이념이었다. 다시 말해 당시 '문명'이라는 구호는 근대화된 일본 식민지를 건설하겠다는 구호를 의미했다. 해방 이후 '현대화', '현대성'의 구호가 전후 미국의 제3세계 발전정책에 따라 전파됐던 상황과 그 본질은 동일했다.

'계몽' '개화' '개인' 혹은 '문명' 같은 개념들은 근대 교육을 통해 심어졌으며 지식인들과 예술인들은 이와 같은 개념들 혹은 구호들을 자기 생의 발전 논리를 위한 필수 생활 구호로 받아들였다.

당시 미술가들이 실제 서구 근대미술 작품을 본 경험, 서구 미술제도에 대한 경험이 전무하다시피 했음에도 사태는 필연적으로 다가왔다. 체제가 원하는 발전상이었기에 그랬다.

서구 근대미술 동향에 대해 극히 소수의 지식인 계층이 책이나 잡지, 일간지에 소개된 글과 이미지만을 보았을 것임에도 불구하고 체제는 이들 지식인이 접한 '정보'를 교육제도와 문화제도 등으로 확립해 일상체제를 주조했다. 이렇게 되면, 플라톤이 이데아론에서 언급했듯, 재현된 모방물을 다시 모방한, 원래의 본질과 외관만 닮게 되는 현상이 발생한다. 외관이 서구 미술과 유사해 보이는 그림을 제작했으면 서구 미술이 되는 사태가 벌어졌던 것이다. 여기에 서구 근대미술 작품들에 대한 미학적, 비평적 잣대들을 적용해 평가도 하게 됐다. 모두가 자연스러운 일이었다. 이렇게 '모던 아트'라는 일루전을 만들어냈다. 결국 우상을 숭배하듯 서구 근대미술을 모셨다.

모든 미술제도는 환상 장치가 된 것이요, 서구식 미술제도는 '번영'이라는 환상을 확대시켰다. 근대화를 위해 미술이 도구화됐다. 근대화의 창조성을 깃발로 그려주는, 근대화를 예술적 영감의 원천으로 만들어 주는 일이 미술의 과제가 된 것이다.

서구정신과의 동일시를 통해 근대미술계는 근대적 허영의 시장을 실체화했다. 이때 이후 지금까지 한국에서 미술 생산과 수용에 관련된 담론은 항상 제국주의 시기에 형성된 서구 순수미술 개념에 기초했다.

이렇게 제작된 초기 한국의 근대 서양화들은 19세기 중후반 유럽 미술의 여러 사조 중에서도 특히 몇몇 화가의 특정 작품들이 주는 감각적 인상에 영향받았음을 드러낸다. 앵그르Jean Auguste Dominique lngres의 나부 그림들과 밀레Jean Francois Millet³ 등 바르비종 화파Ecole de Barbizon의 그림들, 모네 Claude Monet의 〈인상: 해돋이Imprssion:soleil levant, 1872〉와 〈루앙 대성당La Cathédrale de Rouen〉 연작, 연꽃 연작, 피사로Camille Pissarro의 풍경화들, 특히 반 고흐Vincent W. van Gogh의 정물화나 자화상 작품들이 주는 느낌들을 합한 듯한 인상주의풍 그림들이다. 사실주의 작풍과 인상주의 작풍이 혼합되거나 야수파Fauvisme와 나비파Nabis에 대한 인상도 합쳐진 듯한 그림들이다.

이 작품들의 일반적 특징은 원근법과 명암으로 화면에 정경情景을 재현하고 대상 모방에 기반하면서도 인상주의적이거나 야수파적으로 색을 사용했다는 점이다.⁴ 여기에 앵그르J.A Ingres의 신고전주의적 선묘사도 보일 듯말 듯 적용해보고 터너W.Turner와 모네C.Monet나 시슬리A. Sisley의 풍경작품들도 근대미술의 모델로 선호됐다.

어쩌면 이런 특징들은, 한반도의 화가들이 특별히 선호해서라기보다는 유화로 대상을 표현할 때 가장 자연스러운 표현기법이라서 그럴 수도 있다.

대상에 대한 재현적 묘사이자 많든 적든 작가의 주관적 인상을 보태어 그린 그림들로, '대상'을 '재현'하는 일이 '그림'의 전통적인 기능이었다면, 재현을 하되 주관적 인상을 집어넣었기에 근대적이고 그래서 근대적이자 서구 미술의 전통을 계승한, 근대 서구가 발전시킨 가장 기본적인 회화 가치에 충실한 그림들이다.

문제는, 선진 서구 문물의 외관에 매료된 근대 한국인의 눈에는 우리 작가들의 이런 서양화풍이 매우 '픽처레스크picturesque'하게 여겨졌고, 가장 예술가다운 예술세계로, 순수미술로 받아들여졌다는 점이다. 이런 작품들이 가장 그림다운 그림으로 여겨지는 이런 관점이 전범이자 전제로 작동됐다. 대한민국 미술계와 미술사에 고착화된 미술개념으로 각인되었다.

액자 틀에 넣은 듯 사각 캔버스에 '적절히' 구성되어 완성품 이미지로 제시될 때, 내용과 형식은 비평과 미술시장의 관심을 불러일으키고, 미술사의 업적들로 평가되어 고급 예술로 대우받았다. 대한민국의 근대미술은 옹기종기 적절한 크기의 대, 중, 소품들로 채워진다. 지식인이든 아니든, 미술교육을 받았건 못 받았건 상관없이, 우리 일상생활에 삼투된 통속의 미술 관념이자 미술 지식은 이런 유의 작품들을 둘러싸고 있다.[5]

미술에 대한 지식과 경험이 전혀 없는 사람들에게조차 미술에 대한 반응의 근저에는 이 같은 '작풍作風'이면 진정 '미술'(아름다운 기술, 아름다움을 창조하는 기예로 이해되는 예술 관념) 같다는 생각이 깔려 있다. 미술작품에는 완결된 형태미가 있어야 한다는 견해가 깔려 있다. 이런 관념은 지금도 여전히 시장을 지배한다.

임옥상은 이런 화풍을 인상주의 혹은 그의 관점에서는 자연주의 화풍이라 지적한다. 감상적이고 순화된, '그림 같은' 풍경들이거나 인물화들로, 사실

상 한국 미술사의 주류 작품들이다.

임옥상이 한국 현대미술의 새로운 방향을 모색할 때, 그는 맨 먼저 외세의 침략 앞에서 정신적 기개의 왜소화로 나타났던 대표적 증상을 이런 자연주의 화풍의 선호라고 보았고 이 화풍은 결국 이후의 '단색화'로 이어졌다고 본다.[6]

단색화 작풍

임옥상은 한국 미술계 내의 상투화된 미감, 기개氣槪 결핍의 미감 비판에 오랜 기간 매달린다. 인상주의풍의 형식주의 미술, 그 '그림 같은' 형식주의에 대한 그의 지적은 매우 신랄하다. 임옥상은 작가와 향유자, 구매자의 미술 교양을 장식적인 미술풍에 매몰된 식민주의 대중 교양이라며 문제가 있다고 비판한다. 서구 제국주의가 아시아로 팽창하던 시기에 형성된 식민지 대중 교양용 미감이라 보고 비판했다.

> "일종의 자연주의 계열의 그림은 그 인맥과 뿌리가 깊을뿐더러 많은 감상층 즉 감상자와 구매자를 갖고 있는데, 이는 누구나 쉽게 알아볼 수 있는 그림 양식으로 우리나라 자연주의 계통의 그림은 인상파에 그 뿌리를 둔 것이다. 그것이 아카데미즘이라는 이름을 얻으면서 굳게 뿌리내릴 수 있었던 이유는 자연주의 그림이 고급스러운 액자에 고요히 담겨있고, 두꺼운 액자 속에서 자족적이고 행복한 느낌을 자아내기 때문이다. 확실한 것은 그런 그림 안에서 가난조차도

자족적인 것으로 치환된다.”

그는 이런 그림들이 생에 대한 시각을 교정한다고 말한다.

"인상주의가 그려내는 세계는 그것을 소유한 사람, 즉 한 개인을 위
한 풍경에 지나지 않는다. 인상주의는 감상자 즉 그림의 소유자를
위하여 온갖 형식을 두루 갖추고 있다. 가로와 세로의 비례, 화면 속
에서의 주종 관계, 감상에 필요한 거리, 일정한 거리 이상을 두고 봐
야 할 수고를 덜어주기 위한, 철저히 봉사정신을 발휘하여 소유자의
신경을 건드리지 않도록 고안됐다.”

인상주의 화풍으로 그려진 자연과 우리 전통미술에서 묘사된 자연도 비
교한다.

"서양의 인상주의에서 표현된 자연은 그 결과에 있어서는 휴식의
공간으로 전락하고 말았지만, 한국의 자연은 목적으로 되돌아감의
고향이다. 서구 인상주의에서 표현된 자연성에서는 찾아볼 수 없는
서정성을 바탕으로 불화와 갈등을 화해시키고자 하는 여유와 무관
심성은 재음미해 볼 충분한 이유가 있다. 서양 인상주의 그림에는
현실 도피적인 요소와 사실을 감추려고 하는 최면의 독소적 미학이
도사리고 있다.”

그에게 인상주의는 감각주의가 극대화된 양식이다. 인상주의풍 그림들의

현실 도피적인 경향은 문제가 있다며,

"세계를 실체도 없고 만져지지도 않는 빛으로 환원한다는 것은 덧없음의 찰나의 미학, 즉 모든 것을 살아있는 순간의 의미로만 해석하는, 감각 우위의 세계관이다. 시작도 끝도 없이 만지고 쓰다듬는 붓놀음, 그 중첩 효과, 유화의 끈적끈적한 점액질을 강조하는 화면 처리, 도상의 몽롱함, 모두 관능의 감각이 아닐 수 없다. 일제가 서구 미술의 사조 중 이미 한물간 전대의 양식인 인상주의 이데올로기를 선택한 것은 조선의 식민화를 가속화하는 데 매우 유효하리라는 데서 나온 문화정책의 일환이었다고 보아야 할 것이다. 그것은 일제의 의도대로 피지배 민족의 정서에 교묘히 접목되어 서정적 향토주의라는 이름으로 오늘날까지 이어지고 있다. 일제는 조선미술전람회[7]를 통해 극소수 화가에게 엄청난 기득권을 주어 식민지 백성을 문화적으로 조작하였다. 인상주의가 우리나라에서 뿌리를 내린 과정은 한국의 식민화 과정과 아주 일치한다."

사각 캔버스의 이차원 화면에 대중이 쉽게 받아들일 수 있는 조형성을 구성하고 그 위에 향토성, 곧 한반도를 점령한 일본의 시각에서 보면 일본의 한 지방이었던 조선 특유의 풍토를 가미해 그린 그림들이 식민지 조선의 예술을 위한 예술, 우리다운 미감으로 대접받았다. 한반도 조선의 풍토가 자아내는 조선색의 정취가 선호됐다.

일제의 식민지 정책으로 수십만의 일본인이 한반도로 이주, 정착했고 이들은 산업화가 시작된 한반도에서의 산업 생산을 관리하고 생산품들을 일

본 본토로 보내는 일을 맡아 했다. 당시 관리 조직의 근간은 이들 일본인이 차지했고, 대학 등 일반 학교의 선생도 일본인이 많았다. 일제는 한반도 남쪽에서 만주로 이어지는 철도를 놓고 일본인들의 여행을 독려하면서 조선의 풍경에 대한 감상을 글이나 사진으로 펴내고 간직하는 취미를 독려했다.

일제 총독부에서 조선 민족문화의 특색을 탐구했다. 이전 조선시대까지 한반도 누구도 안 하던 일이었다. 한국 민속품과 문화재, 민화 등 민족유산에 대한 아카이빙을 일본인들이 체계적으로 했고, 조선 문화의 특색을 집요하게 담론화하려고 했다. 일본인이 본 한국 미감의 특징은 당시 일본의 대표적 미학자 야나기 무네요시柳宗悅(1889-1961)에 의해 집대성되는데, '하수下手의 미'이자 무기교의 기교의 미로 극찬됐다.

해방 이후에는 조선시대 백자나 서민들이 주로 입은 흰옷을 예로 들어가며 민족 고유의 색감과 형태감이 흰색이 주는 정서처럼 기질상 평화를 갈망하는 것으로 전파됐다. 모든 갈등을 흡수한 뒤의 평상심을 보여줄 것 같은 단아한 정조가 선호됐다. 박정희 정권 시절 정부 관사 장식용으로 작품 컬렉션 수요가 늘면서 고위 관직에 포진한 장성급 군 출신들이 정치적, 사회적 문제를 일으키지 않는 조선 정취의 흰색 종이 바탕에 갈색톤 문인화나 단아한 자연주의풍의, 말하자면 단색조의, 잡다한 삶의 내용이 거세된, '조선의 아침' 같은 그림을 원했다. 궁궐이나 사찰에만 사용되던 전통색 체계인 오방색을 현대미술이라며 사용하면 촌스럽거나 미술계의 이단 계열로 취급됐다.

한반도 고유 식종의 꽃 색깔이 지닌 가라앉은 듯한 색감은 미국 기업 맥도날드 로고의 선명한 붉은 톤과는 확연히 다른 질감을 내는데, 할미꽃이나 무궁화 색조의 느낌들이 한국 추상표현주의와 미니멀리즘 작품 계열 등

에, 단색화 작품들에 베일처럼 씌워져 컬렉터 층을 한국미의 비의秘義이자 비의悲意로 안내했다. 그가 보기에

> "일제를 통해 무차별 이식된 서양 미술의 수용 과정은 민족의 현실적 절망감을 서구화라는 비실제적인 이국 정서로 달래려는 심리적 퇴행성과 미술에 대한 신비주의적 인식을 심어주었다. 이후 신비주의와 서구주의는 한국 미술 전반에 작용하면서 미술의 범주를 그 범위 내에서만 허용케 하는 파수병이 된다. 한국 미술계의 전개 과정은 이 틀거리가 얼마만큼 정교하게 작용하고 있는지를 구체적으로 보여준다."

이렇게 알려진 일제 강점기 이후 한국 미감의 특성들은 민중사관의 시점에서 보면 한국인의 심성을 능동성이 아니라 수동성으로, 앞서서 나대지 않는 성격을 지닌 민족으로 고착화하는 이데올로기였다. '단색화'라고 지칭되는 작품들에 대해서도 비슷한 생각을 갖는다. 일반적으로 보면, 단색화 작품에는 향토적 서정성이라고 할 만한 미감이 스며들어 있다. 모노톤의 화풍을 통해 무언의 저항 혹은 저항할 수 없음에 대한 묵언의 시위를 했다고 해석되고 있지만, 단색화 미감은 박정희 유신체제가 강하게 이념화를 시도한 국가주의에 어울린다. 한강 변의 기적이라 불리는 경제개발계획으로 민족중흥의 거대한 프로젝트를 달성하려는 시대에 지배층의 미감이다.[8] 단색화에서 보이는 차분하고 정돈된 인상주의적 채색화풍은 순수미술다운 고아한 그림들로 맞춤화된 것은 아닌가 싶을 정도이다.

단색화는 한국 근대 인상주의 화풍에 미국식 추상표현주의 기법이 절충된

작풍으로 해석해 볼 수 있다. 임옥상은 단색화를 "비정치와 순수를 선언하고 순수예술을 천명한다. 하지만 이때의 작품들은 소위 노장사상과 조선의 선비사상에 기반한 무념무상의 백색 모노크롬 미술로, 이 시대의 작품들이야말로 가장 정치적인 색채를 지닌 미술일 뿐"이라고 보았다.

한국 주류 미술계는 이렇게 모노톤의 드로잉이되 대상의 형태를 제거하고 마치 '올 오버 페인팅'처럼 화면을 구성하는 방법을 찾으면서 결국 쇠라 Georges Seurat 식 점묘파의 풍경을 현미경으로 들여다보면 얻을 수 있는 민낯의 회화성을 '현대미술'이라 주장한다. 대상의 사회적 의미를 사실적으로 강조하기 위해 구상적으로 대상을 재현해 사실적 색채를 입힌 작업들은 밀레의 한국화韓國畫된 통속 버전 같다.

단색화는 동양식 점묘파 그림 같다. 또 어찌 보면 이들은 선을 폐기하고 붓 터치로 화면을 채운다. 동양화에서의 몰골법沒骨法을 미국의 추상표현 기법을 통해 연습하는 습작이라고나 할까. 유화와 연필스케치와 수묵화 기초를 섞으면서 '몰골沒骨'을 해나간다. 박서보가 국전을 거부했을 때, 동양화가 한국화가 되면서 예견된 감感이다. 단색화가들은 한지의 질감 비슷하게 비교적 단색 톤으로 유화 바탕을 사용한다. 이런 차분한 효과로 동양적, 명상적이라는 느낌을 지닌 그림들이 된다. '회화의 본질이란 무엇인가'라는 질문이 마치 '모더니즘 미술'의 알파요 오메가인 듯 붓 터치 행위의 무수한 반복으로 '붓질이란 무엇인가'에 답을 추구하면서 모더니즘 미술의 한국적 수용이라고 해석한다. 작가 박서보는 이런 행위에 '묘법'이라고 주제를 붙여 평생에 걸쳐 반복한다.

단색화 작가들이 활동하던 1970년대는 박정희 정권의 '문예진흥 5개년 계획'이 발표되어 정부 주도하에 본격적으로 문화정책이 시행됐고, 정책이

내세운 비전은 '전통의 근대화'였다. 주체적인 민족문화 창달이 목표였다. 1970년대 초 북한에서는 주체사상이 공식 지도이념으로 정리됐다. 북한 주체사상의 당적 확립에 따라 남한 문화정책은 주체예술 개념에 대응하는 박정희식 민족주의 예술의 확립이 요청되는 게 시대 상황이었다. 단색화는 어찌 됐건 박정희 문화정책의 부름에 부응하며 나타났다.

북한의 경우 조선화 개념 정립 단계에서는 일종의 추상표현주의 문인화 장르가 될 가능성이 있는 수묵화보다는 채색화가 더 강조되었지만, 이후 몰골법이 적극적으로 받아들여지면서 조선화가 지금의 동시대 세계 미술의 흐름에 합류할 수 있을 어떤 미학적 가능성들이 이미 조선화 담론 속에 포함됐다고 볼 수 있다.

북한의 미술정책에서 조선화 개념이 이론적으로 정립되어 나오던 시기는 1960년대 후반 들어서다. 남한의 현대 동양화에서 주로 수묵화 전통이 계승됐다면, 1960년대 후반 들어 북한의 조선화에서는 채색화가 부각된다. 사실주의 정신을 살리기 위해서는 채색이 들어가야 한다고 보았던 것 같다.

단색화는 유화이기에, 채색을 기본으로 하되 채색을 수묵화에서의 먹처럼 사용한 미적 효과를 내고 있다. 북한에서는 수묵은 유산자의 계급 미감에 근거했다고 보고 현대 북한의 사회주의사실주의 미술에서는 사실적인 채색이 들어가야 한다고 주장했다. 이후 전통 수묵 동양화에서 주로 사용하던 표현기법인 몰골법을 다시 받아들인다. 몰골법은 붓질을 통한, 붓의 자취를 통한 화법으로 나름의 점묘법이다. 점묘법의 대가 쇠라 작품에서 금방 보이듯 점묘법에서 추상표현주의는 그리 멀지 않다. 북한 조선화도 내용은 사회주의사실주의에 토대를 두되 리얼리티를 아름답게 그리는 데는 몰골법이 우수함을 받아들인다. 조선화는 점차 몰골의 묘법 행위에 미학을 세우

고 미학적으로 고유한 특징을 세우게 된다. 조선화는 붓질의 자취에 미학과 미감의 모든 것을 담아내려고 한다. 사실상 추상표현주의 액션 페인팅 기운이 담긴, 예술가 개성을 필체의 육질감으로 드러내는 그림으로 16세기 전후 네덜란드의 장르화처럼 철저하게 '미술이라는 창작 행위 세계 속에서의 자율 미학으로만 창조'되는 생활의 미술이다.

　북한에서 조선화 미술론이 정착되어가던 그 시기 즈음 박서보도 '묘법' 미술을 창안하게 됐다고 알려져 있다. 박서보의 묘법은 북한 조선화 정립에 대응하는 남한식 화법畵法인 셈이다. 단지 사회적 현실을 반영하냐 아니면 회화의 본질에 대한 물음이냐의 차이였다. 단색화는 후기 인상주의적 색조에 몰골 추상정신을 가미한 액션 페인팅이었다. 임옥상은 이 같은 단색화풍의 그림들을 체제에 맞춘 미술로 받아들인다.

삶의 미술

천민賤民의 표현

　개인의 자유의지가 일종의 '자동기계'라면 예술은 '예술가 되기' 충동에 따른 기고만장한 자동복제가 될 것이다. 그렇게 되면 '예술가가 되기 위한' 예술은 예술가로부터 소외되고, 예술가도 예술로부터 소외된다. 물화한 만큼 '예술가 되기'의 욕망은 신화나 허위의식을 물고 들어간다.

　'예술가 되기'를 향하는 다른 방식도 있다. 그저 예술가로 살고 싶어 예술가 되기를 택한 예술가도 있을 수 있다. 작품보다 인생을 위해 예술가 되기를 선택한 자의 생활 신념도 있다. 이런 의미에서 '예술가 되기'를 선택

한 개인에게는 예술보다 삶이 중요하다. 자신의 실존이 더 중요하다면, 존재자에 대한 질문으로부터 예술의 길에 선다. 창작방법론은 예술성을 결정할 수 없다. 이들에게 '예술가 되기'의 관건은 예술가의 실존에 관한 자기의식이다. 예술은 실존에 결자해지를 의탁하는 행위로 비로소 의미를 얻는다. 이들의 현대미술은 창작 행위의 의미를 실존의 의미에 대해 묻는 데서 시작한다. 문제는 실존의식이 보편적이지 않다는 데에 있다. 게다가 기존의 예술 관련 온갖 관행들, 태도들을 폐기해야 실존적 자아에 최소한이라도 접근해 볼 수 있다.

모더니즘 미술은 '모더니티' 트렌드trend를 반영한 정도, 트렌드에 대한 고감도 추상력, 미술과 트렌드의 관계에 대한 이해와 전문성으로 작가의 표현을 등급화하고, 구상이냐 추상이냐 하는 식으로 창작방법에 차별성을 둔다. 삶에 대한 표현이 현대미술에서 최고도로 풍부하게 확대되고 확산되어야 할 터인데, 추상표현주의라는 다리를 건너면서 현대미술은 '극소성'의 개념들로 인생의 고난을 대체했다. 복잡하던 인생은 어찌 보면 투명해졌다. 인생에는 삼생삼세 십리도화三生三世 十里圖畵 묘법만이 반짝여서 황혼녘처럼 종교심을 자아낸다 이런 결과는 사실상 황당하다. 추상표현주의의 액션은 액션으로써 최고도의 실험적 표현성을 허용해 예술이 표상하는 자유도 무한대의 비전으로 팽창할 수 있을 것 같은데, 오히려 박서보의 '묘법'에서처럼 평면 속으로 수렴, 수축되어 얌전한 붓 자국의 표피로, 흔적으로 '예술 되기'를 이룬다. 아니면 이우환의 '모노파' 주장에서처럼 '물物'로 이미 충분히 예술이다. 이때 물物은 작가 경력으로 현실을 초월한 물이 된다. 경력 없는 작가의 모노파 작품은 관람자가 키득거릴 대상으로 전락한다. 물론 모든 예술이 다소간 그렇기는 하다. 모노파 작품이 아니더라도 예술가에

게 경력이 없으면 그의 예술작품의 값어치, 창조성에 관한 인정투쟁은 휘발된다. 하지만 이 경우 실물성은 남되 이미 싸구려 이발관 미술과 진배없고, 모노파의 경우 경력 부족으로 실물성의 개념을 인정받지 못하게 되면, 남아있는 존재감은 오히려 작가의 오욕이다. 경력은 모든 작가가 추구하는, 갖고 싶은 미다스의 손이다.

경력 작가라면, 작품이 사라져도 작품 이력이 남으면 작품의 현존을 대체할 수도 있다. 예술에서는 왜 경력만 남아, 혹은 작품 이력만 남아 작품의 현존에 아우라를 챙기는가? 피터르 브뤼헐 작품 속 장님들처럼 인류는 줄줄이 차례를 기다리며 어리석음의 구덩이로 떨어진 지 오래다. 이미 구덩이는, 어리석음은 전설이다. 신화의 세계다.

임옥상이 1960, 70년대 한국 모더니즘 미술에서 본 것은 우상숭배였다. 현대예술이 예술가에게 쥐여준 가장 큰 미덕인 전위 정신과 표현의 자유는 기만이었다. 한국 같은 제3세계에서 전위와 표현의 자유로 삶의 미술, 삶을 위한 미술을 실천하면 곧 아마추어리즘으로 취급받았다. 제3세계의 문화 발전은 미국 같은 제1세계의 문화를 추종, 수용해서 구축될 수 있다고 믿는 시대에 '삶을 위한 미술'은 오히려 순수하지 못한 미술이고, 전문가들끼리 노는 순수미술에는 합당하지 않은 미술로 인식됐다.

일상에서도 생활의 자유에 대한 욕구는 커졌지만, 표현의 자유는 오히려 점점 더 억눌렸다. 개인의 실존은 아무 데서도 문제시되지 않았다. 어차피 개인의 문제라서 그런지 모더니스트에게는 '예술'이라는 우상만 있으면 됐고, 민중미술운동에서는 '문제적 생활'만이 공론화됐다. 개인의 실존 문제는 모호한 표현으로만 그려졌다. 실존 문제로 작업에 도전하는 화가가 경력을 쌓을 기회는 매우 드물었다. 2000년대 모더니즘 미술과 민중미술이

역사 너머로 대충 사라지고 나서야 실존주의적 관심의 작품들이 미술상 등으로부터 주목받기 시작했다. 살아가는 속에서의 전업미술이 경력으로 인정받았다.

젊은 임옥상은 작가 개인의 실존적 고민이 미술로도 표현될 수 있어야 한다고 믿었다. 표현의 자유가 현대미술의 진정한 가치라고 확신했다.

화랑의 예술 상품으로만 기능하면서 화랑주와 컬렉터 사이에서만 현존하는 예술에서 탈피해야 한다고 믿었던 젊은 날의 임옥상에게는 '삶의 미술'이 중요했다. 삶의 자유가 표현의 자유를 의미했다. '삶의 미술'을 실천하기 위한 방법적 접근은, 우선 '실존'에 대한 문제 인식 또는 후일 민중미술운동 이론들에서처럼 '구조'에 대한 문제 인식 두 가지로 나눌 수 있다. 모더니스트이면서 삶의 미술에 관심을 갖고 실존주의적으로 접근하거나 구조주의적으로 접근하면 민중미술에 동참하게 된다는 이야기이다.

젊은 예술가 임옥상은 모더니스트로 시작해서 실존주의로 나아가고 이어 구조에 대한 관심에서 한발 나아가 민중미술 작가가 된다. 민중미술운동에 참여한 작가들은, 신학철처럼 모더니스트로 시작해 지금까지도 모더니스트로서의 문제의식으로 모더니즘의 모든 것에 문제제기를 하며 한국 근현대사의 구조를 직접적으로 그려내거나, 아니면 김경인처럼 실존주의적 접근에서 시작해서 간접적으로나마 민중미술운동에 참여하게 된다. 이 방향은 둘 다 예술로 시작해서 예술로 끝난다. 삶의 미술도 결국은 예술의 문제이다.

하지만 임옥상의 경우, 신학철이나 김경인보다 훨씬 더 예술에 접근해 시작해서 예술로 끝나는 것처럼 보이지만, 실상 그에게는 예술보다 삶이 중요하다. 임옥상도 모더니스트로 시작해 실존의 문제에 이어 구조주의적으로

삶의 미술로 다가갔지만, 다시 말해 모더니스트로 실존주의를 경험하지만, 그는 출세하고픈 촌놈 근성으로 민중미술운동에 참여한다. 가난으로 이농하여 상경한 후 이른바 서울내기들보다 더한 서울 사람이 되어 서울의 예술권력을 장악하려 든다. 타블로tableau판에 모종을 하는 식으로 모더니티를 장악하려 든다. 임옥상에게는 모더니티의 끝에, 삶의 미술 끝에, 민중미술 끝에 미술이 남는 게 아니라 삶을 위한 여력이 남는다. 종국에는 타블로를 흙판으로 대체하고 거기에다 설치를 하고 타블로 위 그림처럼 그리거나, 타블로 위 모내기 행위를 퍼포먼스로 확장한다. 그는 나이들면서 더욱더 흙의 친연성親緣性에 이끌려 모내기를 하고 발을 논밭에 담그는 것을 예술이라 명한다. 그가 너무나 원하는 '위대함'의 신화는 예술의 문제라기보다는 삶의 성공의 문제이다. 체질 모더니스트가 보기에는 어쩔 수 없는 촌놈이다.

이 글은 이런 성질의 화가가 무대 위에서 한 편의 인생 연극 대사를 읊조리는 장면을 옮긴 것이나 다름없다. 그는 원래 연극쟁이였다. 그의 활력과 쾌활함과 영민함은 무대 체질에서 나온다. 그의 '자유분방함은 불온이 아닌 생의 활력과 행복을 갈구하는 마음의 표현'이다. 통속적 자유로 거칠고 사납게 세계에 대한 '개념'을 대신했다. 이우환의 작업이 보잘것없는 것들의 관념을 육화하듯 민중미술 작품들은 보잘것없는 것들의 살아남기 위한 투쟁에 대한 개념의 설치작업들이다. 하지만 민중미술에 대해서 세간에서는 그 표현의 과다를 폄하하며 예술이라고 평가하지 않았다. 민중미술은 표현된 '정치적 개념'으로 이미 예술 행위인 것이지 의도와 개념을 완성된 형식미로 마무리하면서 미술의 가치를 얻지 않는다.

이런 점에서 민중미술은 북한 미술과 전혀 다르다. 오히려 단색화가 북한 미술과 유사하다. 북한 미술은 고전주의적 완결미를 추구한다. 평양 거

리에서 보이는 시각디자인조차도 실제로는 매우 높은 완결미를 자랑한다. 거리 전체가 하나의 캠퍼스이고 거리 인테리어는 이 캠퍼스에 그려지는 완벽한 형식미로, 마지막 세공까지 철저하고 빈틈없이 미학화된 장치들이다. 민중미술은 이와 반대다. 민중미술은 추한 모든 것을 고발하고 드러내어 추한 것을 추한 것 그대로 기호로 제시한다. 북한 미술에서는 생활의 모든 현장이 아름다움의 상징으로서 그려진다. 생활의 고투를 극복하는 장면은 행복의 언어가 되어 일상 언어체계를 지배한다. 단색화는 생활의 내용과는 유리遊離된 전혀 다른 세계를 그려낸다. 붓이 고즈넉한 색조만의 세계를 평면에 창출한다. 순수미술의 세계와 주체미술의 세계는 이런 차원에서는 일맥상통한다. 북한의 주체미술은 그야말로 순수미술이다.

한국 미술의 역사에서 '표현'의 충동은 강하면 강할수록 천민의, 민중의 충동으로, 반항의 메시지로 읽혀왔다. 표현의 '충동'은 일종의 '불온'의 표현이었다. 하지만 민화에서 보듯 자유분방함은 불온이 아닌 마음의 표현이다.[9] 우리 민족문화의 전통은 생활미를 추구했으며 생활미는 규격에 얽매이지 않고 자유로운 질서를 상징했다. 물론 일제 강점기를 거쳐 유신체제에 이르기까지 표현의 활달함은 수묵의 몰골법에서나 살아날까 말까 했다. 오히려 북한 미술에서 몰골법이 생생한 기법으로 사용됐다.

부조리-참여

'실존주의는 휴머니즘이다L'existentialisme est un humanisme'라는 사르트르Jean-Paul Sartre(1905~1980)의 명제는 문화계에 회자되던 지성의 상징같이 느껴졌다. 사르트르가 죽고 1980년대 내내 한국은 마치 재빨리 사르트르

에서 벗어나고 싶은 것처럼 그렇게 쉽사리 사르트르는 사라지고 사회주의 리얼리즘 이념을 둘러싸고 소위 민중미술 담론이 치열하게 전개되다가 이 또한 1990년대 들어 어이없이 사라졌다.

해방 이후 한국 사회에서는 사회주의를 거론하는 것조차 금지되었기에 삶의 문제, 예술과 문화와 철학 등에서의 담론은 서구 동시대 담론들에 맞추어 그때마다 형성되었다. 이 기간을 1945년부터 1980년까지 계산하면 30년이 훌쩍 넘는 세월이다. 한국의 민주화운동에 가담하고 문화운동에 몸담던 주요 세대는 대부분 청년 시절 사실상 사회주의가 아니라 실존주의와 유럽 여러 철학 경향과 영미분석철학을 빌려 예술과 현실의 관계, 철학과 현실의 관계 논쟁에 관심을 갖고 성장했다고 해도 과언이 아니다. 실제 1960년대 이후 한국 사회는 이들 두 문화의 계보들, 독일과 프랑스거나 미국 간의 야합이거나 이를 경멸하는 쪽으로 갈렸다. 미술에서 보면 미국의 모더니즘 미술을 공부하고 돌아온 사람들과 프랑스 신구상 사조가 유행일 때 유학하고 돌아온 사람들이 구분됐다.

어쨌든 철학과 예술, 문화 담론 지형에서 예술의 사회참여 문제는 사르트르와 카뮈의 영향이 매우 컸다고 볼 수 있다. 물론 지금까지 우리 학계에서는 사르트르와 카뮈 등의 실존주의가 당시 한국 예술의 정치화 지형에 끼친 영향 등에 대한 전체적, 체계적 평가가 학문체계와 연계되어 있지 않은 것으로 알고 있다. 이 부분들이 학계에서 해체된 지식으로 남발되었던 탓도 크다. 실존주의는 카뮈의 '부조리' 개념에서처럼 부조리 앞에서 개인 결정론, 나아가 개인의 현실 참여는 죽음 앞에 허무하게 서 있는 인간의 인간다움의 본질이며 이러한 개인이 사회와 대면해서 자신의 본질을 찾아가는 과정을 휴머니즘이라고 보았다. 어떤 의미에서는 서구 현대철학이 이전의 서

구 고전주의철학과 절대적으로 구별되는 지점이요, 심층적이고 구조적인 부조리, 실존의 부조리 앞에 선 인간에게 일종의 긍정적 행동주의가 최선의 선택임을 인식시키고자 하는 철학이다. 인류에게 실존주의는 유일하게 개인의 실존 상황 앞에서의 행동에 의미를 부여한 철학이다. 이러한 철학이 한국인의 정신사에 미친 영향 관계와 여기에 이어지는 프랑스 후기 구조주의가 한국에서 현실 인식을 변화시킨 종합적 인식지도가 존재하지 않는다.

 프랑스 실존주의를 대표하던 두 사람의 관점이 한국에 끼친 영향은 단순히 '실존'의 중요성에 대한 문제만이 아니었다. 두 사람이 현실 사회주의권에 대해 보인 입장의 차이들이 분단국가인 한국 사회와도 깊은 연관성이 있었기에 이들의 한국 문화계에 대한 영향은 나름대로 근거가 있었다. 현실 참여를 어떻게 하여야 하는가 하는 문제에서 소위 진보가 현실사회주의 국가이던 소련을 바라보는 입장에 차이가 있고, 사르트르와 카뮈도 서로 다른 입장이었지만 적어도 이 둘은 소련의 스탈린 독재를 거부했다. 남북한이 대치하고 있는 한국에서 개인의 '실존이 구조보다 우선'이라는 관점과 동시에 현실 참여의 당위 문제는 매우 복합적인 문제지점을 안고 있는 것이다.

 어쨌든 프랑스 68혁명 이후 한국 사회에서도 '개인의 실존' 문제와 '현실 참여로의 결단'과 '문화혁명'은 동시적으로 고려할 정치적 문제가 됐다. 이들 실존주의 철학자들의 '앙가주망' 논쟁은 스탈리니즘에 대한 거부 흐름을 등에 업고, 다시 말해 북한에 대한 적대를 수단으로 해서 남한에서 자유를 얻었다. 그렇게 실존주의의 앙가주망은 남한 사회가 저 험난했던 1960, 70년대를 넘어가도록 해준 힘이 되었다. 해방 이후 남한에서 정신적으로 비빌 첫 언덕이었던 것은 아닐까 싶다. 남한에서 현실 참여에 동의하는 진보적 예술가가 됐다는 것은 그가 그 전에 실존주의자였을 개연성이 매우 높

음을 말해준다. 개인의 실존적 결단에 따라 사회 비판의식을 작업에 드러내기 시작한 것이다. 민중미술운동이 시작되기 전 미국의 주류 미술로서 수용된 앵포르멜이나 추상표현주의를 제외하고 보면, 미술계는 우리 삶의 내용의 토착화를 그림으로 표현하려는, 실존주의의 영향 아래 개인 작가의 실존 상황을 그림으로 그려내고자 했던 작가들로 점차 채워지고 있었다. 국전國展式 구상회화에서 벗어나 앵포르멜 화법으로 표현된 반추상이자 반구상인 작업세계들이 실존주의적 모습을 띠고 나타났다.

 냉전체제가 시작되던 시기 '자유진영'으로 불리던 미국 자유주의는 강력하게 한국 사회를 지배했다. 미국식 자유주의의 물결과 함께 들어온 서유럽 레지스탕스 전통의 실존주의 철학과 자유주의는 예술이 실존 상황의 표현이라는 저항적 통념이 분단된 한국 문화계에 전개되기 쉬운 토양을 만들었다. 그리고 실존의 현존성이야말로 모든 사회적 압력에 저항할 수 있는 휴머니즘의 근거로 이해됐다. 현대사회에 들면서 특히 유신체제하의 대중사회에서, 권리와 의무의 갈등을 안은 주체로서 개인은 첨예하게 실존의 의미를 되새겨야 하는 인간이었다.

 임옥상이 한국 주류 미술을 비판하게 된 정신적 근거도 실존주의적 자유주의 사상에 있었다. 예술가가 실존의 문제를 고민할수록, 자유를 원하면 원할수록 삶을 위한 실천으로 나아가게 된다. 진보적 미술전통을 회복하고 당대 사회 현실이 부조리하다는 사실을 미술로서 진술해야 한다는 사실을 깨닫게 된다.

 민중미술운동은 '실존주의는 휴머니즘'이라는 경험이 낳은 자식이라고도 볼 수 있다. 불안과 공포를 느끼는 개인에게는 표현 행위 자체가 자유의 가치이자 예술이다. 강한 표현력을 얻을수록 예술은 치유력을 갖는다. 좀 과

장하면 민중미술이 추상표현주의의 한국적 마지막 단계라고도 볼 수 있다.

하지만 현실에서는 표현이 역동적 야수성을 띠면 사회에 불안감을 줬다. 게다가 표현 내용이 비판적이면 개인의 자유 표현 의지는 용인받지 못했다. 한국에서 표현주의 혹은 야수파 화풍은 격렬한 내면 심리일망정 자기 안에 갇힌 정중동의 형식일 때까지만 선호된다. 실존 상황을 표현만 해도, 비판적 시각이 비치면 정치적 미술로 치부한다.

한국에서의 야수파적 표현은 신구상 미술이 세계적으로 유명해지거나 독일 신표현주의가 세계 미술시장의 주류로 떠오른 다음에야 작가들에 의해 즐겨 수용된다.

동양의 전통 문인화에서도 날것 그대로의 표현은 없었다. 문인정신의 핵심은 고결한 절제미였기에 미술에서도 어쩌면 '미니멀하고 개념적이다'라고 할 만한 그런 표현을 최고로 쳤다. 실제로 한반도 고대사회에는 개인의 신분을 사람 뼈의 품질등급에 따라 정하는 '골품제骨品制'라는 제도가 있었는데 개인은 태어날 때부터 뼈의 품질이 정해져 있다는 뜻이다. 뼈가 우수할수록 표현을 절제해야 하며, 질質은 뼈의 품격의 반영이라고 여겼다. 품격이 높을수록 극소 제스처만 보이며 표현을 최소화해 정제된 개념을 보이는 미의식이 지배층의 태도이자 미술이 갖추어야 할 덕목이었다.

단색화처럼 은은하고 명상적이면서도 정체불명의 아주 착잡한 세계관을 보이고, 외관상 말하자면 '고귀한 숭고나 단순한 위대함'에 유사해 보이면 귀족적이고 고상한 고급문화로 대접했다. 자기 억압적인 고도의 추상화된 지적 개념장치들이 보여야 우월한 순수미술로 여기는 것이 주류 미술시장과 미술제도이다. 미술대학이나 미술시장이나 한통속이었다. 임옥상이 단색화풍에 반기를 들게 된 것은 이런 현실 때문이다.

"이제 표현의 시대는 지났다는 표현이 당시를 풍미하고 있었다. 나는 자조적으로 묻곤 하였다. 아니 표현도 해보기 전에 붓을 꺾어야 한단 말인가. 나는 비웃으며 그래, 표현과 발언의 시대가 갔는지 안 갔는지는 두고 보자며 메시지 가득한 그림을 그려 나갔다. 색을 쓰는 것이 미술이라고 생각해 쓰고 싶은 색을 마음대로 쓰며 그림을 그렸다. 그러다 보니 국전에도 그 밖의 공모전에도 내가 설 자리는 없었다".

임옥상이 평생에 걸쳐 주재료로 사용하는 황토의 붉은색은 그가 자란 땅의 유난히 붉던 흙색이다. 그가 풍요로움을 느낄 때는 집 주변의 붉은 황토 위에서 뒹굴 때였다.

임옥상은 한국 역사를 다룰 때 자주 붉은 흙을 메타포로 사용한다. 실제 흙이든 흙색으로든 가리지 않았고 때로는 종이부조 형식에, 때로는 조소 형식에 붉고 부드럽고 거칠며 비정형적인 흙의 물성으로 한반도인의 정서 특성을 표현한다. 그에게 붉은 흙의 기운은 한국적 서사와 서정이 결합된 민족예술이념의 정조情調이자 무르익은 민족 생활에서 나오는 유구悠久한 시간의 상징이다.

특정 지역의 미술문화는 그 지역 생태환경의 산물이라고 믿으며 흙을 만지고 밟을 때 가장 자족적이며 살아있음을 느낀다고 작가는 말한다. 흙을 만질 때마다 예술가가 되기로 한 그의 선택이 잘한 것임을 스스로 늘 되새기게 됐다고 할 만큼 '붉은 흙'은 그에게는 자신의 실존감을 깨운다. 붉은색의 질감은 저항이 아니라 그에게는 생태를 의미한다. 우리 현대미술은 이 땅에서의 이런 경험들을 바탕으로 싹튼 미술이어야 생명이 있다고 여긴다.

모든 미술 양식과 사조는 우리가 의식하지 못했을 뿐 생태학적 상황 변화에 따른 족적이라고, 서구 근현대미술은 반생태학적 서구 문명의 산물일 뿐이라고, 서구 미술은 서구라는 지역이 만들어낸 독특한 미술 양식일 뿐 세계적인 것도 국제적인 것도 아님을 천명하고 나선다.

　표현적인 강렬한 작품들은 미술계에 설 자리가 없었으나 단색화류의 작품들은 비평과 시장의 이너서클에 미술시장 '공화국'의 새로운 계승자로 들어갈 수 있었다. 그들은 '순수미술'이라는 공화국의 당당한 공민으로서 그 안에서 자유로운, 정정당당한 개인임을 인정받는다. 형식주의 모더니즘 미술은 이렇게 여러 관련 제도를 통해 국가에 의해 관리, 조직되는 미술로 작동된다. 식민지 시대 이후 다시 국가 관리체계하의 미술이 된 특권을 누렸다. 하지만 임옥상에게는 제도권 주류였던 모더니즘 미술은 국가에 관리, 조직되는 미술일 뿐이었다.

> "오늘날의 미술은 관리되고 지배될 뿐 자유의지에 따라 영위되던 본래의 역할을 다하지 못하고 있다. 이 모두는 자본의 정치학에 의해 엄격하게 관리, 양육된다고 해도 과언이 아니다. 특히 미국적 가치와 문화는 미국의 특수한 환경과 역사 속에서 만들어진 매우 제한적인 것이므로 이것의 보편화, 일반화는 폭력적이고 이데올로기적이며 더 나아가 문화를 살리는 것이 아니라 죽이는 역작용이 될 터이다."

　임옥상이 모더니즘 미술에 반기를 들게 된 것은 자신의 내적 요구에서 우러나온 미술을 추구하기가 매우 힘든 일임을 알게 되면서다. 임옥상에게 자

신으로부터 출발하지 않은 미술은 이미 '거세된 미술'일 뿐이었다.

1970년대 전후 임옥상을 비롯한 젊은 작가 몇몇은 '자연성'이 거세된 한국 현대미술 상황을 이제는 타파해야 한다는 실존적 결단에 이르렀지만, 아직 참여미술, 사회적 미술에 대해선 생각하지 못한다. 1960년의 4·19 혁명정신 같은, 예술의 현실 참여 정신을 아직 일깨우지는 못하고, 각성된 공적公的 말들의 연대는 1970년대 말 이후 1980년대 초가 되어서야 비로소 가능했다.

개인주의와 실존주의, 자유주의는 한국 민주화운동을 견인해 내는 정신적 이념 교양의 바탕, 새롭게 형성되던 사회 교양이자 철학적 전제들이었다. 그 문화이념은 민주화운동과 문화운동의 정신적 토대였다. 개인주의와 자유주의, 실존주의가 4·19 혁명정신의 바탕이 되고 결국 한국 문예사에서 참여예술 논쟁에 이어 사실주의 창작방법론 논쟁으로 발전하는 미학적 이행은 1950, 60년대 문학계에서 '순수문학이냐 참여문학이냐'의 논쟁이 점화되면서부터 가능해졌다. 비로소 조금씩 그 정신사적, 문화사적 발전단계가 가시화되기 시작했다.

물론 참여문학에 대한 논쟁이 활발하던 그때 미술과 관련해서 '순수미술과 참여미술'에 대한 문제의식은 여전히 수면 아래에 있었다. 임옥상은 문학계는 이 논쟁 이후 사실주의 문학에 대한 연구가 활발히 전개됐지만, 미술계는 달랐다고 증언한다.

"문학의 경우는 매우 달랐다. 리얼리즘 논쟁이 일어났고 그에 따라 문학작품이 생산되었다는 점을 감안한다면, 이 점이 미술계에 시사하는 바가 컸다고 할 수 있다. 당시 문학에 비견할만한 미술계의 활

동은 찾아보기 어려웠다. 예술 행위를 사회적 관점에서 총체적으로 파악하고 실천한 예 역시 드물었다. 더욱더 큰 문제는 해방 이후에서 찾아진다. 식민 잔재는 해방과 함께 청산되지 못하고 심화되었다. 국전은 식민미술의 온상이 되고 말았으며 식민 이데올로기로써 기득권을 누렸던 사람들이 눌러앉아 여전히 미술계를 좌우하였다. 미술교육 또한 이들의 논리와 체계를 뒷받침했다. 문화적으로 독립할 수 있는 준비가 되어 있지 않았던 것이다."

문학평론가 염무웅은 한국 현대문학에서 '저항'과 '참여' 같은 비판정신을 일깨우게 된 것이 실존주의의 영향이었다고 분석한 바 있다. 염무웅의 글을 조금 자세히 인용해보면,

"6·25전쟁의 발발로 조성된 비상체제를 정상체제로 돌이키려는 움직임은 이미 1950년대 중엽부터 나타나기 시작했다. ……문단에서의 새로운 기운도 이 무렵부터 나타나기 시작했는데, 무엇보다 중요한 것은 '전후 문학'으로 통칭되는 젊은 세대 작가와 시인들의 대거 등장이지만, 그와 더불어 주목할 것은 새로운 문학을 대변할 이념의 새로운 활력이었다. 이 시대의 문학이념들 가운데 가장 먼저 요란한 반응을 얻은 것은 프랑스로부터 건너온 실존주의였다. 실존주의 사상은 이미 1940년대 말에 단편적으로 소개되었지만, 지적 유행으로서의 앙가주망Engagement 이론이 본격 상륙한 것은 1950년대 후반이었다. 1957년 알베르 카뮈의 노벨문학상 수상도 유행의 확산에 기여했을 것이다. 그 무렵 문학 공부에 입문한 필자도 카뮈의

소설 『전락』, 『이방인』과 사르트르의 논설 「실존주의는 휴머니즘이
다」, 「문학이란 무엇인가」를 의무처럼 읽은 기억이 있다…… 하지
만 당시 '절망' '불안' '한계상황' '자유' '책임' 같은 실존주의의 낙인
이 찍힌 낱말들이 강한 흡인력을 발휘한 것은 실존철학 자체에 대
한 경도 때문도 아니고 단순히 경박한 유행 심리나 외래 사조에 대
한 저자세 때문만도 아닐 것이다. 1950년대에서 1960년대로 넘어
오는 우리의 불안정한 시대 상황 자체가 실존주의적 언어에 그 나름
의 현실 설명력을 부여했다고 보아야 할 것이다."[10]

 문학에서는 실존주의와 더불어 '순수 대 참여문학' 논쟁이 활발하게 일어
났으며 이후 '민중적 민족문학론'으로 이어지면서 사실주의 문학과 문예이
론의 전성기에 들어설 수 있었다. 하지만 미술에서는 문학만큼 이 영향 관
계가 선명진 못했다.
 사실주의 미술이념 선언은 1960년대 말 임옥상의 대학 선배들에 의해 이
루어졌다. 〈현실동인〉을 결성한 그들은 전시를 예고하면서 사실주의를 선
언했지만 이들의 전시는 결국 이루어지지 못했다. 미술에서 '사실주의' 예
술이념의 문제는, 1960년대 말 이들 〈현실동인〉에 대한 탄압 이후에는, 작
가들의 작업이나 비평 등을 통한 후속 담론으로 이어지지 못했다.
 임옥상을 비롯한 몇몇 작가는 1980년대 들어서야 본격적으로 사실주의
미술이념을 내세울 수 있었다. 이때부터 제도권 모더니즘 미술에 대한 급
진적 비판도 공식화했다. 문학평론가 염무웅이 6·25전쟁 이후 1950년대
문학에서는 '비상체제를 정상체제로 돌이키려는 움직임이 있었다'고 표현
했지만, 한국 현대미술의 정상화는 1980년대가 되어서야 실천으로 이어

졌다.

　미국 모더니즘 미술의 오랜 한국 미술계 지배는 한국 미술 상황에 일종의 비상한 국면이었다. 말하자면 비상체제가 오래 지속되는 것이 정상은 아니라는 인식을 공론화하려던 1960년대 말의 〈현실동인〉 전시가 무참히 무산된 이후 10년의 기간은 그야말로 현실 속으로의 참여 없이 전위미술의 여러 형식이 실험되긴 했다.

　미술을 실존적 태도의 문제로 이해하는 동시에 서구 전위적 실험미술 형식들을 수용해 이 땅에 '전위예술'을 생활의 미적 문화로 토착화시킨 예술가들이 꾸준히 존재했다.

　민중미술 1세대들은 이런 1970년대 전위적 미적 문화를 보며 성장한 작가들이다. 그러면서 과연 이 사회의 정상체제와 그 속에서 한국 현대미술의 올바른 정체성이 무엇인가를 찾아내려 했던 작가들이다.

　미술계에서는 1970년대의 이런 실험미술 형식들을 통한 실존주의 사상의 영향이 '참여예술이냐 순수예술이냐'의 문제로까지 이어지지는 않았다. 임옥상이 대학 시절 크게 영향받았다고 하는 김경인의 〈문맹자〉 연작에서 보듯, 사회가 개인에게 미치는 굴레 상황에 대한 표현들이 존재했을 뿐이다. 하지만 동시에 그 10년을 통해 1970년대의 비판적 미술인들에게는 이를 정상체제로 돌려놔야 한다는 자발적 의식이 생겨났다. 1970년대는 불안과 공포의 시대로 그럴수록 한국 현대성의 부조리한 문제들을 비판하는 미술계 지성들의 활동도 다양한 실천 방식을 찾게 됐다.

　이로부터 우리 현대미술에 사실주의 창작방법 도입 문제와 더불어 전통의 계승 문제, 예술의 민주주의를 향한 관심들이 미술계의 공론으로 전면화되기 시작했다. 이런 흐름들을 배경으로 임옥상을 비롯한 젊은 작가들 사이에

서 우리 미술의 동시대성 담보에 대한 문제가 참여미술의 개념으로, 사실주의 예술개념으로 다루어지게 된다.

행동주의-모더니즘

민중미술은 1980년대 초반 광주민중항쟁 시위 현장에서의 미술행동으로 시작해 '현장미술'로 발전한 개념이다. 1980년대 민주화운동을 함께한 미술이고 주로 거리시위 현장이나 공장노동 현장 혹은 중등교육의 민주화를 외치던 교육 현장에서 작업이 집단창작으로 이루어지면서 '민중미술운동'의 이름을 얻게 됐다. 민중미술운동과 민중미술 개념은 광주민중항쟁을 시발점으로 문민 대통령이 들어서던 시기까지의 한국 현대사에서 제도권 내 미술 활동을 포기하고 사회 각 부문의 민주화를 위해 뛰어든 작가들의 미술운동이고 미술개념이다. 전시장에서의 미술 활동은 거의 유일하게 서울의 〈그림마당 민〉을 중심으로 전국의 몇 군데 유사한 성격의 전시장에서만 할 수 있었다. 1980년대 초부터 〈현실과 발언〉 그룹을 비롯해 기존 제도권 미술에 대해 비판적이며 새로운 당대 미술을 모색하고자 하는 미술동인이 여럿 조직되는데, 이들 동인을 중심으로 현장 중심의 활동에도 동참하고, 전시장 미술 활동도 병행했다. 임옥상은 그 한가운데 있었다.

1980년대 초반 '민중미술' 개념은 아직 공식으로 통칭되던 용어는 아니었다. 당시 민중미술가들은 모더니즘 미술에 대한 반발로 〈현실동인〉 선언문에 기초된 바와 같이 미술에서의 '사실주의'를 선언하며, 다양한 현장 미술 혹은 전시장 미술의 형태로 현실에 대해 발언하고자 했을 뿐이다. '민중미술'을 하려고 한 선택은 아니었다. 하지만 한국 사회가 민주화되기 전까

지 사회의 다른 영역에서처럼 미술계에서도 거리에서의 저항적 시위에 전위로, 노동현장 등에서도 전위로 참여하면서 이들 미술가는 적극적으로 현실 참여미술을 하게 된 것인데, 이 활동을 민주화되기 이전 사회에서는 체제전복을 꾀하는 반사회적인 활동이라고 탄압했다. '민중'을 위한 활동이라며 문화 활동들을 '불순한 저항' 혹은 친북적 활동으로 규정했다. 일반인에게 '민중'은 매우 부정적인 어두운 단어였다. 마치 지하실에서의 프로파간다 정치 활동을 연상하게 하는 개념이었다.

그래서 민중미술운동에 참여해 현장 중심으로 활동하던 작가들은 지금도 이념적 문화적 차별과 배제의 그늘에서 벗어나지 못하고 있다. 민중미술운동이 쇠퇴한 지 30여 년이 되는데도 그 개념의 그늘을 제대로 벗어나지 못하고 있다. 이런 탄압 경험은 제도에 각인돼 있어서 민중미술 개념의 진취적 발전을 억압해왔다. 이에 민중미술운동이 퇴조한 후에도 민중미술 정신의 계승 문제가 제대로 거론되지 못하고 있다. 국립현대미술관도 개별 민중작가 개인전을 할지언정 민중미술 이념을 국립현대미술관이 계승할 이념으로 선언하지 못한다.

민중미술운동이 제대로 계승되려면, 지금의 서양미술사 체계와 방법 중심의 미술교육과 미술제도가 달라져야 하고 서양미술사 방법론 중심의 미술사학과 미술이론과 미술비평은 포기되어야 한다. 이론과 비평에서 안고 가야 할 문제이기도 하지만, 민중미술운동의 전성기에도 그렇고 지금도 이론과 비평은 한국 현대미술의 가장 허약한 부분이다. 그래서 한국 현대미술은 가사假死상태에 놓여있다. 이런 가운데 큐레이터들의 헛발질만 화려하다. 이들의 모든 담론은 서양미술사에서 나온다.

'민중미술 정신'이 한국 현대미술사에서 갑자기 생긴 것은 아니다. 잠깐

살펴봤듯 작가 임옥상의 젊은 날 예술적 편력은 오늘날 민중미술이라고 부르게 된 그 '정신'을 추구해온 과정이었다. 물론 이 과정이 임옥상에게만 보이는 것은 아니다. 1970년대를 전후한 시기 '비판적, 실험적 모더니스트'들 사이에서 일어나던 어떤 정신의 계보, 현대사 이후 처음으로 혹은 역사를 통틀어 처음으로 '미적 계몽'의 차원을 찾아 나서게 된, 잠재된 민중성의 에토스를 간취한 작가들이 있었다. 이들 전후 세대 급진 모더니스트들에게는 모더니즘 미술, 특히 단색화 작가들의 모더니즘과는 다른 '모더니티'에 대한 비전이 존재했다.

앞서 짧게 언급했듯 임옥상뿐만 아니라 그의 바로 앞 세대에서 이미 고통에 처한 민족의 현실을 외면하는 모든 유의 현대미술을 거부하자는 움직임이 있었다. 1969년 임옥상이 다니고 있던 서울대학교 미술대학의 선배인 오윤 등 4명의 청년 미술학도와 시인 김지하와 미술평론가 김윤수는 〈현실동인〉을 결성, 기성 미술계를 비판하고 나섰다. 하지만 이들이 하려던 전시는 학교 교수들이 당국에 고발하면서 성사되지 못한다. 서울대학교 미술대학 교수들은 이런 일을 스스럼없이 저질렀지만, 불발된 그 전시의 선언문에서 제시됐던 한국 현대미술의 실상에 대한 비판정신은 1970년대를 거치면서 한국 현대미술의 선도적 비전으로 살아남는다.

선언문은 외세를 추종하지 않고 민족의 전통을 올바로 계승하면서 사회의 부조리에 눈감지 않는 미학의 승리에 대한 고결한 희망을 담았고, 1970년대 유신체제하에서도 한국에 인류의 유구한 휴머니즘 정신이 엄연히 살아있음을 보여줬다. 이 선언문은 젊은 작가들에게는 한국 현대미술의 진취적 기상에 대한, 진보적 아방가르드에 대한 특별한 기억으로 계승되고 있다. 예술은 어두운 시대에 불을 밝히는 전위여야만 하는 것이다. 참다운 예

술을 지향하는 예술가들에게, 이들 〈현실동인〉의 전위적 행위는 전설처럼 전승되고 있다.

〈현실동인〉은 멕시코의 벽화운동과 프랑스 신구상 등 사실주의 예술이념에 관련된 여러 진보적 문화운동에 대해 검토하면서 전통 조형언어를 찾고 사실주의 미학의 시대적 정당성과 그 조형언어가 난폭하더라도, 그 난폭성을 생생한 현실의 감동을 불러일으키는 에너지로 바꾸어내겠다는 의지를 선언한다.

'난폭성'의 추구는 사실상 20세기 초부터 그때까지의 모든 서구 미학적 전제들에 대한 난폭한 거부를 위해 필요했다. '난폭함'은 서구 모더니즘 미학의 형식주의에 대한 이론적, 실천적 해체 의지를 의미했고, 1970년대 내내 '한국적'인 미술의 정체성을 담보하고 싶은 젊은 작가들에게는 일종의 시대정신의 미적 특징처럼 여겨진다. 그럼에도 불구하고 실제로 '난폭함'은 1970년대에는 아직 임옥상의 〈불〉 연작이나 〈한국인〉 등에서처럼 징후적으로만 표현될 수 있었다. 〈현실동인〉이 사용한 '난폭함'의 개념에는 서구 68혁명의 영향과 안티 모더니즘을 향한 서구 지적 전통의 급진적 성향들이 포괄돼 있었다. 비판적 '탈근대'는 이 땅에서는 '난폭함'이라는 형용어로 표출된 '한국적 모더니티' 이후를 전망하는 이념이자, 한국적 모더니티의 새로운 구축을 기획하는 개념이었다. 모더니티 비판과 탈식민주의는 이미 우리 사회 내부에서 시작되고 있었다. 그리고 '난폭함'의 감수성은 1980년대 민중미술의 미적 차원의 기본이었다. 이 난폭함이 제도적으로 볼 때는 불온했고, 그래서 '민중미술'이었으며 계급 투쟁적이고 반체제적이며 반미학으로 규정된다. 좀 길게 이 선언문을 인용해 본다. 선언문에 사실상 1970년대 이후 한국 동시대 미술의 모든 문제의식이 압축되어 있어서다.

"참된 예술은 생동하는 현실의 구체적인 반영태로서 결실되고, 모순에 찬 현실의 도전을 맞받아 대결하는 탄력성 있는 응전능력에 의해서만 수확되는 열매다. 경험은 일상적 감각의 타성 아래 때가 묻은 정식화한 대상의 수동적 재현이나 그 주관화는 물론 거대한 정신적 공간공포에 밀려 현실로부터 떨어져 나간 공허한 형식의 그 어떤 표현 앞에도 내디딜 미래가 없음을 명백히 가르쳐주었다. 우리는 이제 미술사 발전의 필연적 방향과 현실의 줄기찬 요청에 따라 새롭고 힘찬 현실주의의 깃발을 올린다. 우리는 미학적 불모와 현실에 대한 무기력, 외래 신형식에의 몰지각한 맹종과 조형질서의 무정부 상태, 그리고 순수의 미신이 지배하는 이 척박한 조형 풍토에 그것들의 극복을 위해 마땅히 도래해야 할 치열한 현실주의 바람의 필연성과 그 정당성을 확신한다.

우리의 테제는 현실로부터 소외된 조형의 사회적 효력성을 회복하는 일이다. 최저선에 걸린 색채의 일반적인 연상대마저 박탈한 형식주의 아류들의 조국 없는 조형언어와 현실 부재의 정적주의와 낡은 화법에 속박된 무풍주의의 정체성을 반대하는 일이며, 새로운 역학과 알찬 현실적 조형언어로 충전된 강력한 미학을 출산시키는 일이다. 표현의 구체성과 형상의 생동성을 확보하고, 형상들의 날카로움을 통해서 모순의 전형적인 압축에 도달하는 일이다.

모든 현실주의 미술사의 풍부한 자산을 연료로 하고, 건전한 공간탐색 속에 관통하고 있는 진보적인 조형정신의 보편적 지평을 탄두로 하는 통일개념에 굳건히 의거하여, 우리 미술의 전통 속에 숨겨진

특유한 가치, 특히 일정한 실사적 지향을 계승, 발전시키는 주체적 방향에 따라 현실 인식과 그 표현에서의 주관성과 객관성의 통일, 직접적 소여와 그것을 넘어서는 창조적인 주동의 통일, 전형성과 개별성, 연속성과 차단, 1운동계열과 타운동계열, 세부와 총체 사이의 전 갈등의 탁월한 통일을 내용으로 하는 강령을 실천하는 일이며, 그리하여 대립을 통해 통일에 이르고 통일 속에서 대립을 추구하는 역동적인 현실주의 미학의 심오한 회랑에 도달하는 일이다. 아직 우리의 조형은 난폭하고, 아직 우리의 사상의 연륜은 일천하다. 그러나 모든 위대한 예술의 역사적 유년시대의 특징은 난폭하였다. 난폭성이야말로 공간으로부터 사라진 생생한 현실의 구체적 감동을 불러들이는 초혼곡이며, 난폭성이야말로 새로 태어나는 예술의 청정한 미래를 약속하는 줄기찬 에네르기이다."*(선언문 부분 인용)*[11]

〈현실동인〉 작가들은 단색화 작가군과는 구별되는 전혀 새로운 미적 차원에서 한국 현대미술의 미래를 위한 도전을 시도한다. 사실주의 미학을 지향하며 민족적 모더니티의 비전을 반영할 수 있는 미술을 추구한다. 하지만 〈현실동인〉 작가 작품들에 대해 당시 미술계는 반체제적 미술이라며 고발했고 이후 이들은 민족적 현대미술이 어떤 모양으로 형상화될 수 있는지에 대해 보다 구체적으로 심도 있게 펼쳐내지는 못했다. 오히려 실존주의적, 표현주의 특징의 그림들을 그려내면서 다양한 작가들의 다양한 예술적 스펙트럼으로 이어진다. 그 활동들이 이후 〈현실과 발언〉 등 1980년대 전후의 소그룹 미술 활동으로 이어졌다. 이들 중 많은 작가가 이후 민중미술운동이라는 1980년대 저 거대한 민주화 항쟁의 흐름 속으로 뛰어든다.

임옥상이 후일 "진정한 세계, 즉 사회의 주인은 누구이며 이를 가로막는 세력은 무엇인가"를 물으며 "군부독재와의 싸움에서 진정한 의미의 민족, 독립, 통일, 자유, 민주에 대한 화두를 찾아냈고 그것을 나로부터 실천하게 하였다"는 말은 이런 계보의 연장선상에서 나오게 된다.

임옥상이 "생명력이 예술의 궁극이라 외쳐보지만, 우리 조국의 생명은 어떠한가", "우리는 문화적으로 독립할 수 있는 준비"를 하는 것이라 했던 이 언표야말로 한국 급진적 모더니스트들의 정당성의 토대였다.

하지만 〈현실동인〉의 미술과 민중미술의 차이점은 〈현실동인〉 작가들이 미술계 내에서 움직였다는 사실에 있다. 1980년대 민중미술운동에서처럼 한국 사회를 변혁하기 위해 노동운동이든 여성운동이든, 교육운동이든 생활미술운동이든 각 운동의 현장에 매개되어 작업을 펼친 운동은 아니었다는 점이다. 〈현실동인〉은 제도 미술이자 전시장 미술로서의 새로운 한국 현대미술을 추구한 움직임이었다. 민족적이고 현실주의적인 동시대 미감을 창조하고자 했다.

1970년대 들어 젊은 작가들이 〈현실동인〉 선언을 통해 직간접적으로 새로운 모더니티 미학 담론을 경험했다. 한국적인 새로운 모더니티에 대한 인식 지평을 확대할 수 있게 된 것이고, 이로써 1970년대 한국 현대미술의 풍경들은 서서히 변화했다. 단색화풍의, 박정희식 한국적 민족적 심미감을 넘어가는 민족의 미감에 대한 전망을 간직할 수 있게 됐다.

현대미술의
정상화

동양화와 서양화

예술보다 삶

임옥상이 미술대학 학생이던 때 한국 연극계에는 우리 것을 찾자는 움직임과 동시에 체제 비판과 반연극을 내세우는 서구의 다양한 실험극 등이 대세였다. 우리의 전통연희를 발굴, 계승한 탈춤과 마당극 공연이 활발했고, 전통 민중예술의 정서가 학생운동과 민주화운동의 기본 서정을 담보했다.

문학에서도 사실주의 창작방법론을 둘러싼 문예미학 논쟁이 문학계 전면에 등장했다.[12] 4·19 혁명정신과 민중전통을 계승해 문학의 사회적 역할을 굳건히 해나가고자 하던 때였다.

1970년대 임옥상의 작품들은 당시 민중서사미학의 형상화에 주도적 역할을 한 이런 연극과 문학의 흐름에 예민하게 대응해 나온다. 서양화가이지만, 자신이 선택한 서양화가 당대에 안고 있는 문제를 제대로 풀기 위해서는 전통미술인 동양화에 대한 올바른 인식도 갖고 있어야 한다고 하면서

그는 무조건적 계승이 아니라 자신만의 방식으로 이 문제에 답을 구했고, 전통에 얽매여 있다 싶으면 거기서부터 또 새로운 해답을 구해 나갔다.[13]

　전통미술의 현대화는 아마 외세에 의해 근대화가 진행된 모든 피식민지 국가의 현대미술 개념이 안고 있는 문제이기도 할 것이지만, 해결하기 매우 어려운 문제였다. 현대의 예술가가 현재성 자체를 우선 제대로 인식해야 하는 문제일 뿐만 아니라, 그 현재에 과거를 올바르게 매개해야 하는 문제이다. 현재에 대해서도 제대로 인식하기 힘들지만, 아무리 동일 민족의 전통이라도 이미 낯선 것이 된 전통을 제대로 인식하는 것은 어려운 일이다. 전통을 자신의 서양화에 제대로 매개하는 것은 더더욱 어려운 문제이다.

　서구와는 전혀 다른, 자신의 원래의 환경적 토대와 단절돼 있고, 게다가 지금 이 땅에서 수용되고 있는 서구도 원래 자신의 것이 아닌 터이다. 자신의 원래의 환경적 토대도, 무조건 다시 회복해야 할 무엇이 아니라, 버릴 것은 버리고 이을 것은 이어가면서 현대화의 올바른 맥락을 찾아야 하는 문제였고, 서구문화도 주체적 인식의 바탕 위에 올바르게 수용해야 하는 문제였다. 이처럼 서구인들과는 다른 복잡한 현실의 맥락을 뚫고 그는 자신의 정체성을 찾아야 했다.

　임옥상은 서양화를 전공하였지만, 늘 이 문제부터 고민했다. 그러면서 동양화의 먹과 붓을 유화 작품에도 사용하기 시작한다. 전통은 따라 하기부터 시작해야 이어질 수 있다. 그래야 감을 잡고 새로운 것을 창조해낼 수 있을 것이라며 먹과 서양식 물감 재료를 말 그대로 자기 마음대로 필요에 따라 사용하게 된다.

　"동양화 그릴 때 붓 쥐는 방식이 있고 데생할 때 적용되는 몇 가지

기법이 있다. 그러나 이런 것들은 참고사항일 따름이다. 만약 그것이 정답이라면, 그 이상이 요구되지 않는다면 나는 그림을 집어치우겠다. 그만두겠다. 데생하는 방법도 개인에 따라 여러 가지가 있기 때문이다. 만일 누군가가 동양화와 서양화를 굳이 구분해야 한다고 주장하면, 이런 식의 주장에는 어떤 목적이 전제되고, 이런 특정한 목적 뒤에는 대부분 음모가 있다. 모든 것에 정해진 답이 있을 수 없다는 것이 내 생각이다."

그는 우리 것은 늘 보잘것없고 돌볼 것이 없는 나라이고, 전통은 골동품에 지나지 않는다는 관념이 우리 안에 뿌리 깊이 박혀 있다면서, 이런 식민지인의 자기비하 관념을 버리자고 외친다.

"전통과 단절돼서는 안 된다. 전통이 뭔지 모르지만. 고아가 되어서는 안 되겠다. 내가 인정하는 내 그림이, 내가 감동하는 내 그림이 중요하지만, 내 주위 사람들도 감동받아야 한다. 그렇게 되려면 전통에 기반을 두어야 한다. 스스로가 거부반응이 없는 것들에 대해 가만히 생각해보면 전통과 관련이 있다. 경우에 따라서는 억지로 전통을 흉내 내고, 글을 찾아 읽기도 하고 전통이 어디서 어디까지인가도 생각해봐야 한다. 나는 주로 유화 작품으로 세간에 이름이 났지만 그 기름기의 방식이 마음에 안 드는데 흙은 (나와) 너무 잘 맞는다. 전통적인 방식은 기름기와 관계가 없는 것이다."

그는 자신의 몸에 맞는 전통을 발견하는 방식을 통해 전통과 자신을 연

결했고 전통미술에 대한 아무런 선입견 없이 자유롭게 전통미술을 차용하되 '감동'이 있어야 현대사회 속으로 전통이 들어올 수 있다는 사실을 발견했다. 그에겐 서구 미술 이론과 기법을 습득했든 동양화 화법을 배웠든 간에 캔버스에 그릴 때는 서양 재료를, 전통 종이에 그릴 때는 동양 재료를 써야 한다는 식의 규칙이 오히려 난센스로 여겨졌다. 두 재료를 섞어 쓸 때 그의 요구에 더 적합한 무엇인가가 나올 수 있다면, 서양화는 '서양화 식'으로, 동양화는 '동양화 식'으로 그려야 한다는 소위 업계 전문가들의 요구는 필요 없었다.

그가 자주 우스갯소리처럼 '그래 나는 나 잘난 맛에 산다. 그리고 그런 맛으로 살 거 아니면 작품이나 인생이나 별 재미를 못 느끼는 사람이 나다'라고 할 때의 태도는 이후로도 그의 인생 전반에서 그대로 드러난다.

그는 전통을 마음대로 해석하고 구사함에 어떤 심미적, 기술적 장애나 구속감을 느끼지 않고 작업을 해온 사람이지만, 1990년대에는 전통의 문제를 반드시 작업에 연결시켜야 한다는 스스로의 강박에서 벗어나고 싶은 욕구도 강하게 느낀다.[14] 소위 포스트 민중미술 시대에 접어드는 1990년대 어느 날부터는 늘 네모난 캔버스에 붓질만 해대는 삶이 불현듯 싫어졌다고 고백한다. 전통을 계승해야 한다고 하면서도 전통이 그를 옥죄고 있다는 사실에 갑갑함을 느낀다. 어딘가에 묶인 것 같으면 불현듯 이에 대해 불편한 마음이 생긴다.

서양의 황금률에 기댄 캔버스의 직사각형 틀이 싫어 정사각형 캔버스에 보수와 진보 이념이 대립하는 한국 사회 상황을 상징하는 듯한 화면구성법을 써보기도 하고, 어느 날부터는 캔버스 자체가 억압적이고 거기에 이런저런 심미적 조화와 균형을 추구하는, 어느 미술 유파의 방법을 완성하려

고 계속 무엇인가 붓질을 해대는 일을 지겨워하기도 한다. 완성도 있는 형식미학 체계를 갖춘 그림을 그려야 한다는 당위에 자신이 묶여 있다는 느낌이 들면, 화가로서 산다는 것에 더 이상 재미가 없어졌다고도 한다. 이런 그가 예술에서 가장 강력한 구호로 삼는 것은 '예술보다 삶'이 중요하다는 원칙이었다.

구조-계몽의 시작

임옥상이 한창 연극반 활동을 하던 대학 3학년 때 그린 작업 〈탈〉은 마당극에 등장하는 가면이다. 연극반 활동 경험은 그에게 민족의 민중미감에 대해 고민하는 계기가 되었다. 그래서 탈을 그려 보게 됐지만, 결국은 그 당시 한국 미술계의 주류이던 액션 페인팅 기법으로 표현했다. 이즈음 수업시간에 〈코너 워크〉 같은 작업도 하게 되는데, 1970년대 미대 학생의 작업이라고 웬만하면 짐작할 수 있을 만큼 자기가 속한 시대의 미술교육 언어로 그려져 있다. 사실상 학교 미술수업 중의 작품이다. 하지만 실상 졸업이 가까워지면서 자기 미술언어 확립에 대한 초조감이 있었을 것이기에, 그가 기왕 배운 액션 페인팅의 언어로 〈탈〉 같은 그림도 그려보게 됐을 것이다.

작품 〈말뚝이〉에서도 전통극의 영향이 보인다. 주인공 말뚝이에 임옥상 개인의 모습이 오버랩되어 있다. 전통 마당극에서 남자 주인공으로 등장하는 말뚝이는 원래 양반집에서 말을 부리는 하인이다. 말뚝이는 양반사회에 대한 조롱과 풍자를 서슴지 않으며 표현언어의 해방과 자유를 상징한다. '말뚝이'는 임옥상이 오늘날까지도 확신하는 자기자신의 역할이다.

작품 〈말뚝이〉는 한국 모더니즘 미술 취향에서 보면 무엇인가 전적으로

불편하다. 전통도 아닌 것이 그렇다고 현대적 이미지로도 전혀 안 보인다. 주류 미술계의 시각에서 보면 이런 그림은 매우 낯설게만 느껴졌을 것이다. 예술 같지 않아 보였을 것이다. 보통은 현대미술로서는 어딘지 세련되지 못한, 현대미술 같지 않은 작업으로 느낀다. 그래도 '말뚝이'라는 상징 자체만으로 볼 때 말뚝이에는 한국인 전체를 상징하는 그런 모습이 있다. 작가는 말뚝이 이미지에 내포된 이 상징성을 끌어내려고 했다. 임옥상에 대해 사람들이 갖는 이미지에도 말뚝이의 모습이 있다. 민중미술 작가들은 불온한 말뚝이이든 해학적 말뚝이이든 말뚝이처럼 보일 때, 다시 말해 천민이면서 똑똑하게 굴어 보일 때 그나마 호기심을 일으키고 대중에게 받아들여진다. 대중은 말뚝이를 비웃기도 하지만 멀리하기에는 말뚝이가 통속의 원리를 훤히 깨치고 있기에 미워할 수 없는 부분이 있다.

작품 〈탈〉과 〈말뚝이〉가 임옥상이 전통을 현대화하기 위해 실험한 최초의 단계를 보여준다면, 〈코너 워크〉와 〈레드 라인〉은 대학 수업에서 배운 모더니즘 미술 어법에 사회적 발언을 매개해 넣는 최초의 방식이 어떻게 전개되었는지를 보여준다. 〈코너 워크〉가 기초 시각언어 훈련이라면, 〈레드라인〉은 〈코너 워크〉에 사회적 의미를 매개해본 작업이다. 임옥상은 추상과 구상 개념에 크게 개의치 않고 어찌 됐건 추상이든 구상이든 그의 생각을 전달하는 수단이 될 수 있다고 생각하며 여러 작업으로 생각을 정리해 본다. 서양화를 동양화 붓으로 그리는 태도와 크게 다르지 않다.

당시 추상에 정치적 발언을 개입시키는 작가가 전무하다시피 했지만, 임옥상은 민족이 처한 현실에 대해 추상으로든 구상으로든 자신이 할 수 있는 방식이면 다 해보는 타입이었다.

〈레드라인〉에서는 사각형의 2차원 평면을 사회적 주제의 개념으로 추상

화해 구성하는 작업 자체에 흥미를 가졌던 것 같다. 그는 지도에서 일본을 삭제하고 한반도와 태평양 한복판을 가로지르는 38선을 그었다. 당시 예술에서 남북 문제에 대해 공공연히 말하는 것은 금기시됐기에, 항일정신의 표현이라기보다는 항일抗日을 표방해 남북한 관계의 문제에 대한 관심을 표현한 작업으로 볼 수 있다.

임옥상의 이런 초기 작업들은 '구조' 를 확인하려는 강한 충동이 잠재되어 화면이 정중동靜中動 상황의 긴장감을 유지한다. 세계 상태의 구조이든 현실 해석담론의 구조이든 간에 구조에 대한 인식 충동과 구조를 제어하고 싶은 충동이 강력하다.

그는 한국에 수용된 다양한 서구 담론들이 한국 미술계의 여러 현실에 매개돼 작동되는 방식에 민감하다. 그래서 한국 사회의 구조와 문화계가 돌아가는 구조, 이에 연관해 당대 거대담론들과 문예이론들이 돌아가는 구조에 대해 늘 스스로 분석하곤 한다. 청년 시절부터의 경향이다.

서구 학문에서 제시해온 거대담론들이 결국은 한국의 현실 구조에 연결되어 정책이 변화해왔기에, 한국 문화계에서도 이 이론들을 받아들여 사회 문제들을 해석해왔기에, 구조에 관심을 두게 됐을 것으로 보인다. 구조에 대한 이런 관심은 현실 인식과 현실 장악 의지를 의미한다고 볼 수 있다.

워낙 구조를 이해하고자 하는 충동이 강하지만 〈땅〉 연작, 〈불〉 연작에서는 구조의 확장 혹은 연장延長이요 메타포로써 작품을 소통언어화한다.

〈땅1〉에서 보이는 작품세계는 '지금, 여기'로 불려 올려진 특수한 시간의 공간에 대한 것이다. 캔버스라는 바탕과 이미지 속 세계의 바탕은 당연한 것 같지만 별개이다. 시각적으로는 캔버스 바탕이 그림으로 채워져 혼연일체로 보이지만, 그럴수록, 은폐되어 있을수록, 캔버스 바탕과 그림의 세계

는 별개의 세계이다.

임옥상에게 캔버스는 미술계라는 현실 바탕도 지시한다. 문학예술에서 문학은 텍스트가 말하는 내용에 있지 물질인 책 자체에 있지 않다. 하지만 미술에서는 캔버스라는 물질성의 표면에 그려진 이미지만 예술이 아니라, 캔버스 자체가 미술 작업의 바탕이다. 그의 미술세계에서 캔버스 바탕은 그냥 허상의 물리적 바탕일 뿐일 때도 물론 있지만, 캔버스는 역사요, 동시에 미술계라는 틀도 내밀하게 상징한다. 미술계라는 주어진 틀 안에서 역사에 제시하고 싶은 무엇이 있기에 캔버스에 그린다.

임옥상의 이런 연작은 언뜻 풍경화처럼 보이지만, 사실 풍경화는 아니다. 그렇다고 일반적 의미에서의 역사화도 아니다. 어떤 예정된 '사건'이 일어날 특정 역사적 시공간의 도상이다. 그 도상이 간직한 '풍경'은 삶 전체의 인류사적 맥락을 원근법으로 한다. 원근법의 소실점에는 '지금, 여기'에 예정된 '사건'이 잠재해 있어 '의미화'를 향한 운동의 꿈틀거림이 초점이다. 인류사라는, 지구사라는 원근법적 전망의 소실점 축을 따라 실존의 미래를 묻는 '억울한 영혼' 이 빚어낸 가상풍경이다.

그런데 실체의 궁극은 불가지不可知하기에, 무한하기에 마치 올 오버 페인팅All-over painting에서처럼 사각의 공간적 경계를 넘어간다. 캔버스는 그 무한한 시공간의 원근법상 한 지점이다. 개인의 의지를 공론에 떠받쳐주는 물리체일 뿐이다.

물리체는 의미화의 의미가 무한하게 화면 밖으로 연결되도록 하는 매체이자 이차원의 세계로 인류라는 영혼이 겪은 '사건'에 대한 인식명령을 한정시키는 인류 내부기관의 기능도 대신한다. 실존은 주름으로 접힌다. 그 주름이 그가 보여주고 싶은 그림이다.

어쨌든, 어느 방식이든 임옥상은 화면 전체를 세부의 의미 부분들로 나누어 심도있게 표현해 들어가는 방법에는 흥미를 못 느낀다. 안으로의 집착이 아니라 외부로 전달되는 단말마적 파급효과를 선호한다. 내밀성은 평면에 층을 쌓듯 표피층의 두께감으로 해결한다. 그는 면을 세밀하게 분할해 안으로 파고들며 채우는 노동보다 물성을 중첩해 밖으로 확장하는 구조를 만드는 노동에서 역학적 희열을 맛본다. 작업을 위한 무지막지한 노동이 주는 고됨, 그 희열이 그를 예술가로서 살게 한다. 작업 결과보다는 작업하면서 얻게 되는 예술적 노동이 중요하다. 그에게는 예술보다 인생이 더 중요하다.

퍼포머-화가

임옥상에게 캔버스는 연극에 비유하면 일종의 마당이다. 그는 마당극의 연출자가 되어 화면의 사각 테두리 바깥 그 뒤, 저 보이지 않는 관객들의 시선을 상대로 말뚝이를 조종한다. 말뚝이를 통해 관객들에게 카타르시스를 주려고 한다.[15]

임옥상의 그림에서는 화면 뒤 불특정 시점들이 존재하고 임옥상이라는 실존은 화면과 불특정 시점들 가운데 자리 잡고 수다를 떤다. 소실점인 화면 중앙의 저 바깥쪽 끝은 마당극을 보고 있는 공중公衆으로 상정된다. 아니면 현실의 총체성이자 총체성 전체를 내포하는 구조가 시점이 된다. 그는 화면 앞, 다시 말해 카메라 옵스큐라의 어둠 속 대상이 놓이는 바로 그 공간에 서서 자신의 예술을 공중 앞에 던진다. 화면 속 이미지, 다시 말해 그의 미술작품 세계는 그의 실존의 추상체나 마찬가지이다. 그의 실존의 추상체

와 그 자신 사이에도 재현의 정치학이 원근법적으로 구조화되어 있다. 그가 자신의 실존과 자신이 만들어낸 추상체가 혼연일체가 되어 있음을 느낄 때에는 추상체를 만들면서 황홀경을 경험했을 때뿐이다. 그 추상체는 육화된 영혼인 셈인데, 자신의 실존이 영사影寫된 어떤 표상들이다. 이 표상들이 필요한 이유는 존재와 존재자의 간극 때문이다. 소외는 모든 예술의 근원이다. 〈한국인〉 속의 한국인 표상은 캔버스에 그렇게 존재하고 있다. 〈한국인〉은 소외돼 있기도 하다.

마치 연극 무대를 둘러싼 관객과 배우들의 관계와도 같다. 〈한국인〉을 보는 사람들은 무대 위 배우들을 보는 관객처럼 〈한국인〉 속의 한국인을 본다. 〈한국인〉은 한국인이되 이러면서 한국인과 구별된다. 영원 속에 살면서도 단말마적이다.

〈한국인〉에서도 그렇고 〈땅1〉에서도 장면들, 풍경들은 '말'의 메타포로 바탕화면에 우뚝 서있는 무엇이다. 그래서 그의 그림은 바닥에 놓고 볼 때와 세워 놓고 볼 때 감상이 달라진다. 그의 그림은 일어서고자 하는 그림들이다. 그림 자체가 임옥상이다. 그 작품의 가치는 그가 주장하는 사회적 관점의 가치이다. 실제로 이 가치 때문에 그의 작품을 구입하는 개인들이 있다.

그에게 한국 미술의 동시대성은 한국 사회를 반영하면서 발전하는 것이기에 한국 사회에 대한 발언들이 거의 화면 중앙무대에 배치된다. 화면 중앙무대는 미술계이기도 하다. 그런데 외관상 현대적인 어떤 것이 놓이는 것이 아니라 〈한국인〉에서처럼 언뜻 비도시적인 무엇인가가 중심적 이야기이다. 일반 대중이 '현대미술'로 생각하는 미술은, 예를 들면, 도시 경관상의 모든 시각문화 요소를 끌어들인 서양화 작업이거나 추상미술

이었다. 이런 시대에 임옥상의 〈한국인〉과 〈땅〉 연작은 현대미술로 여겨지지 않는다.

하지만 임옥상은 한국 미술의 현대성은 1970년대 당시의 동시대성을 반영하는 데 있다고 생각한다. 한국에서 현대사회가 돌아가는 리얼한 모습을 어떻게든 미술로 포착해야 한다고 믿으며 특히 한국의 대중을 위한 통속적이고 새로운, 우리다운 미술언어를 찾아야 한다는 생각에 이른다. 임옥상은 서구미학에 충실한 그림이 아닌, 다른 방식의 회화론을 탐구해 나가게 되었고 앞서 살펴본 〈한국인〉에서 그런 시도는 좀 더 구체화된다.

좀 더 들여다보면, 이 작품 속 한국인의 모습은 말뚝이 같기도 하고 농부 같기도 하고 노동자일 것도 같은 모습이다. 비교적 사실주의적으로 그려낸 한국인의 모습이지만 특정 개인의 모습은 아니다. 이 한국인의 모습은 미술시장에서 선호하는 그런 인물상이 아니다. 말하자면 10년 뒤쯤의 민중미술 운동에서 보일 만한, '민중미술적'이라 표현할 수 있을, 거칠고 다듬어지지 않은 듯, 완성되지 않은 듯 주제만 강하게 부각된 모습이다.

〈한국인〉은 임옥상 작업의 모든 경향을 종자처럼 담은 작품이다. 작가 자신의 가장 적나라한 모습, 그의 본성과 가장 닮은 모습이기도 하다. 작가는 이 작업에 대해

"외국인이 많이 찾는 공공장소라든지 관광지, 또는 고급 각료나 부자들의 눈에 잘 띄는 곳에 붙이기 위해 그린 그림이다. 여기저기 민초들이 많이 보이면 그들에 대한 최소한의 예우는 고려하지 않을까 하는 기대감"으로 포스터처럼 그렸다고 밝힌다.

임옥상이 미술계에서 작가로서 움직이는 방식도 이 작품의 제작 의도와 다르지 않다. 이 작품의 중요 지점은, 그가 최초로 비교적 사실주의 재현 기법에 충실하게 그린 작업이라는 데에 있다. 1970년대 중반, 다시 말해 민중미술운동이 본격화하기 거의 10여 년 전 즈음부터 '민중'과 '사실주의'의 개념을 연결시키고 현대 한국인의 정체성을 이 개념들로써 인식하기 시작했다는 사실이다. 쿠르베G. Courbet가 작품 〈만남, 안녕하세요 쿠르베 씨 La rencontre ou Bonjour Monsieur Courbet〉에서 의도했듯, 임옥상도 〈한국인〉에서 가장 평범하고 보잘것없어 보이는 농부를 그리는 일을 동시대 미술의 과제로 삼는다.

그간의 세련된 모더니즘 미학의 현대성에 비해 볼 때는 아름답지도 특별하게 중요하지도 않은 가난한 농부상이지만, 한국 사회의 모든 일과 한국 현대미술 그 중심에 서 있고자 하는 한 명의 한국인 그 사람의 모습이다. 아름다움을 자아낼 수 있는 표현들을 제거하고 그가 이 남자상을 통해 보여주고 싶었던 것은 오로지 남자의 어떤 '의지'이다. 물론 이 의지는 이후 작품 〈손짓〉에서 보다 단호하고 강렬한 개인 의지로 표현되지만, 〈한국인〉에서는 아직 별다른 주장을 드러내지는 않는다.

1970년대 가장 엄혹했던 독재체제의 탄압 속에서 그는 그렇게까지는 나아가지 못했다. 불길이 타오르기 시작할 것 같은, 작은 불길들이 들판에 조금씩 번져가는 모양만을 그렸지 불길이 치솟는 그림을 그릴 수는 없었던 것처럼, 이 남자도 주먹을 꽉 쥐지는 못하고 주먹을 쥐려는 듯한 모습으로만 그려낸다. 맨발로 푸른색의 희망 같은, 땅인지 하늘인지 모를, 하지만 자신의 생존의 그림자가 드리워진 그 실존의 터전에서 그는 어떤 결심을 하게 될 것 같지만, 아직 확고히 결정을 내린 모습은 아니다.

〈한국인〉은 전통 민중의 일원인 농부요 또한 임옥상 당대의 한국인의 모습이다. 임옥상에게 이미 이때의 한국 현대성을 담보하는 미술은, 특정 서구 미술 유파와는 상관없고 서구 미술론에서 유래하지도 않은, 이 땅의 사람들의 삶을 반영하는, 그 역사와 미래를 향한 의지를 담고 있는 미술이어야 했다. 임옥상의 작업 대부분은 변화한 현대사회의 모습이 아니라 1970, 80년대 한국 농촌문제를 다룬다. 그 자신 농촌 출신이자 농촌은 전통문화의 토대이기도 하고 산업화로 인한 폐해가 가장 큰 지역이어서다.

농촌은 한국 현대사회의 사회문화적 갈등과 대립으로 인해 가장 피폐해진 공간이다. 임옥상은 도시사회 문제의 근본에는 이농離農을 할 수밖에 없게 된 농촌사회의 문제가 있음을 직접 겪었기에, 그에게 전통문제와 농촌문제, 자본주의 문제와 민주주의의 문제는 하나의 문제이다. 그의 작업 테마는 이 문제들에 집중돼 있다. 이런 그의 작업들에 잘 드러나 있듯, 1970년대에는 임옥상을 비롯한 몇몇 작가의 형식주의 모더니즘 미술에 대한 저항의식이 조금씩 개념을 얻기 시작했다. 한국에서의 모더니즘 미술 비판 작업들이 조금씩 활성화돼갔다.

재현representation-제시presentation

임옥상이 산이나 들에서 불길이 타오르는 장면을 묘사한 작품들은 민중의 저항과 분노가 점점 불길처럼 타오르게 될 것을 암시한다. 그는 이 작업들이 세계에 리좀Rhizome 같은 가치가 있기를 바랄 뿐이지 세계의 재현이 되기를 바라지는 않는다. 그림 속 불길은 그림 바깥에서 생성된 불길로 그려졌기에 움직임의 정체를 제대로 알 수 없다.

그에게 작품은 일종의 '제시'이다. 전망에 발화發火 지점의 깊이와 둘레가 보일 정도로만 재현적이면 된다. 이런 작업 방향은 당시로서는 회화 자체의 본질이 무엇인가 하는 문제가 난센스임을 말하고 있기도 하다. 재현된 대상의 가상이 아름다울수록 상품미학에 종속된다고 믿는 즉 현실을 위장하는 이데올로기로 공중을 세뇌한다고 인식하는 작가에게, 그림이 보기 좋아지라고 계속 다듬고 그 형식과 구성이 조화롭고 완결성을 갖도록 노력하는 일은 이미 무의미하다. 이런 식으로 한국 현대미술의 새로운 비전들이 준비되고 민중미술운동의 시작을 향한, 인식 전환을 위한 아름다운 창틀이 미술계 내로 찾아들기 시작했다. 임옥상은 이들 앞서간 소수 작가 중 한 사람으로 자기 시대를 일궈왔다.

그는 아카데믹한 '순수미술' 개념이나 '미술 양식'을 만들고 싶은 사람이 아니다. 그냥 미술을 좋아하고 미술이라는 '행위'에 자신의 생각과 느낌과 판단을 담아 세상과 얘기하고 싶은, 어찌 보면 매우 단순하게도 행위로서의 미술에 대한 욕구가 강한 작가이다.

서양화로 작가 활동을 시작했지만, 그의 이런 문제의식이 평면이 아닌 입체로서 3차원으로 펼쳐지면 설치작업이 된다. 그는 이런 차원에서 후일 설치작업도 하게 된다. 때로 그의 설치작업은 회화의 공간적 확장처럼 보인다. 거대하게 그려서 설치작업처럼 전시한다.

후일 도시 환경 조형 프로젝트에도 적극적으로 참여하게 되는데 캔버스 틀만을 한평생 들여다보고 앉아 있는 자신이 답답했고, 게다가 '평면의 구조' 문제로 너무 괴로웠다고도 말한다. 평면성이 계몽의 발화를 재현하는 시대를 이미 시대정신이 넘어서고 있던 것이다. 그는 설치는 평면보다 덜 억압적인 작업으로 3차원의 공간에서 자율적으로 마음대로 구상할 수

있는 작업이라고 얘기하기도 한다. 회화라는 혹은 전시장 미술의 틀, 그리고 '예쁘고 멋있어 보이는 그림'으로만 거래되는 미술시장 구조 모두로부터 탈피하고 싶다고 술회한다. 그 스스로 구조를 먼저 알아야 움직이는 성정이지만, 동시에 구조가 주는 특정 동력에서 벗어나고 싶은 충동도 강한 작가이다.

그는 때때로 무엇인가를 묘사하는 일을 매우 싫어한다. 때로는 완성된 형식 혹은 스타일을 일부러라도 거부해야 한다고 주장한다. 잘못하면 자기가 만드는 덫에 자신이 갇힐 수 있다는 것이다.

> "계속 도전하고 계속 시도해야 한다. 헛짚을 수도 있지만, 무엇인가 언표를 해야 할 때, 어떤 사태가 아주 올바르다는 결론에 이르러야 언표하고 그러는 것은 아니듯이, 헛다리 짚을 때도 많지만, 한 가지 방식으로 오로지 이 길만을 가야 한다는 그런 방법은 없다", "어떤 형식이든 형식의 틀 속에 나를 가둬 놓기, 나는 그게 부자유스럽다. 늘 기존 형식으로부터 난 자유로울 수 있다는 확인을 하고 싶다."

그는 격변하는 시대의 증인으로서 단순한 목격자가 아니라 이 시대를 살아야 하고 앞날을 준비해야 할 주인으로서 그림을 그린다면서, 그가 살고 있는 '이곳, 이 역사 속에서 작업을 한다'라는 명제에 의해 구체적으로 검토되지 않은 미술은 많은 문제점이 있다고 말한다. 주인의식이 너무 센 작가 임옥상이 아닌가 싶기도 하다. 이러한 현실 인식에서 그는 작품의 실마리를 찾기 시작했고, 그것은 바로 자기자신으로부터 시작해야 한다는 확인이었다고 외친다.

그는 동양화와 서양화의 구분도, 작가가 특정 매체를 고집해서 작업하는 일도 그 자신과는 상관없이 주어진 일종의 이념일 뿐이라고 믿게 된다. 더 나아가 그는 미술에서의 보편성이나 특수성 확보의 문제에 대해서도 그 자신의 경험에 의한 판단을 더 중요시한다.

"미술에서의 보편성, 국제성 운운도 설득력이 부족하다. 특수성을 강조하면 보편성이 경시되는 것 같고, 보편성을 강조하면 특수성이 흐려진다. 국제성은 보편성과 가까운 것이고, 지역성이 특수성으로 엮이는 것인데, 그 둘을 절묘하게 매개한 최선의 형식이라는 그런 보편과 특수의 절대적 매개를 통한 특정성 확보에 대한 요구보다는, 어느 한쪽과 다른 한쪽의 상호 적대적이지 않은 '사이'에 놓인 그 어느 지점 정도에 진실이나 진리가 있지 않을까 하는 생각을 한다. 이들 중 어떤 것의 헤게모니에 대한 주장은 힘 있는 자들의 쪽에선 논리이다. 이걸 보편성이란 이름으로 말하는 게 사람들을 현혹시키고 강제하는 것이라 느껴진다."

이처럼 지금 여기에서의 삶에 필요하면 예술개념을 아예 바꿀 수도 있다는, 다시 말해 '예술보다 삶'이 중요하다는 세계관을 갖고 있는 작가가 임옥상이다. 그래서 작가 임옥상과 그의 작업세계를 이해하는 가장 우선적인 전제는 무엇보다 그의 이런 태도가 형성되기까지 작가로서의 여러 경험에 대한 이해이다.

"나는 이렇게 역사의 갈피를 뒤적이고 오늘 이곳의 모습을 살피면

서 많은 좌절을 경험했다. 역사의 단절과 오늘의 사회 현실은 절망이자 극한이었다. 과거에서 물려받은 전통은 아예 단절되어 있고, 그렇다고 서구화의 물결에 함부로 휘말릴 수도 없었다. 나는 이 모두에서 소외되어 있다. 차라리 양자를 버림으로써 모든 것이 가능할 것이다. 결국 어떤 길잡이도 없이 나의 앞에는 현실 상황만이 놓여 있었다."

임옥상은 후일 한국 미술계에서 작가로서 활동하기 시작한 이래 이러한 방황과 갈등 속에서 나온 여러 방향의 태도와 관점들을 그 나름으로 구조화, 쟁점화해 하나의 개념으로 포괄하고자 했는데, 바로 '벽 없는 미술관' 개념이다.

'벽 없는 미술관'은, 그에 의하면, 기존 동양과 서양의 모든 형식미학을 넘어가려는 개념이다. 미술관이란 개념 자체도 자신이 이해한 방식대로 쓰면 된다는 전제의 개념이다. '벽 없는 미술관' 개념은, 거리가 미술관이 될 수도 있고 거실도 미술관일 수 있으며, 사실상 캔버스나 조형물 자체도 하나의 미술관일 수 있다는 개념이다. 작가로서 활동하면서 부딪히는 모든 한계, 그것이 캔버스이든 전시장이든 매체 자체든, 아니면 기존 서양미술 이론이든 전통문화이든, 어떤 규정된 범주의 물리적, 사회적, 이론적 틀과 규정 자체를 매우 부자유스럽게 느끼면서 주장하게 된 생각이다.

현대사회의 미술

소시민 정서의 리얼리즘

1970년대 임옥상이 즐겨 그리던 소재는 볼품없는 도시 변두리 지역의 헐벗은 거리 모습이었다. 작가는 이런 모습들을 소시민의 생활미로 표현한다. 도시 변두리 동네, 스산하며 낙후된 생활의 계산들이 겹쳐지고 스러지고, 때로는 험악하고 때로는 야비하기까지 한 절박한 정서로 그려낸다. 소시민 노동자들, 가장들이 지친 몸을 이끌어 돌아가 쉴 수 있는 장소처럼 그려낸다.

임옥상 자신도 소시민 계급 출신이다. 그래서 실제로 살았던 도시 변두리 가난한 동네의 어느 귀퉁이에 있는 집, 나만의 작은 방에서 하늘과 벽을 보며 성장한 그 거리들을 즐겨 그렸다. 사실 임옥상의 비판적 현대미술, 민중미술은 이렇게 시작된다. 민중미술운동으로 시작된 것이 아니라 그 자신의 정서 정체성에서 출발한다. 민중미술운동에 참여하면서 임옥상의 민중미술이 시작되는 것은 아니다.

가난한 변두리 동네의 모습을 그린 작품들은 임옥상 이전에도 많았다. 대표적으로 박수근의 작품 대부분도 그렇지만, 한국 화가들 중 서민 출신은 자신이 살고 있는 가난한 마을 풍경을 주로 그렸다. 하지만 이런 작품들과 임옥상의 거리 풍경들은 작가적 태도에서 차이가 크게 난다. 박수근 같은 경우 동네 풍경을 우선 시각적인 조형성에서 구성한다. 그 조형성의 특징이 서민적 감성에 충실하긴 하지만, 조형성에 충실하다. 조형성으로 하나의 세계를 이룬다.

하지만 임옥상의 동네 풍경은 뚜렷한 사회의식을 동반한다. 소시민의 생

활을 단순하지만 깊은 연민으로 바라본 작품이라기보다는, 소시민 생활에서 엿볼 수 있는 서민들의 의식을 날카롭게 포착해낸다. 그 생활세계에 애착심을 가지면서 조형성이 아닌 생활상이 내포하는 사회를 향한 의미화 기제를 읽고자 한다. 각각의 순간들은 연극의 한 장면처럼 나타난다. 그는 "도시 변두리는 내 그림의 보고寶庫"라고 하면서, "도시 변두리에는 봄볕도 비껴간다"며 이들 "어정쩡한 사람들, 어정쩡한 삶에 대해 그리고 그 삶에 던져지는 빛의 소멸에 따른 시각적인 변화를 관찰하는 것을 즐겼다"고 털어놓는다. 한편으로는 애정 어린 그림, 다른 한편으로는 그 삶으로부터 벗어나고자 하는 그림을 그렸다고도 고백한다. 영등포라는 서울 변두리의 단칸 셋방에 살게 됐지만 금세 현실에 적응하는 성격이었던 그는, 그러면서도 자기 인생이 실속 없이 실체도 없는 존재로 끝나는 것은 아닌가 하고 초조했다.[16]

1970년대와 80년대는 한국 사회의 고도성장에도 불구하고 사회적 약자층의 고통이 더욱 심화되던 때였다. 또한 분단으로 인한 사회적 문제들도 최악인 상황이었다. 분단 상황은 표현의 자유, 일상의 자유와 평등 문제까지도 왜곡했다. 사상적 검열이 교육과 문화 영역 전체에 자행됐다. 당연히 예술의 사회적 가치에 관심이 깊은 예술가들은 예술이 이런 현실을 반영해내지 못하는 것이라면 그 예술의 의미는 무엇인가, 예술이 예술인 것은 왜인가 하는 질문을 하게 된다. 자유에 대한 갈망은 대한민국에선 항상 은밀히 떠도는 형태의 불안에 포섭됐다.

1960년대 4·19혁명은 자유에 대한 갈망이 실존적 불안을 넘어 분출된 그 첫 역사적 분기점이었지만, 이듬해 5·16군사쿠데타로 자유는 모더니즘이라는 화려한 밀실 언어로만 존재했다. 이 기간이 거의 20년 가까이 이어졌다. 하지만 서구의 68혁명에 대한 소문은 이 땅의 지식인들에게 은밀하지

만 위대하게 다가왔다. 문화에 대한 제도권의 관행적 인식과 교육이 뻔한 변명의 이념임을 어렴풋하게 이해했다. 그 20년 동안 진취적 교양이 제도 권 문화와 교육 그 사이 사이에서 피어나는 에토스의 미적 차원으로 안개 끼듯 전달됐다. 서구적 민중주의 전통과 동양적 민중문화에 대한 인식의 깊 이도 더해지면서, '현대성'의 미술은 이러한 인식을 반영해야 한다는 요구 도 은밀하지만 강력한 흡인력으로 작용하기 시작했다. 우리 현대성의 역사 적 사회적 심층구조로 들어가는 깊이가 있는 예술, 현대화된 한국 사회의 심층구조를 읽어내는 예술이 한국 당대 현대예술이라는 인식들이 비가시 적이고 불명확한 형태로 사람들 간의 문화적 관계 안에서 윤곽이 잡혀갔다.

민중미술의 에토스 속으로

1990년대 전후까지 임옥상의 작품 전체를 한마디로 포괄하면 '우리 시대 의 풍경'에 관한 그림들이다. '우리 시대의 풍경'은 그의 1990년 개인전 제 목이었다. 그는 동시대 현실 문제들이 자아내는 어쩔 수 없는 풍경들을 그 림으로 고발한다. 사실 소위 포스트 민중주의 시기에 제작된 그의 작업들 도, 일반화하는 것 같긴 하지만, 우리 시대의 풍경에 대한 고발이다. 차이가 있다면 매체와 표현 방식이 다를 뿐이다. 그는 농촌과 도시 변두리에서 청 소년 시절을 보내면서 영향받은 감성을 지닌, 강렬한 인정투쟁 욕구의 소 유자이다. 그의 타고난, 강한 토착적 생명력과 지식인으로서 세계를 읽는 눈의 욕망이 포착해내는 시대의 풍경이 작업의 기본 소재이다. 시대의 흐 름에 적응하기 위해 변화하려고 노력하지만 우리 시대의 풍경 읽기에 대 한 그의 관심은 지속돼 왔다. 그의 내면에 1970년대 우리 생활 미감이 가

라앉아 있고, 1980년대 우리 사회의 혼란이 복사되어 있으며, 그리고 민주화 이후에 생겨난 거의 모든 시각문화 관련 역동성과 욕망의 착종이 재현되어 있다. 그가 만들어낸 모든 이미지는 한국 현대사회의 당대 모순에 관한 이야기들이다.

그의 작업은 동시대가 흘러가는 모순의 과정들, 그 특정 국면들의 부조리에 대한 고발을 목표로 한다. 1970년대 일상에서 임옥상이 특히 관심을 둔 주제는 〈소변금지〉에서 보는 바와 같은 변두리 서민들의 생활 곳곳에 내걸린, '금지'와 같은 단어들이다. 이 단어들은 작품에선 알레고리로 작동된다. 금지를 명령하는 언어집단과 금지를 위반하고 싶은 충동의, 그럼으로써 살아있다는 혹은 금지에도 불구하고 원래 하던 일상은 존재한다는 조용한 안도감과 희열 사이의 감정적 알레고리이다. 그는 이후 이 작품에서 보이는 장소와 비슷한 길거리 어느 모퉁이 벽에 당국이 금지하는 포스터를 만들어 붙인 적 있다. 그때 불법이라며 경찰서에 잠시 연행되기도 했다고 한다. 임옥상은 "낙서를 가장 비열한 행위로 규정한 일제 식민지 폐단이 지금까지 이어져 거리를 결빙시키고 있다. 여론이 없는 거리는 죽은 거리이다. 포스터를 붙이자 거리가 완강한 국가 관리의 사슬을 끊고 여론의 밭으로 되살아났다"며 길거리 생활 풍경 속에 감춰진 검열체제를 비판했다.

임옥상의 〈거리-뱀〉, 〈거리-사과〉, 〈해바라기〉, 〈우리 동네〉 등도 〈소변금지〉와 같은 특징을 보이는 작품들이다. 눈에 잘 뜨이지 않지만 거리 구석구석의 은어들과 눈짓 등 비가시적인 소시민들의 소통 방식에 주목한다. 〈우리 동네〉에서 보듯 "거리는 단순한 통로가 아니다. 거리야말로 민중에게 거의 마지막으로 주어진, 자신을 표출할 수 있는 유일한 공간"이라며 그는 길거리 정서 속 사회상을 포착한다. 단 가난한 주변부 도시의 거리 모

습을 그저 단순한 풍경으로 재현한 적은 거의 없다.

 도시의 특징적인 시각 이미지를 비판적으로 자신의 그림에 차용해 넣기는 하나, 도시의 현대적 시각 풍경 자체를 미학적인 단순 재현으로는 다룬 적이 거의 없다. 도시 풍경이라고 할 수는 없지만, 대도시의 모습을 그린 작품은 2000년대 이후 〈자금성 연가〉나 〈광화문 연가〉 혹은 〈힐러리 클링튼 기념비〉에서 보듯 한 도시의 역사적 성격을 상징한다. 도시로 가는 도중의 길거리나 도시 주변의 빈촌이나 도시 변두리에 사는 막노동자들의 삶의 배경으로만 현대 도시가 얼핏 그려진다. 그에게 도시는 자본과 정치권력의 중심을 상징할 뿐이다. 이 점이 민중미술가 임옥상과 1970년대 현대 도시의 세련된 이미지들로 작업한 모더니스트들의 가장 중요한 변별점이다.

 그에게는 개념주의적이고 미니멀리즘이 구현된 세련된 디자인 감각으로 충만한 도시성, 그 시각문화에 대한 관심이 없다. 고급스러운 도시 시각문화의 매혹에 넘어가지 않는 성정이다. 그에게 도시의 국제주의적 시각 이미지는 재벌 취향의 엘리트주의를 의미할 뿐이다. 결국 신식민지 국가독점자본주의, 후기자본주의 체제의 판옵티콘Panopticon 네트워크를 위한 회로들일 뿐이다. 판옵티콘 회랑의 장식품일 뿐이다.

 단색화 작가들도 대개 임옥상 세대이긴 하나 임옥상과 달리 도시성의 추상적 아름다움과 전원 아카디안 풍의 고답적 아우라를 혼합해 세계 미술시장으로 진출할 길을 모색해 나간 것이라고 볼 수 있다. 민중미술 작가들이 국내에서 성장하고 국내 문제에 골몰해 있던 데 반해, 단색화 작가들은 절충적으로 유사 개념주의적, 유사 미니멀리즘적 추상화풍으로 세계시장을 바라보고 있었던 것이다. 단색화의 개념을 정초했다고 하는 작가이자 이론가인 이우환은 진작 이런 세계화로의 길을 모색, 개척하며 단색화 이론을

이끌어냈다고도 이해해 볼 수 있다. 앞서 잠깐 언급하고 지나왔듯, 임옥상에게서 전통과 현대의 조화는 단색화풍의 그림들과는 다르게 시도된다. 〈거리-뱀〉은 유채와 아크릴릭으로 그린 작품인데, 임옥상은 재료의 번쩍거림이 싫어서 가능하면 동양화의 수묵 느낌이 나도록 얇게 칠했다고 한다. 작품들을 보면 그의 말이 어떤 의미인지 금방 알 수 있을 정도로 언뜻 수채화 같기도 하고 수묵채색화 같기도 한, 서양화 재료와 동양화 감각이 그야말로 부대낌 없이 조화를 이룬다.

임옥상의 종이부조 형식 작품들도 한국 현대미술사에서 매우 드문 작업이다. 전통 한지를 물로 완전히 해체해 다시 부조 형식으로 조형화한 것인데, 그 기법도 그렇고 표현하려는 내용에서도 한국미를 표현하고 싶어하면서도 그 한국미가 서정적이고 자연주의적인 그런 내용이 아니라 전적으로 민족주의적 사실주의를 실현하고자 한 작품들이다. "동양 시각전통의 가장 중요한 핵심인 '유현幽玄'의 현대화이자 일상화"이다.[17] 임옥상으로서는, 종이부조 작품에 워낙 많은 시간과 노동이 들어가기 때문에 현장에 필요할 때 즉발적으로 만들어내기에는 벅차서 민족적 사실주의의 구현이라는 목표하에 좀 더 현실주의적으로 내용의 깊이를 파고들지 못한 게, 지금까지도 자신에게는 유감이자 안타까움으로 남는다고 말한다. 하지만, 종이부조 작품들은 그야말로 전무후무한 새로운 창작방법과 미감의 작업들이다.

현대 예술혼의 모더니티 문명 비판

민중미술 작가로 알려져 있으나 임옥상의 초기 작품들은 당시에는 '민중미술'로 분류되지 않았다. 민중미술운동에 가담하기 전에 발표한 〈고

추〉(1976)를 보면 한국인을 상징하는 매운 고추를 구상적으로 그려 넣고 바탕은 추상적으로 처리했는데, 교수들로부터 배운 미국식 추상미술을 따라 그리지는 않겠다는 작심을 표명한 작품이다. 그렇다고 이 그림은 한국에서는 모더니스트의 그림도 아니다. 이 그림 이후 〈웅덩이〉와 〈땅-붉은 땅〉과 〈땅-선〉, 그리고 〈나무1〉과 〈나무2〉, 〈소변금지〉(1978) 가 연달아 나오는데 이런 작품들을 비롯해 그의 1980년대 초기작들도 80년대 중후반과 1990년대 초반 민중미술운동을 하면서 제작된 작품들과는 결이 다르다. 이런 작품들은 소재는 자연이나 생활 정경이지만 내용은 비판적이다. 전형적 제도권 모더니스트들의 작품들과는 다른 예술관과 예술상의 전망을 드러낸다.

〈웅덩이〉와 〈나무1〉 등의 작업에서 나타난 자연의 세계는 일제 강점 시기나 해방 이후 한국 작가들이 즐겨 그리던 자연과도 다르다. 임옥상의 자연은 그 자체 민족의 생명이며 문명 비판을 상징적으로 함유한다. 그는 이런 그림들을 그려내면서 민족의 건강한 생명의 역사인 전통의 정신을 어떻게 담아낼 수 있는지를 연구한다. 오늘날에는 1970년대 전후의 이런 작품들을 초기 민중미술적 작품으로 범주화하면서 민중미술 개념과 한국 현대미술 역사에 대한 인식에 혼란이 가중된 채 제대로 구명究明되지 않고 있다. 1980년대 중, 후반 민중미술운동에 참여하면서 나온 여러 작품은 명백히 미술운동의 전망하에, 운동의 필요에 의해 생산된 작업들이다.

물론 그럼에도 중요한 사실은 이 그림들에 감춰진 예술관은 이후에 다가올 민중미술운동을 향해 있다는 점이다. 연대기적으로는 1970년대의 한국 현대미술로 분류되지만, 임옥상을 비롯한 당시 상당한 수의 모더니스트에게는 일정한 진취적 경향들, 사회 비판적 감수성이 있었다.[18]

예술과 사회, 행위와 사물들에 대한 질적 가치판단은 미술운동 이전에도 존재했고 그 정신으로 동시대 민족이 당면한 현실을 들여다보면, 그 현대성의 모든 내용은 고발되어야 할 정도의 상황이었던 것이다.

임옥상은 이런 1970년대의 진취적 미술정신을 자연을 소재로 표현한다. 자연은 그의 작품에서 이 '뜻'을 대변하는 상징이며, 그가 추구하는 가치체계를, 그의 표현대로라면 '영성'으로 내재하고 있다. 이 시기는 아직 '민중미술' 개념을 사용하지 않았을 때이다. '민중미술'은 1970년대 임옥상에게는 아직 고민해보지 않은 미술개념이다.

〈웅덩이〉 연작이나 〈땅〉, 〈나무〉 연작 등에서 자연과 관련되어 나타나는 상징적 도상들도 일종의 비밀스럽고 금지될법한 모종의 코드체계를 지닌다. 이 작품들에서 나타나는 미적 세계는 일차적으로는 들판과 산과 강과 물에 본능적으로 강하게 감정이입 되는, 임옥상 개인의 성정의 세계이다. 그래서 사실상 가장 임옥상스러운 작품이다. '웅덩이'라는 메타포는 한국 현대사의 온갖 진실의 늪을 상징한다. 땅은 우리 삶의 우여곡절, 삶의 그림자들이 울부짖기도 하고, 소리 없는 민중의 마음들이 모여 피워내는 들불이 일어나기도 하는 대지이다. 땅은 사회이자 전통이고 자연법칙이자 사회법칙이기도 하다.

땅 위에 그려지거나 남겨진, 구성된 무엇인가는 현대사회이거나 한국 사회이거나 역사이거나 하는 알레고리 장치들이다. 상징이라기보다는 어떨 땐 알레고리에 가까운 '의미화의 자유'를 내포한다. 아니면 작품 〈봄〉에서 보듯 나무의 그림자가 나무 자체보다 생생하듯, 소통이 막힌 사회에서 개인의 소통은 그림자가 말을 전달하는 식으로 이뤄진다.

그저 흙이거나 나무이거나 산의 대상만을 묘사하는 듯하면서도 그림 속

에 잠긴 의미들은, 모호하지만 사회적 문화적 역사적 콘텍스트들을 비유해 낸다. 이렇게 사실상 보편자普遍者만을 그려 넣고, 의미는 개별자가 각기 자유롭게 지각하면 된다는 식으로 그린다. 그 감각의 내용은 보편적이면서도 개별적일 수 있게, 다시 말해 감상자들이, 작품이 감춘 사회문화적 내용들을 그 일반성과 특수성으로 유추해낼 수 있을 정도로는 강력하지만, 추상적으로 작동되게 표현했다. 작품에서 작가는 코드의 통속적 의미를 제시하는 것 이상의 이야기를 하지 않는다. 임옥상이 작가로서 가장 빛날 때는, 이처럼 더 이상의 구체적 표현 방향에 개입하지 않을 때이다. 이때 그의 흙에는 시인 김정환의 표현을 빌리자면 "하여 흙에 일체의 누추가 끼어들 틈이 없다."[19]

임옥상의 작업세계에서는 이처럼 풍경화가 풍경화가 아니고 정물화가 정물화가 아니다. 그렇다고 심상을 표현한 작품도 아니다. 임옥상은 한 인터뷰에서 "사회가 너무 평온하고 안정적인데 주목받으려 너희 깜짝 놀랐지 하며 그리는 건 말이 안 되겠죠. 하지만 사회의 불협화음이나 긴장감, 모순을 읽게 하는 기호가 그림에 있다면 정당하다고 봐요. 일종의 작가적 윤리이기도 하다"고 밝힌다.[20]

이 작품들은 매우 단순한 소재인데도 내용을 읽으려고 하면 그야말로 한반도 전체의 역사를 동원해야 한다. 동시대 문화와 정치와 사회의 모든 것을 그림 내부에 후경으로 품고 있어서다. 사각형의 2차원 평면 위에 이렇게 간단한 도상체계로 총체성을 암시하는 일은 생각보다 그리 쉽지 않다. 거의 임옥상 작품에서만 보이는 특징이다. 미술사가이자 평론가인 유홍준의 말에 따르면

"임옥상이 첫 개인전을 통하여 보여준 이와 같은 강렬한 대위법과 은유적 상징체계, 그리고 이미지의 능숙한 구사를 통한 서사적 화면 전개는 이후 임옥상 예술의 가장 중요한 특징이자 가장 큰 매력"이며 "임옥상이 일찍이 자기를 확보하게 된 것은 아마도 그의 은유법이나 대위법 즉 예술에 있어서 상징과 은유가 지는 조형언어의 중요성을 견지했기 때문일 것이다."[21]

그의 후기 〈웅덩이〉 연작 중 광주민주공원 묘역에서의 설치작업 〈광주는 끝나지 않았다〉에 대해 시인 김정환은 다음과 같은 글을 바쳤다.

"하늘을 받아들인 웅덩이는 스스로 하늘이다. 왜냐면 웅덩이는 반영된 자신의 존재다……흙으로 이뤄져 높이 치솟는 불길에 제 몸을 맡기고 죽음의 깊이가 서늘한 물을 제 몸에 받아들여야 비로소 웅덩이는 스스로 제 생명을 느끼고 기획을 받아들일 수 있다. 제 몸을 핏빛 물웅덩이로 만들려는 기획을. 그런데 핏빛 물밖에 없는 웅덩이, 왜 이리 큰가. 화가는 언제 그림을, 아니 그림의 단순한 크기를 끝없이 넓히고 싶어하는가……고생이 심했을수록, 모든 선대는 온갖 역사의 의미를 전보다 더 아름다운 언어로 후대에게 전해야 할 의무가 있고 모든 후대는 그런 방식으로 더 우월한 아름다움을 전해 받을 권리가 있다……수난과 투쟁의 참혹은 참혹할수록 의미와 전망의 아름다움의 질을 드높여준다. 방금 말한 웅덩이의 생애처럼."[22]

자연의 영성-예술의 영성

임옥상은 피폐한 오늘날의 농촌 모습을 표현하기 위해 직접적인 비판이 아니라 반어적으로 매우 정감 어리게 표현할 때도 있다. 가족의 모습이나 밥상차림, 마을 들판이나 야산에서 흔히 볼 수 있는 소위 그렇게 '신빙나게' 현대적이지는 않은 모습, 사소한 모습이되 우리 일상 속에 녹아 있는 산업화, 현대화되지 않은 장면들로 소박한 정경을 그린다. 현대성의 미감과는 다른, 아련하며 그야말로 사소한 기쁨의 소박한 정경으로 묘사된다. 기억 속의 마을 뒷산 너머 어느 이름 모를 무덤가에 핀 제비꽃 같은 분위기로 채색된다. 그의 종이부조 작품들이 대개 이런 미감적 특징을 띤다. 이밖에도 유화로 전통적 물감을 쓴 듯 표현하면서 현대성 미감과는 다른 특징을 드러내기도 한다.

"나의 생활에는 시골, 농촌이 자리 잡고 있다. 내게 가장 행복한 순간은 나무 아래 누워 하늘을 볼 때이다. 이때 본 들녘의 아름다움을 무엇으로 표현할 수 있을까. 대지는 초록과 황토색이 만들어내는 빼어난 무늬를 가지고 있다. 초록은 필연코 생명의 색깔, 가장 황홀한 색으로 초록의 환희가 있다. 보리, 채마밭, 갈아엎은 논, 뒤집어엎은 황토밭, 그냥 잡초만 무성한 밭, 습지, 웅덩이, 길, 논두렁, 밭두렁, 군데군데 박혀 있는 온갖 나무들, 그것은 인간이 만든 조형 저편의 것이다……흙을 보지 못하는 땅, 흙을 느끼지 못하는 땅, 흙을 보듬어 안고 살아온 민중의 땀을 볼 수 없다면 그 땅은 죽음의 땅이다. 농촌에서 자랐기 때문에 생명이 다 가치 있고 소중하다. 시골의 농심 같은 걸 나도 모르는 사이에 체득한 것이다."

그가 가장 아름답게 느끼는 것은 '인간이 만든 조형'이 아닌 것들이 지닌 영성이다. 자연이나 존재 자체라고 표현할 만한 '현존'의 영성이다. 임옥상은 영성의 파편을 인간 주변에, 인간의 눈앞에 제시Suggestion하는 것으로 충분하다. 흙으로 영성을 대체하는 때도 많다. 흙을 영성의 도큐먼트, 혹은 영성이 묻어간 자취의 증명서처럼 제시한다. 그에게 예술적으로 가치있는 것은 삶의 어떤 내용들로 이루어진 전망인데, 모더니스트 시절에는 이념의 내용을 직접 가리키지 않고 이념을 '영성'이 담겼다고 믿는 사물이나 형상으로 제시하는 정도에 머물렀다. 임옥상의 초기 작품들은 '이념의 영성', 영성의 빛과 냄새를 달을 가리키는 손가락처럼 보여준다. 이런 그가 결코 잊을 수 없는 영성의 기억이라면, 언젠가 어렸을 적에 본 들녘의 아름다움이다.

"길은 끊어질 듯 말 듯 부드럽고 감미로운 곡선을 이루며 이어졌고 청잣빛 먼산은 아침 햇살을 등지고 조용히 누워 있었다. 나의 코는 싱그러운 대지의 냄새로 연신 벌름거렸다. 쥐스킨트Patrick Süskind의 소설 〈향수Das Parfum〉의 주인공조차도 이 냄새의 고혹스러움은 몰랐을 것이다. 폴 세잔의 생 빅토아르산도, 반 고흐의 아를의 언덕도, 정선의 인왕산도, 밀레의 저 바르비종 들녘도 이만은 못했을 것이다. 그 아름다움이 나를 화가의 길로 인도했는지 모른다. 흙의 얼굴은 내 죽음의 얼굴이기도 하며 내 삶의 모습이기도 하다. 흙은 인류 모두의 삶과 죽음의 응축이며 모든 생명의 시작이요 끝이다."

임옥상은 무엇보다도 흙 작업에서 큰 성취감을 느낀다. 그래서 사단법

인 '흙과 도시'도 만든다. 광화문광장에서 '이제는 농사다'라는 구호를 내걸고 〈농사 짓기〉 프로젝트도 했다. 임옥상에게 농촌은 자신과 자신의 그림이 태어난 자궁 같은 곳이다. 그런 농촌이 점차 황폐화하고 가난의 땅이 되어가고 있다.

> "농촌사회의 붕괴는 식량 자급면의 문제만이 아니다. 농촌 공동체 문화의 파탄이다. 서로 나누고 북돋우며 자연과 함께 더불어 사는 여유를 잃을 것이며, 가난했지만 따뜻했던 인간적 체취는 상대적 빈곤감과 무한경쟁 사회가 몰고 오는 정신적 스트레스와 자리를 바꾸지 않을 수 없다. 한국 사회를 지탱해왔던 한 축이 부지불식간에 무너진다."

그의 눈에는, 1970년대 한국의 경제발전 방식은 급격한 산업화로 농촌문화를 파괴하고, 전통 생활양식을 버리도록 한다. 선한 것은 물과 같다는 뜻인 동양 사자성어를 빌려 제목을 붙인 후일의 〈상선약수上善若水〉 작업은 그가 한국의 급격한 산업화를 어떻게 바라보는지를 드러낸다.

> "문화는 물처럼 흘러야 한다. 문화가 전쟁처럼 승자와 패자로 양분되는 약육강식의 양상을 띠게 되면 사회는, 아니 그 사회의 구성원은 돌이킬 수 없는 상처를 입을 수밖에 없다. 흐름은 리듬을 갖고 완급을 조절한다. 스스로 치유하면서 상생의 길을 찾는다. 지금 우리 농촌사회의 몰락, 그 농촌 공동체문화의 붕괴는 한국 사회의 몰락이요 한국 문화의 파탄을 의미한다."

〈우리 시대의 풍경-농촌〉과 〈무우〉, 〈보리밭〉 등은 개발도상국에서의 농촌공동체 파괴, 전통적인 공동체 기능의 상실과 농촌에 대한 착취를 고발하는 작업들이다. 농토를 뺏긴 농부는, 1970년대 한국 자본주의 사회의 고도성장 뒤에 감춰진 시스템의 악마성에 분노하는, 공동체의 신뺘이기도 하다. '농부'의 표상은 평화와 공동체의 표상이기도 하지만, 농부의 얼굴에 드리운 어둠은 죽음에 이르도록 내팽개쳐진 동시대의 삶에 대한 고발이다. 평화스럽던 공동체에 '자본'이 들어오면 그 권력은 농부를 죽음으로 몰고 간다.

피폐한 농촌과 도시 주변부 공장지대의 모습들은 지난 1970년대 '한강의 기적'이라고 통칭되는 대한민국 현대사의 경제발전 그늘에 가려진 대다수 대중의 생활상이다. 제3계급의 삶, 무산대중의 삶의 현장이다. 관료주의에 관통되어 생매장된 희망이라는 시체와 그악스러운 생태에서 미적 문화로 승화될 수 없는, 위로할 수 없는 삶이다. 대중매체의 지배 이데올로기적 가치관 공세와 좌우 이념 대립의 첨예한 칼끝이 가장 일상적으로 겨냥하고 있는 타깃도 이들 농부이다. 그래서 이들을 '민중'으로 지켜내는 일은 당대의 문화적 과제요, 이들로부터 새로운 사회적 삶의 비전을 구축해내려는 변혁적 실천의 일환으로 떠오른다.

역사의 음울

임옥상의 회화 작품 전체가 그려내는 한국 현대사회의 모습은, 현대화로 인해 농촌이 겪어야 했던 이야기들과 도시 주변부의 생활 정서 속 서사들을 담는다.[23] 그 모습의 후경에는 일제 식민지 시대의 역사가 음울한 그림자를 드리우며, 전경에는 해방 이후 군부 독재체제가 만든 일상의 비일상성이 그

려진다. 그리고 비일상적 일상체제를 관통하는 폭력은 사회적 불평등과 극심한 빈부격차를 은폐한다. 이런 현실들을 고발하기 위해 그는 '상투성'이라는 방식을 쓴다. 사회적 모순 구조의 전형화와 그 전형화의 대중 서사를 스테레오 타입의 아이콘들로써 농촌 실상을 묘사하면서 전개한다. 이른바 '이발관 그림'[24] 혹은 '키치'의 방식으로 대중에게 현실을 재현해 보여주는 것으로 민중미술운동 시기에 작가들이 주로 쓰게 된 방식이다.

임옥상의 작품세계에 반영돼 있는 현대 한국의 모습 혹은 농촌의 실상은 두 가지 방식으로 묘사된다. 하나는, 그 현대성에 유일하게 생명력을 부여하는 자연의 이미지로 황폐한 현실의 반대급부를 보여주는 방식이다. 흙은 생명이자 대지이자 모성이요 희생을 상징한다. 흙은 전통이자 역사요, 농촌이자 공동체의 상징이다. 꽃과 나무와 물 혹은 웅덩이는 그가 작업에 임하는 긍정적 이념의 상징으로 사용되고, 때로는 알레고리로 쓰이기도 한다. 흙과 나무와 꽃들이 동양철학에서 말하는 양陽의 기운으로 작업에 포함된다면, 물과 웅덩이는 음陰의 기운으로 들어온다.

음과 양이 합쳐서 영성을 일깨운다.

초기 작업에는 이런 방식을 자주 썼다. 다른 하나는 민중미술운동에 동참하면서 자주 쓴 방식이다. 농촌의 참담한 실상을 속악한 리얼리티 그대로 일종의 강조점만 축약해 전달하는, 소위 민중미술 식이다. 하지만 임옥상의 원래 천성에 맞는 표현은 초기의 방식이다.

필자 생각에는 양의 기운이 오염되면 부패腐敗를 의미하고, 음의 기운이 오염되면 불구不具를 의미하는데, 임옥상은 양의 기운이 강한 성정이다. 그가 어떤 작품을 흙 범벅으로 칠을 할 때는, 그 작품이 말하고자 하는 의미가 그에게도 벅찬, 과도하게 양의 기운이 넘치는 의미라고 볼 수 있다. 그는 흙의

잠재태潛在態를 느끼면, 생의 활력과 예술적 흥을 얻는다. 대지가 간직한 생명력으로 만물을 꽃피울 때의 세상의 모습에서 영성靈性을 느낀다. 임옥상에게 대지와 꽃과 나무와 물은 보편의 영성이자 동시에 이 땅에서의 예술적 지역성 즉 로컬리티를 의미한다. 그의 꽃과 나무와 웅덩이와 산들은 이 땅에서의 생산물과 생산 과정의 전통, 그 일상의 문화를 담보한다. 그는 자신의 모든 작품으로 의미화하고자 하는 하나의 큰 그림을 갖고 있다. 곧 그의 작업세계 전체가 형상화해보고자 하는 한국 사회의 모양새이다. 이 모양새가 흙처럼 질펀한 그의 작가로서의 삶, 자기 생의 퍼포먼스를 통해 동시대 속에서 의미를 얻기를 바란다. 그에게 미술이란 일종의 퍼포먼스이다. 유홍준은 임옥상을 일러 "아주 부지런한 농사꾼처럼 또는 기업가처럼 작품을 생산(제작)하고는 그 결실을 거두어들이고 또다시 다음 생산에 들어가곤" 하는 작가라고 평한다.[25]

여느 예술가들처럼 작업실에 앉아 고뇌를 거듭하는 타입의 창조자가 아니라, 생계형 노동자처럼 몸을 움직여 뭐든 매일의 단순 작업에 매달려야 몸과 마음이 쾌적해지는 작가이다. 몸을 규칙적으로 쓰니 점점 크고 넓게 움직이도록 몸이 요구하게 되어버렸다고 하는 작가이다. 그런 몸과 마음으로 농사꾼이 새벽에 일어나 규칙적으로 일하러 나가듯 매일의 작업을 해낸다. 농부 기질의 아티스트이다.

임옥상은 농사짓는 사람의 대지 감각을 지녔다. 농부가 겪어야 했던 생활상의 모든 고통을 일찍이 직간접적으로 겪었기에 그럴 것이다. 게다가 1970년대, 젊은 시절 그가 보고 들은 한국 현대사회 문제의 핵심은, 농촌의 참상이었다. 임옥상 작품 속 농촌 서사는 도시화로 피폐해가는 상황이 대부분이다. 그는 자본주의적 개발의 악순환이 삶의 터전들을 계속 공룡처럼

잡아먹는 사회체제를 목격하면서 이를 고발하지 않을 수 없었다. 결국 그는 포스트 민중주의 시대에 접어들면서 생태주의로 나아간다.

빈농들이 삶을 뿌리 뽑힌 채 이농해야만 하는 절박한 상황, 삶의 터전을 잃고 생계가 막막해진 농촌인구가 서울 주변의 열악한 공장지대로 유입되어, 농부는 저임금 일일 노동자로 전락하고 자식들은 변두리 공장에 다니며 착취에 시달리게 되는 도시 최하층 빈민으로 전락하는 과정이 모더니스트가 본 그의 이웃들의 이야기였다. 이농인이 도시 변두리의 난개발된 동네에서 근근이 일상을 유지하면서 산동네에 천막을 치고 임시 거주하거나 최하층의 소시민으로 생계를 유지하면서 그야말로 가장 열악한 노동계층으로 전락한 그 현실에서 민주화운동은 출발했고, 비판적 모더니스트들도 나타났고, 민중미술운동도 시작됐다.

임옥상뿐만 아니라 다른 민중미술 작가들도 이런 주제의 작품을 상당히 많이 그렸다. 당시 농촌 환경이 실제 열악했던 그 만큼, 그리고 작가들의 작업 조건도 매우 긴박했던 그 만큼, 거의 모든 작가의 작품이 피폐한 삶의 모습 그 자체인 듯 을씨년스럽다. 버려진 삶이기에 화면에 아름답게 재현되는 것이 아니라 거칠고 썰렁한 시골 감각으로 그려진다. 농민들의 피폐해진 일상의식을 반영하고 있다.

물론 이런 현실에 저항하면서 농부나 노동자의 노동의 고귀성을 강하게 부각시키는 그림들도 나타난다. 이런 범주의 농민상은 이상적 공동체의 일원으로 재현된다. 그렇지만 임옥상은 이상화된 농민 모습이나 농촌 모습은 굳이 그리지 않는다. 그의 관점은 민중미술운동 초기 〈현실과 발언〉 동인들과는 조금 다르다. 민중미술을 구현한 〈두렁〉 동인들과도 사뭇 다르다. 무엇보다 미술 전통 계승 방식에서 뚜렷한 차이가 난다. 김봉준 등 〈두렁〉

동인들이 전통 농촌을 형상화할 때는, 전통 농민문화의 어법을 계승해 공동체 속에서 신명나는 농민들의 모습을 주로 그렸다. 이들의 미학은 김봉준의 작업에서 보듯 전통 붓으로 그린 그림체를 현대미술로 대체한 '붓 그림'이나 민중 판화로 주로 구현됐다.

하지만 임옥상은 동시대적 농촌의 피폐한 풍경과 도시 주변부의 인생들, 전통적이며 가부장적이고 자본주의 사회로 가는 싸구려 시골버스의 마지막 탑승자이자 소시민으로 변해가는 계층인 농촌 이주민들의 생활상을 서양화로 그려낸다. 그가 농촌상을 그려내는 태도는 시간이 지나면서 이처럼 여러 다양한 입각점을 수용해 스스로 변화해왔지만, 흙이 그의 욕망의 생명력인 점은 변하지 않고 있다. 그의 아름다운 작품들은 흙에 진심으로 동動했던 순간의 아스라함을 담고 있다.

민중미술운동

모더니스트의 리얼리즘

6·25전쟁과 4·19혁명, 5·16군사쿠데타를 겪으면서 1960년대 말 〈현실동인〉 구성원들의 움직임에 이어 〈현실과 발언〉 등 진보적인 소그룹 운동들이 활성화되던 시기 이전까지 한국 현대미술의 흐름에는 앵포르멜과 추상표현주의 등의 영향을 받은 '대학미술' 중심의 모더니즘 미술 작가들이 주류를 이루었다. 이들과 함께 미술계 주류로 인정받지는 못했어도 포괄적으로 '삶의 미술' 범주에 속하는 혹은 그중에서도 전후 미술 세대들로부터 이어지는 비판적 모더니스트로 구별되는 작가들이 있었다. 이들에 의해 실존

주의적 형상미술이거나 개념적, 생태환경적 차원의 미술 작업도 꾸준히 이어졌다. 이들의 작업이 그야말로 민중미술운동 이전의 비판적 한국 동시대 미술의 전 단계 역사를 이룬다. 포괄적인 의미에서 '삶의 미술'이자 '비판적 모더니즘 미술'이다. 비판적 모더니즘 미술은 1980년대 민중미술운동이 시작되면서 경계에 놓이게 된다. 민중미술운동의 흐름과 구별돼 인식되기 때문이다. 물론 이들 중 성능경, 김용익 등의 작업은 의도적으로 차이점을 견지하면서도 비판적 모더니즘의 성격을 지탱한다. 때로는 비판적 모더니스트들이 민중미술운동에 동참하기도 한다. 민중미술 작가도 결국 당대 현대미술사 전체로 보면 비판적 모더니스트에 속한다.

우리 삶의 내용을 고민하는 비판적 모더니스트의 미술도 시대의 진취성을 반영한다. 진취적 모더니즘 미술이다. '모던'의 의미는 대한민국의 동시대 모더니티 내부로부터 추동된 미술로서 자생의 당대 '모던' 의식을 담지했다는 차원이다. '모던 의식'에서 자립, 성장한 '진보적 역사의식과 사회의식, 생활의식'을 최전선의 가치관으로 굳게 세워 따르고 행동한다는 차원에서 '이즘'이다. 매우 억지스러운 개념 분류인 것 같지만, 사실주의 미술론으로 한국 현대미술의 진보성을 담보하고자 해온 〈현실동인〉 이후, 민중미술운동에 이른 과정의 70년대 미술사에는 파편화된 개인들의 미술의 진취성을 확보하려는 이렇게 전투 같은, 그래서 사실주의적인 미적 문화사가 있었다. 이들 작가가 취한 태도는 일관되지 않거나 미분화돼 있기도 했지만 명백하게 하나의 이념에 포함될 수 없는 미적 태도들과 전제들을 지니면서 한마디로 규정될 수 없는 여러 경향이 섞여 있었지만, 제도권 미술 주류의 저 너머로 미술의 미래를 보는 작가들이기도 했다.

이들이 개인의 심정 바닥 저 밑으로부터 수면으로 끌어 올리고 싶어했던

하나의 공통된 정신이 있다면 그것은 치열한 예술정신이고, 현실과의 대결을 통해 생성되는 예술이었다. 이들 중 일부였던 〈현실동인〉 구성원들이 이 정신을 사실주의 예술이라 정의했다. 하지만 이 정신은 70년대 비판적 모더니스트 전체의 의식의 진보성을 반영하는 개념이라고 볼 수 있다. 사실주의이념으로 명명하고 사실주의 예술이라 정의했다. 사실주의 예술정신은 인류의 진보사상 전통에 속해 있다. 표면상의 현실을 재현하고자 하는 예술정신이 아니라, 사회 현실의 리얼리티에 대해 인식하고 리얼리티의 진실과 싸워가며 창조하는 예술정신이다. 다시 말해 예술로 삶의 진보의 의미, 실존의 본질에 대해 리얼하게 인식해보고자 하는 정신이다. 우리 현대사회에서 사실주의 전통은 온전히 한국적 상황 속에서 추구됐다. 그래서 민족주의적이다. 물론 여기서 민족예술이념은 북한의 민족주의나 박정희의 민족주의와는 다르지만, 북한에서 주체철학이 세워지고, 박정희 문화정책에서 민족주의가 강조되던 그 이후 의식화되기 시작한 민족성에 대한 자각이긴 하다.

박정희의 민족주의는 북한 주체사상에 대한 남한의 민족사상이었다. 민주화운동에서의 민족주의는 박정희 민족주의의 비정상성을 회복하고자 하는 민족주의였다. 남한의 민족주의는 주체사상에 비해 그래서 불완전한 민족주의이다. 미숙아인 채로 21세기를 맞고 포스트모더니티 이념으로 쓸데없이 채찍질 당했다. 억압적이라고. 그러곤 채찍의 주인들은 역사에서 사라졌다.

1970년대 이후 한국 현대미술의 정체성을 찾고자 하는 민주화운동 선상에서 미술 실천은 '사실주의 예술이념 전통'에 기대 모더니즘 미술의 형식주의를 비판하면서 미술운동으로 발전했다. 이후 현실 반영의 예술 원칙을

확립하고자 하는 경향이 강해지면서 1980년대의 민중미술운동에서 중심 담론으로 수렴된다.

한국에서의 일반적 사실주의는 민중미술운동에서의 사회주의적 사실주의 미학이념이 아니었다. '구상화具象畫'로 지칭된 작품들도 일반적으로 사실주의적 작품세계라 불렸지만 그렇다고 구상화가 꼭 사실주의적이라고 볼 수는 없다. 해방 이후 비판적 모더니즘 계열의 혹은 실존주의적 구상화 계열의 작업들도 애매하긴 했다. 쿠르베나 도미에Honoré Daumier의 비판적 사실주의에 가까운 듯했으나 꼭 그렇지만도 않았다. 민중미술운동 시기에도 사회주의적 사실주의 창작방법론이 일정하게 수용은 됐었으나 미술에서 사실상 원칙적으로 제대로 적용된 사례는 거의 없다고 봐야 한다. 특별히 노동자 미술운동에서 다룬 개념일 뿐 실효적 영향은 없었다. 사회주의 사실주의 미술론은 이 땅에서 아주 잠시 호황을 누렸으나 그야말로 운동의 지도 담론 역할에 그쳤다.

이렇게 볼 때 한국에서의 사실주의 미술정신의 가장 명료한 개념적 형태는 〈현실〉 동인들에 의해 표명된 정신이다. 이후 사실주의 미술정신은 이들 선언문의 정신을 계승한 미술정신을 가리킨다. 민중미술의 내용과 형식의 가장 아름다운 전형은 이 정신의 뜻을 안다. 민중미술의 내용과 형식에 있어서 가장 급진적인 전형성을 이루었으나, 창작방법론에서는 사회주의적 사실주의 방법론을 진리로 삼았다.

민중미술운동의 역사는, 넓게 보면 인류의 진보적 사실주의 문예미학의 모든 전통을 이 땅에서 계승해서 인간다운 삶을 위해 바쳐질 수 있는 예술정신을 이 땅에서 확립하고자 했던 역사이다. 사실주의의 명칭이 어떻게 다르게 쓰이고 이해됐든, 분명한 점은 이에 속했던 작가들이 삶을 위해 필요

한, 삶을 바로잡기 위해 붙들고 일어서는 미술이념으로 택했다는 사실이다. 표현주의이든 미술공예운동이든 다다이즘이든 초현실주의이든, 아메리칸 사실주의이든 마술적 사실주의이든 상관없었다. 삶의 미술, 가치관의 진보를 위해 모든 이런 다양한 계열과 정신의 비판적 모더니스트의 사실주의적, 진보적 이슈들을 수용해 한 걸음 내딛는 미술이 되고자 했다. 결국은 창작 방법론을 실제 작품에 제대로 적용했는가의 문제가 아니라 창작 관점의 예술정신이 사실주의인가의 문제였다.

이 같은 사실주의 예술정신은 민중미술운동에 동참하지 않은 작가들의 작업에서도 볼 수 있다. 가깝게는 서용선과 최진욱, 멀게는 이불과 최정화의 작업세계에서도 찾아볼 수 있는 정신이다. 이불 작업도 사실주의 예술정신의 발로라고 볼 수 있다. 적어도 내게는 그녀의 초기 '몸' 관련 의식과 '사이보그'도 어떤 리얼리티의 표상 실체를 의미하기에 그렇다.

신학철 등 민중미술운동을 대표하는 것으로 알려진 작가들도 초기작은 1980년대 민중미술운동 시대에 나온 작품들과는 달랐다. 임옥상의 작업들도 마찬가지였다. 이들의 초기작들도 70년대의 통칭 이 같은 사실주의적인 비판적 모더니즘 미술의 동향에 섞여 있었다. 이 동향의 길들은 오윤의 〈4·19〉, 성능경, 박생광, 손상기, 김경인과 송창 등으로 이어지는 여러 길이기도 했다.

이런 배경에서 보면 민족적 사실주의 전통으로 범주화할 수 있는 작업들을 미술사 내에서 확립해 내고자 하는 작가들의 노력은 한국 현대미술계에 상당한 미술사적 자취를 남겼고 이 자취의 긴 그림자가 1960, 70년대 이후 지금까지도 사실상 한국 현대미술의 거대한 역사가 되어 있다. 거대한 정신은 그림자를 떨치며 삶을 위한 미술의 미래를 제시하고 있다. 이들은

〈현실동인〉과 〈현실과 발언〉 또는 기타 문화운동과는 상관 없이 작업을 했지만, 이들도 〈현실동인〉이 추구했던 사실주의 정신에 대해 공감대를 보인 그밖의 숱한 작가들의 깊은 내면적 요구와 함께 했다고 보고 싶다. 우리 미술이 우리 현실 속에서 우러나오고 우리의 삶을 반영해야 한다는 욕구는 이렇게 1970년대와 80년대 한국 현대미술의 기본정신이 됐다.

많은 작가가 미국적 모더니즘 혹은 그 이전 한국 미술사의 식민지적 근대성을 극복하기 위해 당대 한국적 시대성에서 미술의 내용과 형식을 찾는 길로 자신의 창작을 바꿔내거나 새로이 시작했던 일은 어쩌면 매우 당연한 현상이다. 한국 현대미술을 미국 추상미술의 여러 유파의 수용으로만 혹은 단색화로만 본다면, 한국적 비판적 모더니티 미학을 구축하고자 해온 이들의 오랜 고민은 설 땅을 잃어버린다. 다시 말해 한국 현대미술은 미국 미술의 영향으로만 존재한다. 실제 이 땅의 리얼리티는 구멍이 된다. 오직 관의, 제도의 주류 소수만 역사를 지니게 된다. 하지만 역사가 꼭 그렇게 흘러오도록 아무 생각 없이 방임되지는 않았기에 1970년대 전후부터 지금까지 민족적이고도 비판적인 모더니티 전통은 일련의 암묵지暗默知의 미적 사실주의 문화로 여전히 작동하고 있다.

새로운 한국현대미술운동

1979년 말 미술평론가 원동석이 4월 혁명 20주기 기념전을 같이 해보자고 발의해 〈현실과 발언〉 동인들이 모이기 시작했다. 이후 새로운 소그룹들이 생겨났고 이 모임들은 광주항쟁 이후 1980년대 민주화운동이라는 역사의 거대한 물결 앞에 놓이게 됐다. 창립 당시는 같은 뜻을 지닌 작가들이

모여 함께 한국 현대미술의 올바른 방향을 찾기 위해 행동한다는 것만으로
도 의의를 찾았던 것 같다.

"〈현실과 발언〉 결성 준비를 하면서 우리들은 너무 행복했다.....혼
자 끌어안을 수 있는 것에 한계가 있었고, 각자 그런 간절함을 갖고
목마름을 느끼고 있던 사람들이 있었기에 신나고 즐겁고 물을 만난
물고기처럼 아주 싱싱하게 만나 움직였다. 우리는 공동체 개념까지
는 못 갔고 연극반 동료들끼리 뭉치는, 동아리들끼리 연대하는 그
런 정도에 머물러 있었다. 그런데 선배였던 시인 김지하와 미대 출
신이자 민중가수로 지금 우상이 된 김민기 등은 이전부터 좀 더 큰
그림을 그리고 있었던 것 같았다. 내가 속한 동아리들은 작은 동아
리에 불과했지만, 〈현실동인〉이 큰 그림을 그리는 데서 오는 공허
함을 우리가 메꿀 수 있지 않을까 생각했다. 〈현실과 발언〉 멤버들
은 진짜 철부지였다."

임옥상은 〈현실과 발언〉 동인으로 활동하면서는 그의 말대로 물 만난 고
기처럼 새로운 한국 현대미술을 향한 여정의 시작에 들뜬다. 사명감으로
연대한 동료들과의 미학적 공동전선이 개인 단독의 행동보다 유효할 것
은 분명하다.

"그 전부터 그림이 현실과 역사로부터 자유로울 수 없다고 믿었지
만, 5·18 광주민중항쟁을 계기로 이것은 나의 신앙이 되었다. 미술
은 미美 이전에 진실이요 정의여야 한다고, 민주화의 열망과 그 실천

에 미술도 일조할 수 있어야 한다고 확신하였다…… 일부이기는 하지만 미술계에서 이러한 생각들이 구체적으로 나타나기 시작했다. 이것이 소위 민중미술의 탄생을 앞당긴 것이다. 5월 정신은 우리 사회에서 무엇보다 민주화가 가장 우선해서 정착되어야 한다는 교훈과 민중 승리의 가능성을 보여주었다. 더욱이 민중정신이 무엇인가를 구체적으로 제시하였을 뿐만 아니라 국가주의에 대한 대안으로서의 가능성도 열어주었다……진정한 세계, 즉 사회의 주인은 누구이며 이를 가로막는 세력은 무엇인가. 군부독재와의 싸움에서 진정한 의미의 민족, 독립, 통일, 자유, 민주에 대한 화두를 찾아냈고 그것을 나로부터 실천하게 하였다."

이러한 취지의 활동들이 시작되자마자 〈현실과 발언〉 동인들은 국가로부터 여러 차례 탄압을 받았다. 아마 탄압으로 인해 사실주의 예술정신은 더욱 강고해졌을 것이다. 동인들과 함께 할 수 있어 어린아이처럼 기뻐하며 진정한 세계, 진정한 사회의 주인은 누구인가 외치면서 대중과 소통에 나선 그 순간, 1982년 당국은 그의 작품 〈땅〉과 〈불〉, 〈얼룩〉과 〈웅덩이〉에 불온의 낙인을 찍고 압수한다. 대중과의 소통을 차단했다. 그는 이 일로 재직하던 대학으로부터도 경고를 받는다. 결국 1980년대 중반 프랑스 앙굴렘 미술학교로 잠시 유학을 간다. 하지만 다시 돌아와서는 '전북민주교수회'도 조직하고 민중미술운동의 구심체였던 '민족미술협의회'에도 참여하면서 민중미술운동 전선에 본격적으로 뛰어든다.[26]

그가 대한민국을 잠깐 떠나 있을 1980년대 전반기 전국의 진보적 미술가들은 여러 시위 현장이나 노동 현장에 뛰어들거나, 추구해야 할 작품의 내

용과 형식에 대해 활발하게 모색하고 있었다.

임옥상은 프랑스에 있었지만, 한국에서의 이러한 움직임들에 연결돼 있으면서 결국 〈아프리카 현대사〉를 그리게 된다. 그리고 그가 한국에서 〈아프리카 현대사〉를 선보였을 때, 사실주의 예술정신에 충실한 민중미술 아이콘처럼 제시된다. 한국 미술계에서는 전혀 보지 못한 성격의 작품으로 그가 이해한 사실주의 미술이념에 충실했다.

프랑스 앙굴렘 미술학교Ecole des beaux art d'Angouleme 재학 시 제작한 이 거대한 규모의 〈아프리카 현대사〉 3부작은 아프리카 현대사를 통해 이 땅에서 벌어졌던 역사를 그려낸 것과 다름없었다. 국내에서는 이런 주제의 작업을 할 수 없었기에, 프랑스에서 그린 〈아프리카 현대사〉는 사실상 우리의 얘기였다. 지금 여기에서의 우리 시대의 풍경들, 한국 현대의 서사였다.

프랑스에서 그의 별명이 고속도로였다고 할 만큼 두루마리 형식의 〈아프리카 현대사〉 연작을 고속도로 달리듯 그렸다고 한다. 이 연작도 한국 현대미술사에서는 유례를 찾기 힘든 작업들이다.

"두루마리는 움직이는 벽이다. 벽이 잘 관리되는 우리나라 같은 곳에서 특정한 주제를 갖는 벽화는 불가능하다. 〈아프리카 현대사〉의 그림은 두루마리 형식이다. 그렇지만 모두 벽화라 부른다. 벽화의 모든 특성을 그대로 따르고 있기 때문이다. 벽화는 일상의 생활공간 즉 미술관보다는 공중을 대상으로 한다. 벽화 형식을 빌린 이유는 이 그림의 대상이 곧 일반대중이라는 뜻을 나타내기 위함이며 이는 또한 다수의 불특정 관람자를 상정하고 있다는 의미이다. 그에 따라 이 그림의 방식 또한 일반적 미감에 착안하고 있음을 알

게 된다."

　사실적인 묘사에 적절히 형태를 변형하기도 하였으며 은유와 비유 등 수사법을 풍부하게 활용하는 한편 영화의 기법을 이용한 작품이기도 하다. 긴장을 유지하면서도 계속되는 이완이 시간예술의 구성을 잃지 않도록 작품의 줄기를 풍부히 하고 싶었다고 한다.

　〈아프리카 현대사〉는 아프리카인 선조의 역사로부터 유럽 제국주의 국가들에 의한 식민지화 그리고 노예나 이민자로 서방세계에 이주해 살아온 역사의 자취와 그들이 살아남기 위해 벌인 투쟁의 역사 등 아프리카 현대사의 정치적 문화적 상처와 굴곡을 다룬 두루마리 형식의 대작이다. 앙굴렘 미술학교와 학교 주변에서 프랑스 문화계의 여러 역사적 풍경 등을 직접 보고 체험하면서 한국 상황을 늘 염두에 두었던, 어쩌면 우리 현대사의 문제점들을 늘 그림으로 표현해내고 싶어했던 임옥상이 〈아프리카 현대사〉 연작을 구상한 것은 자연스러운 일이기도 했다. 〈아프리카 현대사〉를 그리는 일은 그가 가려던 바로 그 작가의 길에서는 당연히 전광석화처럼 마음에 다가온, 눈에 잡힌 길이었을 것이다. 한국 현대사의 포맷을 아프리카 현대사에 옮기면서도 아프리카는 한 번도 가본 적이 없다고 한다. 아프리카 대륙을 상상하고 대륙을 떠난 사람들 처지를 자기자신에 오버랩시켜 그린 작품이다. 아프리카인을 그렸지만 실은 한국인을 그렸다. 세계사적 모순이 동일하기에 가능하다고 그는 말한다.

　〈아프리카 현대사〉는 시각적으로 표현해낸 '역사의식'에 대한 갈구, 계급의식이 투영된 역사의식으로 역사를 바라봐야 한다는 인식이 투철하게 배인 작업이다. 일제 식민지로부터 해방된 이후 비판적 지성인들로부터 줄기

차게 제기된, 인문정신으로 역사와 문화에 임해야 한다는 요구가 구체적으로 시각화되어 나온 최초의 작품이라고 볼 수 있다. 한국에서도 '네그리튀드Négritude'와 종속이론, 오리엔탈리즘 등의 탈식민주의 담론들이 소개됐고 그 영향하에 있던 1980년대 임옥상의 〈아프리카 현대사〉는 한국 현대미술의 거대한 변화 물결에 한 획을 그은 미술사적 사건이었다.

이후로도 민중미술진영은 현장에 즉발적으로 투여될 수 있는 미술의 내용과 형식들에 대해 논쟁을 이어간다. 임옥상도 〈아프리카 현대사〉의 내용과 형식을 전범 삼아 민중의 언어로 형상화할 수 있는 사실주의 미술 창작방법론에 대해 계속 고심한다. 운동진영의 고민과 논쟁은 1990년대 전후 사회주의 문예미학의 창작방법론으로 확장됐다.[27] 임옥상의 작품들 가운데서도 1980년대 중후반 이후 본격적 민중미술운동 시기에 그려진 작품에서는 이런 논쟁의 영향이 엿보인다. 사회주의 사실주의 예술창작이념으로 강력하게 의식화된 특징을 볼 수 있는 작업들을 선보인다. 평론가 유홍준은 당시 상황에서 임옥상이 취한 태도에 대해 다음과 같은 배경 설명을 한 적 있다.

"1987년 6월 민주항쟁으로 민주헌법을 쟁취한 이후 민주화운동 세력들 사이에 한국 사회의 근본모순을 어떻게 해결해 나아갈 것인가를 놓고 격렬한 노선투쟁이 일어났다. 현실에 나타난 사회적 모순의 양대 뿌리는 남북 민족분단과 독재정권의 산업화 추진 과정에서 심각하게 노출된 노동계층 문제인데, 어느 것을 우위개념 또는 기본개념으로 볼 것인가라는 이른바 사회구성체 논쟁이었다. 한국 사회를 식민지 반봉건 사회로 규정한 측은 NL(민족해방)노선, 신식민지 국가독점 자본주의 사회로 규정한 측은 PD(민중민주)노선으로

양분되었다. 이 중에 임옥상은 *PD노선*을 취했다. 그림을 그리는 사람이 꼭 그렇게 사회과학적 인식과 논쟁의 한가운데로 자신을 던질 이유가 있었느냐는 반문이 지금에 와서는 가능하지만, 당시 사회변혁 세력의 동향에서는 양자택일을 끊임없이 강요받아 왔던 면도 없지 않았다. 임옥상이 그 사회과학적 인식 틀에서 그린 일련의 연작은 1990년 〈우리 시대의 풍경〉전에 발표되었다. 임옥상 예술의 주제가 자연현상에서 인간으로, 역사로, 그리고 구체적인 현실, 역사적 현실로 옮겨 앉은 것이다. 논리상으로 본다면 임옥상이 점점 더 리얼리스트로서 확연한 모습을 보여주었다고 할 수 있을 것이다."**28**

1980년대 후반 이후 민중미술운동 진영은 민족적 모더니티 미술이 담아내야 할 계급적 입장들에 대한 논의가 거세지면서 민중계급을 위한 미술이냐 민중계급의 미술이냐에 대한 이론투쟁에 휩싸인다. 임옥상도 이 논쟁에 적극적으로 뛰어든다. 이 시기는 그리 오래가지 않았다.

하지만 이 당시 그가 어떤 당파성을 취하면서 어떤 그림을 그려냈는가에 관계없이 작가 임옥상의 민중미술운동 시기 작품들은 단 한 가지 사실을 일관되게 의미했다. 미술의 '행동주의'를 선택했다는 점이다. 그의 사실주의는 행동주의 미술의 세계관이었다. 운동의 어떤 당파적 노선을 택했든 그가 미술가로서 하고자 했던 바는 사실 엄밀히는 당파성과는 상관없었다. 아마 유홍준이 평가한바 '임옥상이 점점 더 사실주의자로 확연한 모습을 보여주고 있다'는 지점은, 어떤 의미로는 이후 임옥상의 행보에도 그대로 적용될 수 있다. 즉 그는 사실주의 개념에 어떻게든 충실하면서 사실주의 미술론을 그 나름대로는 늘 새롭게 해석, 자신의 '행동주의' 미술에 적용해 나간다는

의미로 읽힌다. 일련의 퍼포먼스들이다. 그의 작업 규모가 커질수록 퍼포먼스 본능에 가까워진다. 어찌 보면 연극반 시절부터 계속 그는 무대 위의 '말하는 미술가'였는지도 모른다.

임옥상은 매우 대중친화적이다, 아니 대중적이다. 작업이 일상사의 연속선 위에 있다. '대중'이란 '민중'과 다르다. 대중은 '아무나'의 뜻을 포함한다. 임옥상은 사람과 사물에 대한 친화력이 있다. 이런 성정으로 임옥상은 제도 깊숙이, 제도의 최상층부에도 친화력을 갖는다.

"상업 퇴폐주의, 서구주의, 엄숙주의, 관료주의 등의 감옥에 미술은 갇혀 있다. 모든 미적, 예술적 능력과 솜씨가 상품을 위해 사용되고 눈요깃거리로 전락했다. 미술은 스스로 유폐되어 있다. 왜곡과 유폐를 뚫고 나아갈 길은 미술의 기능 중에서 행동에 주목하는 일이다. 지금까지 우리는 미술의 결과만을 중시하고 즉 표현에만 관심을 갖고 그 이전의 과정인 미술 행위를 하는 부분에 대해서는 소홀하였다. 부정과 부패, 불의에 직접적으로 개입하거나 행동하는 것이 없이 그 표현에만 치우친다면 당연히 그 표현은 한계를 가질 것이다. 생활로 직접 뛰어드는 미술이나 미술가가 요구됨에도 불구하고 우리는 여전히 현실을 비켜가고 있다."

임옥상의 이 같은 믿음은 지금까지도 그의 모든 작업을 관통하는 소명의식이다. 그가 언제 무슨 그림을 그렸든, 앞으로 무슨 작업을 하게 되든, 그는 자신의 이러한 소명에 대해 스스로 믿는 편이다. 그러면서 그는 사실주의를 소위 '앓는 태도'로 해석하기도 한다.

"리얼리즘을 하나의 예술적 방법론으로 보는 태도에 빠지지 않겠

다. 방법론적 리얼리즘 시각으로 작업하면 전통과 자유에 대한 것들을 너무나 쉽게 유보하고 삭제하게 돼 아주 초라한 리얼리즘이 된다. 리얼리즘은 훨씬 더 풍성해야 한다고 믿는다. 나의 여러 가지를 담을 수 있을 때 훨씬 더 큰 사회적 반향과 사회적 문제를 끌어안을 수 있다.”

임옥상은 1990년대 이후에도 지속적으로 시대의 변화와 요구에 맞춰 매체와 재료 등을 바꿔 작업한다. 이러한 변화 중에도 변하지 않은 부분은 그가 맹목적이든 어떻든 〈현실동인〉이 추구하던 예술정신의 담보를 늘 말하고 있다는 사실이다.

임옥상에게 사실주의 창작방법론은, 때로는 관련 논쟁의 한편에 기꺼이 가담하기도 했었지만, 형식에 관련된 개념이 아니라 내용적 개념이다. 다시 말해 자기가 속한 사회의 리얼리티를 반영하자는, 어찌 보면 단순한 개념이요 예술의욕이다. 어떤 매체와 표현기법을 동원해서라도, 진실 중의 진실을 표현해내고자 하는 의지가 곧 사실주의이다.

임옥상은 작가이기도 하지만 스스로 자기 작업에 대한 이론가이자 어떤 비평가보다도 동시대 미술담론을 먼저 이해하고자 하는 작가이다. 다만 이럴 때 그는 '작가'로서의 자기 존재 기반을 놓치지 않으려고 하면서 결과적으로는 팔이 안으로 굽는 한정적인 성격으로 변용되지만, 그는 자신의 1970년대와 80년대의 그 모든 작업상의 실제 현장 경험을 토대로 사실주의 미학의 의미를 보다 개별적으로, 그에게 유효한 차원으로 수용한다.

"리얼리즘은 곧 내가 지금까지 계속해온 작업의 일관된 지향이다. 그리고 객관적 거리의 유지, 추상화, 수사의 기교와 그 정치함, 화면 의 유기적 조화와 감상자의 태도 및 인식의 수준 등 그 많은 미학의 그물망쯤은 나도 알 만큼 안다. 하지만 그림을 생활화해야 한다. 생 활이 반영된 그 속에 생활이 만들어내는 이미지의 실제성, 그 리얼 리티를 집어낼 수만 있다면 나는 모든 예술적 방법론을 벗어나 그것 에서 초월하여 작업하고 싶다."

그는 이 같은 차원의 미학을 좀 더 주변 환경의 실질적 사실성에 맞춰 작업세계를 펼쳐 보이고 싶어한다.

"사회의 여러 문제나 나의 의지를 담아낼 수 있는 그런 그림들을 꾸준히 그릴 것이다. 세상에 기생하여 시늉만 내는 그런 더러운 인간으로 전락하지 않고, 세상을 꽉 잡고 끊임없이 고뇌하고 사랑할 수 있는가, 지금까지 그런 것보다 더 많이 더 크게 그리고 더 큰 뜻을 담은 그림을 나는 분명 그릴 것"이라고 일찍부터 마음을 먹는다.

임옥상은 정말 한평생 본인에 대해 자신이 말한바 "세상에 기생하여 시늉만 내는 그런 더러운 인간으로 전락하지 않고, 세상을 꽉 잡고 끊임없이 고뇌하고 사랑할 수 있는가, 지금까지 그런 것보다 더 많이 더 크게 그리고 더 큰 뜻을 담은 그림을 나는 분명 그릴" 화가가 못될 것이라고는 생각해본 적이 없는 것 같다. 미술계에서는 그런 임옥상을 돈키호테거나 믿을 수 없을 만큼 자신을 모르는 사람이라고 생각할 수도 있는데, 그는 정말 이 사실에 대해 알고 싶지 않거나 화가 나거나 인지하지 못하는 것일 수도 있다.

하여간, 임옥상이 사실주의 미술이념을 받아들이는 태도는, 1980년대 후

반 이후 민중미술 이론진영에서 나왔던 논쟁선상에서의 사회주의 사실주의 창작방법론보다는 비판적 사실주의 이념에 닿아 있다. 그가 굳이 계급적 관점에서 리얼리티를 포착하고자 할 때 그는 자신의 개성을 잃고 자기자신으로부터 오히려 소외된다.

임옥상의 미술론

〈현실동인〉은 서구 모더니즘 미술의 모방을 비판하긴 했지만, 서구문화에 대한 이해와 인식의 적극성에서 한국 사회의 대표적인 고급문화 생산자이면서 수용자였다. 이들이 지향한 예술의 민중성과 통속성은 고귀한 성질의 것이다. 야나기 무네요시의 감식안을 따라 표현하면, '하수下手의 미'를 담고 있을지라도 가히 신격神格의 것이라 할만한 정직함의 법法에 속하는 그런 예술성이 민중성이다.

미술의 당대성當代性은 현재의 민족 현실을 반영하기에 민족의 모더니즘 미술이라고 부를 수 있다. 이러한 내용의 작품세계를 찾아 나선 작가들은 민족 지성들이다. 이들은 동시대의 미술 교양 곧 지성의 최선의 내용을 지닌다. 물론 이들만이 아니라 최고 예술가의 교양은 과거와 현재, 미래에 관한 지식과 기술을 겸비한 높은 '교양'의 것이었다.[29] 예술가의 교양을 개인의 사적 지성 측면에서 부를 땐 '교양'이지만, 공적 지성의 측면에서 보면 집단지성을 의미한다. 민중미술운동의 역사는 이 같은 집단지성의 행동 역사를 의미했다. 미술가의 교양 수준, 지성 수준은 개인전에서보다는 소그룹전에서 확연히 드러난다. 개인전의 글을 평론가에게 맡기는 관행이 작가 개인에 대한 이해를 오히려 방해하는 데 비해, 그룹전의 취지라든지 혹은

선언문 등에서는 시대를 읽는 수준과 감각, 영혼의 고통 등이 개인이 갖춘 교양들 간 공동선共同善의 형태 곧 집단지성으로 나타난다.

해방 이후 한국사의 모든 단계를 관통해온 우리 민족의 집단지성의 시각적 표상인 한국 현대미술은 '사실주의 예술정신'의 미술세계이다. 이들의 지성은 서구 진보주의 인문학 전통을 수용한 오랜 삶의 체험으로 갈고닦은 내용이다. 이들의 상식에서 볼 때 모더니즘의 형식주의 미학이 사회적 책임이 결여돼 기회주의로 나가기 쉽다면, 이들이 추구했던 사실주의 미술은 진보주의 인문정신으로 고양돼 삶과 역사와 사회를 스스로의 묶인 '영혼'으로 책임진다.

동시대 미술개념으로 다시 정리해 보면, 한국의 민중미술운동은 한국이라는 '장소_특정성'의 문제를 의제화한 유일한 미술운동이었다. 장소_특정성의 내용 중 한국 사회의 민주화가 일정하게 부분적으로는 성취되면서, 운동은 더 이상 의제가 되지 못했다. 민족이 당면한 당대 사회 곧 민족 현대성의 리얼리티를 사실적으로 추구해야 한다는 당위는 여전히 유효했지만, 문민정부가 들어서면서 미술운동은 사실상 끝났다. 남은 문제는 민족이 당면한 현대사회에서의 '삶의 문제', 당대 리얼리티를 반영하는 새로운 단계와 시대에서의 리얼리즘 의미에 대한 긴 숙고였다. 하지만 이후 더 이상 숙고는 없었다. 비평은 1980년대에 대해서도, 1990년대와 다가올 시대에 대해서도 다시 묻지 않았다.

오히려 질문과 해답은 이번에도 다시 미국에서 수입됐다. 포스트 민중주의 세대는 수입된 메시지를 이전 세대가 앵포르멜과 추상표현주의 받아들이듯이 또 쉽게 받아들였다. 변하고 있는 사회에 당면한 문제가 무엇인가에 대한 질문도 수입한 포스트모더니티 담론들에서 인용됐다. 동시에 1980년

대 민중미술 작가 중 거의 대부분은 낙향했다.

이러한 동향 가운데서 거의 유일하게 임옥상만 수입된 담론들과 다시 나름의 개인 전투를 벌이면서 그야말로 1980년대 이래로 동일한 자세를 취하고 있다. 자세와 방향은 동일했으며 문제의식도 동일했다. 변한 것은 작품의 형식인데, 회화에서 설치로의 변화는 얼핏 전혀 다른 영역으로 보여도 실상 들여다보면 전혀 변하지 않은 내용이다. 환경조형물이든 퍼포먼스이든 설치이든 동일자同一者가 반복해서 춤을 춘다. 그래도 눈에 띄는 점이 있다. 문제를 보는 틀의 담론을 만들고 있는 임옥상이다.

이 점을 앞으로 임옥상의 '매체론'과 '개념주의 비판'으로 부르겠다. 임옥상은 '한국의 인상주의풍 회화'와 '단색화'에 대해서도 자신의 관점을 명백히 밝히면서 사실상 공격적이었는데, 1990년대 이후 소개되던 '매체론'과 '개념주의'에 대해서도 나름대로 조리있는 분석을 한다.

사실 임옥상 작품들은 인상주의풍 회화와는 거리가 멀다. 그는 그런 그림은 안 그린다. 지금까지도 그의 작업들에는 일반적인 민중미술 양식이 배어 있다. 민중미술의 일반 양식은 알고 보면 사실상 그의 미술 체질에 잘 맞는다. 그의 그림들 자체가 본래부터 '민중적'이라고 할 정도이다.

단색화도 그가 보기에는 인상주의풍 그림이다. 그는 단색화처럼 섹시한 (세련된) 작업을 못 한다. 그의 작업은 대체로 촌스러우면서도 그 자신의 성격처럼 한편으론 정情겹고 한편으론 궁기가 있다. 아무리 큰 작품으로 물감을 떡칠했어도 작품에서 부富 티가 안 난다. 본인이 아무리 개인적으로 풍족하게 살아도 변함없는 이 작품상의 궁기는 미학상의 궁기이다.

그의 '매체론'은 그가 겉보기의 화려한 경력과 달리 민중미술운동 내부든 화단의 주류 담론에서든 일정하게 비평에서 소외되어 있다는 자각에서 스

스로 동시대 이론들을 분석하면서 내놓은 비평이다. 그의 동시대 담론들에 대한 비평, 분석은 평면이든 설치든 자신의 작업을 내놓기 전에 일정하게 작업 설계의 연구 스케치 차원에서 하는 것 같다. 본인에게도 일정한 규칙은 없다고 하기에 여기서는 '하는 것 같다'라고만 언급할 수 있다. 그의 작업들은 어찌 보면 매우 단순해 보이는데, 실상 임옥상의 작업에는 단순한 작품은 없다. 대부분 상당한 밑밥을 바닥에 깔고 난 후 작업에 옮겨진다. 생각이 많이 들어간 작업이라는 의미에서다. 신학철이나 민정기, 주재환, 송창, 최민화, 박진화 모두 다 생각이 많이 들어가는 작업이고, 사전에 심도있는 연구를 거친 작업이라는 공통된 특징이 있지만, 임옥상의 경우 작품을 시작한다기보다 '작품의 설계'를 시작하고 설계상의 필요에 따라 동시대와 과거의 비평과 큐레이팅의 역사에 대해 다각도로 고민한 후 작업에 임한다는 말이 맞을 것이다.

예를 들면, 젊은, 주로 해외에서 공부하거나 경력을 쌓다가 들어온 독립 큐레이터들과 비평가들에게 임옥상에 대한 호감도는 낮다. 이에 임옥상은 뭔가 늘 채워지지 않은 느낌을 받는다. 그 스스로는 여전히 가장 젊을 때의 그 임옥상이다. 그래서 자신만의 어떤 '한국적 미술론'을 세우려고 미술계 구조이든 인맥의 구조이든 이론의 구조이든 권력의 구조이든 탐색에 탐색을 거듭한다. 작가이지만 자신의 작업세계를 살릴, 스스로 만든 담론체계를 갖고 있어야 안심이 된다고 생각하는 것 같다. 생각보다 논리적인 작가이고 이론적인 능력을 갖춘 작가이다. 민중미술운동 그 세대 작가 중에서도 이론 논리로는 단연 눈에 띈다.

민중미술 작가 중 몇몇은 동시대 비평이나 미술사학이 배제한 지점들을 현실에서 읽어내며 작업과 연결하는 능력을 갖췄다. 신학철과 임옥상과 민

정기가 그중 윗세대이고 그 아래로 김봉준과 최민화, 박진화가 있다. 이 중 임옥상을 제외한 작가들은 민족현실, 민족양식, 당대성에 대해서만 고민한다. 최민화와 박진화는 여기에 역사의 저 깊은 지층 속 신화 같은 동시대성이거나 비동시적인 것들의 동시성 혹은 동학의 태곳적 원리 같은 의미의 논리들을 천착해 들어가고 있지만, 임옥상은 세계의 진보적 미술 담론들의 국내 수용 내용에 대해 지속적인 관심을 두고 이에 부응해 작업을 해왔다. 문제는 그 진보적 미술 담론 대부분이 국내 비평가들과 큐레이터들이 들여오는 것인데, 그들은 이런 임옥상의 작업 자체에는 그다지 큰 미학적 관심을 두지 않고 있다. 바로 이 점에 임옥상의 소외감이 있다. 자신의 관심 중 가장 큰 부분이 '미술 담론'인데 정작 담론의 담지자들에게 임옥상은 보이지 않는다. 그들이 보기엔 임옥상은 통속적이고 촌스럽다. 그들의 시선은 늘 한국 바깥에 초점이 꽂혀 있다. 하지만 내가 임옥상에게 관심을 두게 된 지점은 국내 미술론 차원으로 임옥상이 내세웠던 미술 담론에 있는 만큼, 그의 발언들을 다시 정리하면서 그 이론의 윤곽을 그려보고 싶었다. 이 지점이 이 글을 시작한 동기다. 그가 제시한, 경험에서 우러나온 이론을 재구성해 보고 싶었다. 하나의 틀로 재구조화했을 때 전체적으로 어떤 모습일지 우선 필자 자신이 궁금했다. 이렇게 정리해서 임옥상에게 다시 보여주는 것만으로도 그가 앞으로의 행보를 선택하는 데 도움이 될 것 같았다. 우리 미술계에도 나름대로는 도움이 되겠다는 판단으로 이 글에 임하고 있다. 이 글은 그러니까 일반 독자를 향한 글이라기보다는 임옥상 자신에게 제출되는 글이라고 할 수 있다. 임옥상의 초상화를 그려주되 작품보다는 주로 발언들을 통해 그가 말해온 바들의 전체 이미지를 재현하기 위한 작업이다.

민중미술의 퇴조

 박정희 시대의 새마을 건설 현장에 대한 민족기록화나 기념화도 '재현의 정치학'에 충실한 미술이다. 이 작품들은 북한 기념비적 미술과 외관상으로는 크게 차이가 나지 않는다. 행복한 표정의 사람들이냐 그저 열심히 일하는 모습의 사람들이냐로 얼핏 구분될 뿐이다. 북한이든 남한이든 그림 속 사람들이 기쁘게 일하는 모습을 그렸다면, 특별한 구호가 그림 속에 있지 않은 한 남북한의 미술을 구분하기는 힘들다. 전문가의 눈으로 볼 때 묘법에서 사실화의 남한 전통을 따랐느냐 조선화 미학을 따랐느냐로 구별될 뿐이다.

 남북한은 같은 목표로 국가주의 미술을 추진했다. 남한의 민족기록화는 '한국적 민족주의'를 구현한 아카데미즘 회화의 전형이다. 일종의 기념비 성격의 역사화이다. 국가 미술이요 관치 미술로 미술대학 교수급들이 그려냈다. 민중미술의 역사화 성격과는 전혀 다르다. 새마을운동 기록화 등 박정희 시대 국가 재건 기념화 유의 미술작품은 관련 연구나 관련 전시가 있어야만 실물로 볼 수 있다. 민중미술도 시대사 도해를 위한 자료적 가치가 필요한 전시에서만 전시장으로 소환된다. 민중미술운동은 미술을 통해 한국의 당대 역사를 담아냈지만, 한국 미술의 일상적 제도에 편제되지 못하고, 다시 말해 주류가 되지 못하고, 민중미술운동에 참여했던 몇 작가만 제도권 미술계의 권력 중심부로 들어가는 데에 성공한다. 이들 중에 물론 임옥상도 포함되고, 몇몇은 미술관급 작가로 인정받으며 현역으로 활동하고 있지만, 민중미술 작가 대부분은 이미 역사가 되었다. 그럼에도 지속적으로 작업에 매진하는 작가들도 꽤 있지만, '민중미술' 자체가 미술운동 이후의 미술계 중심으로 들어가지는 못했다. 민중미술은 1980년대에 한정한 일종의 저항미술운동으로 기록, 기념된다. 이미 기념비일 뿐이다.

1990년대 이후 민중미술 작가들은 형식주의 모더니즘 미술의 형해화形骸化된 형식만큼이나 매너리즘에 빠져 있다는 평을 듣고 있다. 과거 민중미술의 '양식樣式'을 답습하고 있다. 미술관에 소장된 민중미술 작품이 '민중미술이란 이런 것이야'라고 주장하니 민중미술 유사 양식들이 반복된다. 민중미술운동이 마치 급조된 운동인 양 해체도 급하게 되는 듯한 모습이다. 그 이유는 민중미술운동 진영 내부에서 서로 간의 1980년대 경험이 오히려 장애가 되면서 운동에 대한 신뢰를 공유하지 못하게 된 데 있다.

이들 사이에 미술운동에서 무엇이 '진실'이었고, 어떤 문제가 있었는지에 대해 담론틀로 공유하는 바가 없었다. 이에 대한 절충적이고 일시적인 합의조차 전혀 없었다. '민중' 개념의 진실이 진정 어디에 있는지 의심할 필요도 없이 민중운동의 정신은 진실했지만, 진실하다고 믿었던 '진실'이 더 이상 온전한 진실이 아니라고 여겨지는 것처럼 흐지부지됐다.

문제는 미술운동이 낳은 문화권력이었다. 문화권력이 되면 '의미의 그늘'을 걷어낼 수 있었기에, 진위가 고착되기에, 운동 내부에 '진실'은 더 이상 연대를 가져오지 못했다. 이해관계와 인맥과 경력만 움직였다. 진실한 예술은 진실의 총체성을 드러내 보여야 온전히 기대만큼 진실할 수 있는데, 민중미술운동은 리얼리티의 반면교사反面敎師조차 포용하지 못했다. 진실을 온전히 총체적으로 반성하지도, 드러내지도 못했다. 사실주의 이념에 대한 회한이 미술운동에 참여했던 작가들의 마음 깊이 담벼락 위 마른 넝쿨 줄기처럼 엉켜 붙었다.

1980년대 중반 이후의 민중미술운동은 현장 미술적 성격을 강하게 지녔던, 그야말로 미술로 현실 변혁을 추구하던 실천적 전위적 미술운동이었다. 미술의 현장성, 운동성, 전형성을 추구했던 한국적 행동주의 미술운동이었

다. 그럼에도 불구하고 미술인들은, 비록 그들이 사실주의 예술정신을 평생 올곧게 간직했다 하더라도, 지속적으로 현장 미술 활동만 할 수는 없었다. 이들은 작품에서의 순수미술 형식 파괴를 스스로도 오래 견뎌내지 못했다. 어차피 전시장 미술로서 사실주의 예술정신을 보존해 나가야 했고, 전시장 미술에서는 현장 미술 성격의 작품은 일회성 그 이상으로 수용되지 못했다.

하지만 당대 사실주의 미학의 당위는 여전하다. '당대성當代性'에 대한 인식이 아직 완성되지 않아서다.

민중미술을 1980년대 중반 이후 현장 운동성이 강한 한시적 시공간에서의 실천미술 개념으로 좁게 보면, 민중미술은 사실상 당시 시대가 필요로했던 미술 그 자체로 이미 충분히 완전한 민중미술이다. 미완으로 끝나버린미술과 미술운동이 아니다.

하지만 민중미술운동을 당대 현실에 대한 사실주의 정신의 예술로, 한국현대사회의 미술로, 이런 의미에서 민족적이요 사실주의적으로 한국 현대성을 반영하는 미술로 전제한다면, 민중미술운동과 민중미술은 미래의 미술이요, 발전되어야 할 미술이다.

문제는 민중미술운동이 퇴조한 이후 〈현실동인〉 선언문에서 천명한 그 정신, 사실주의 미술정신이 별 볼 일 없이 사라졌다는 사실이다. 사실주의 미술정신이 다가올 시대에 다시 한 단계 높은 차원에서 성취해야 할 과제로남겨진 것은 맞지만, 과제를 짊어질 미술인 세대가 끊겼다.

민중미술은 현장을 위한, 현장 속에 살아있는 미술이고자 했지만, 동시에민중미술가는 한국 동시대 현대미술가로 제도권 내에서도 자리 잡을 수 있기를 원했다. 미술로서 제대로 제도 내에서 유통되고 소통되기를, 평가받기를 원했다. 그들은 결국 그들이 비판했던 '순수미술' 제도의 모든 것에 연

연했다. 현장 미술은 운동의 퇴조와 함께 사라졌고, 민중미술가는 순수미술가로서만 제도 안에 남을 수 있었기에 그럴 수밖에 없었다.

민중미술운동이 지녔던 이런 모순적 욕망, 순수미술가로 성공하고자 하는 관념과 동시에 현장에서 가장 효과적인 시각적 수단이고자 하는 모순된 행동들로 인해 운동 내부에는 항시 미학적 착종이 불거졌다. 작품으로 '위대한' 민중미술가가 될 것이냐, 투쟁 현장 속의 프로파간다 시각 생산자로 남을 것이냐의 문제에 대한 태도의 불분명함과 총체적인 사회 변혁을 이끌어낼 수 있을까에 대한 무기력과 회의懷疑 등 실천상의 자괴감과 상실감은 지금까지도 민중미술을 했던 작가들의 내면에 슬프게, 거칠게 남아있다. 게다가 문민정부가 들어서는 1990년대에 이르면 민중미술 개념에 관련되어 생산됐던 비평이론들은 완전히 폐기된다. 자동소멸하듯 사라졌다. 전시장 미술작품들은 이후 점차 조금씩이나마 미술사로 수렴되어 그 안의 일부가 돼가고 있지만, 당시 비평들은 무화되어 버렸다.

역사화歷史畵

1985년 신학철, 임옥상 등이 주도한 〈민족미술협의회〉 결성 이후 민중미술은 급변하는 정치적 현안에 투쟁적으로 개입해야 한다는 당위와 맞물리면서 현장 미술, 가투街鬪 미술의 성격이 점점 더 짙어진다.[30] 미술작품으로서의 내용과 형식이 심화하기보다는 미술운동으로서의 노선투쟁이 가열됐다.

물론 거리미술로, 현장 미술로 민중미술운동이 확대되는 과정에서 현장 미술과 전시장 미술을 구분해 작업할 상황은 전혀 아니었기에 이들은 현장

미술을 전시장 미술로 그냥 옮겨오거나 하게 된다. 당시의 비평들은 이 작품들이 현장에서 얼마나 실천적으로 효율적일 수 있는가에 대해, 곧 현실 변혁을 위한 사실주의 창작방법론 잣대를 들이댔다.

비록 〈그림마당 민〉 같은 특별한 전시공간에서이긴 했지만, 민중미술은 제도의 변화를 추진하는 미술이기에, 전시공간이라는 순수미술 제도 속으로 민중미술이 진입할 때의 작품 기능 변화도 따져야 할 중요 문제였다. 그러나 '현장 미술'과 '전시장 미술' 개념이 전제되고 민중미술운동을 위한 전시공간인 그림마당 민이 전시장으로서 민중미술가들 혹은 민중미술을 위해 해야 할 전시기획, 전시공간의 성격 등에 대한 논의가 일정한 담론적 궤도에 이르지는 못했다. 특히 제도권 갤러리와의 차별점 등과 이 차별점으로 어떻게 제도 미술계 내에서 민중미술의 역할을 열어갈 수 있을지에 대한 문제 등이 그냥 산적된 채 해소되지 못했다. 조급하게 마련됐던 민중미술 전시공간이 지녔던 역할 한계에 대한 지적도 필요했지만 그럴 여건이 전혀 아니었다. 모든 것은 운동의 필요와 속도에 맞췄어야 했다. 임옥상이 지금도 현장을 중요시하고 현장의 필요에 긴급하게 대응할 줄 알아야 한다는 논리를 견지하는 것은 이때의 경험 때문이다. 전시장에서 현장 미술 작업을 전시하려면 기획의 의미와 효과에 대한 심도있는 미학적 논의도 필요했고, 궁극에는 민중미술운동에서 이분화된 미적 논리에 대한 인식이 있어야 했다. 미술운동 그룹마다 혹은 작가 개인별로 이 중 어느 측면에 치중할지는 다르게 나타났다. 다르긴 하면서도 급박한 정세 속에서 작가들이 현장과 전시장 작품을 별도로 만들어 낼 상황은 아니었기에 현장의 필요에 따라 만들어진 작업이 그대로 전시장 속으로 장소만 바뀌어 걸리는 일이 다반사였다. 그림마당 민에서는 현장 미술이 곧바로 전시장 미술로 '인용'됐다. 그리고 현장

미술에 대한 평가에 전시장 미술의 잣대가 그대로 적용됐다.

　결과적으로는 민중미술 작업을 둘러싸고 내외부의 가치 평가가 매우 격렬하게 충돌했고 이에 따른 동요, 긴장과 혼란이 생겼다. 다시 말해 전시장에 걸리는 민중미술 작품들에 대해 '미술로서 가치가 없다'는 평가가 지배적이었는데, 이중 아주 소수의 몇몇 작가 작품에 한해서만 뛰어난 작업으로 뽑아내 인정하는 세태가 민중미술운동에 적잖은 동요를 낳았다.

　민중미술운동의 중심축은 현장이다. 현장 미술로 생산되는 민중미술 작업들은 사실상 시각매체 작업들로 내용만으로 이미 충분히 예술이지만, 일반 갤러리스트나 대중의 시선에서 보면 형식미이거나 나아가 작품으로서의 완결성과 완성도를 느끼게 해주는 순수미술작품은 아니었다. 현장 미술 작업들은 투쟁 현장에 내걸기 위해 걸개그림이나 판화와 만화, 팸플릿, 포스터 등의 형식을 띤다. 민중미술운동 과정 중에 제작된 이 같은 시각매체 작업들이 지금은 순수미술계 전시장에서도 '자료'적 성격으로 전시되긴 하지만, 아카이빙 될지언정 독자적 '예술작품'으로 인정받지는 못하고 있다. '민중의 미술'이 순수미술의 중심 범주에서 받아들여지도록 이론과 실천이 끊임없이 모색되어야 했지만 대개 계급미술, 반미술, 비미술로 인식됐다. 민중미술운동이 퇴조하면서 결국 이들 시각매체 미술 실험도 퇴조했다. 민중을 위한 미술은 민중의 미술이 되지 못했고 대중의 예술도 아니었다. 사회 속에서도, 미술계에서도 설 자리를 잃었다.

　이런 귀결로 인해 민중미술가들에게 남은 것은, 노선상의 갈등과 분열로 인한 개인적 상흔뿐이었다. 이들은 운동이 실현했던 내용과 형식들을 미학적, 정치적인 가치론으로 발전시키지 못했다. 희생만으로 기억되면서, 저 찬란했던 민중시대의 정신에 대한 기억은 잔영殘影으로만 남아있다. 1980

년대 민중미술의 내용과 형식, 그 현장성의 의미와 민중미술운동이 전시장 미술에 대해 지녔던 관계에 대한 연구가 체계적이고 집중적으로 이뤄져야 했지만 그런 시도는 없었다. 민중미술운동은 국립현대미술관에서 1990년 대 중반 기획한 〈민중미술 15년전〉을 통해 1980년대 집단 저항적 미술운동의 역사가 되어 소멸했다. 연구는 없고 자료만 남았다. 연구가 있어도 개별화되어 개인의 경력이 될 뿐이었다. 운동을 계승하는 길로 나아가는 실천력의 바탕이 되지는 않고 있다.

민중미술 작품 모두가 그냥 '역사화歷史畵 historical painting'가 됐다. 1980년대를 그려낸 역사화, 핍박받던 한국 민중의 오랜 역사에 대한 역사화였다. 잘해야 현대사의 특정 사회적 의제들에 대한 기록화로 그쳤다. 잘해야 민중미술 화가들의 경력이 됐고 미술사의 매우 특별한 한 시대의 미술로서 세계미술사에 한 줄 희귀하고 중요한 가치의 미술이 됐다. 민중미술운동의 '정신'만 죽었다. '민중의 정신'을 스스로 너무 빨리 박제시켰다. 민중정신은 민주정권이 들어서면서 계승된 것이 아니라, 정권의 발밑에 놓인 이름 모를 자들의 무덤이 되어 밟고 넘어가는 일만 남은, 지나간 역사의 정신이었다. 문민정부는 민중운동의 무덤에 기념비를 세웠을 뿐이다.

이 전시 이후, 현장 미술 개념이나 전시장 미술 개념 혹은 민중정신에 대한 어떠한 논쟁도 더 이상 구체화되지 않았고, 미술계의 모든 것은 민중미술운동 시대 이전의 상태와 비슷해졌다.

민중미술운동의 퇴조 이후 문민정권이 들어서고 소위 포스트 민중주의 시대가 되면서, 문민정권에서는 박정희 시대의 근대화 구호처럼 '세계화'를 내세웠다. 세계화 정책으로 미술계에도 예를 들면 민중미술 작가들이 아니라, 국외 출신인 젊은 작가들과 큐레이터들이 대거 미술계에 진입할 수 있

었다. 1980년대 이전처럼 미술계는 여전히 소위 국외파 출신들을 중심으로 혹은 국제 미술계에서 활동할 수 있는 조건을 가진 엘리트들, 국외 미술계에서 공식적으로 인정받은 미술가들을 중심으로 돌아가게 된 것이다. 달라진 것은 없었다. 민중미술 작가들도 운동의 퇴조 이후 제도권 미술계 그 주변부에라도 일부 안착할 수 있었으나 정작 미술계의 주류는 해외에서 성공한 작가들이거나 해외에서 새로운 담론들을 들고 들어온, 해외에 네트워크가 있는 엘리트들로 형성됐다. 민중미술운동에 참여했던 몇몇 작가가 민중미술의 주요 작가로 평가되면서 임옥상을 포함한 이들이 한국 미술시장 작가군의 한 축을 담당하게 됐다는 사실 이외에 크게 달라진 점은 없었다.

포스트 민중주의 시대에 이들은, 1980년대 중후반 격렬했던 민중미술운동을 벌인 민중미술 작가라는 타이틀로만 수용됐다. 포스트 민중주의 시대의 민중미술 작가들은 비로소 그들이 원하던 자유, 절대 문화권력이었던 서구 모더니즘 미술로부터의 해방시대를 맞이했다. 유사 이래 존재하지 않았던, 모든 것으로부터 자유로운 시장이 열린 것 같았다. 그것이 사회 민주화의 의미였지만, 이 조건은 이들 민중미술가 스스로 만들어낸 한국 역사에서 일종의 '사건'인 시대였지만, 하지만 이 시대 시장에 뛰어든 작가들은 미국에서 들여온 복합문화주의의 전령사들이었다. 주로 해외 유학을 마치고 민주화된 사회로 돌아오기 시작하던 세대들이었다.

물론 바뀐 현실도 있었다. 민중미술이 1980년대 한국 현대미술사를 이끌어 온 미술로 인식돼가고 있다는 점과 민중미술의 내용과 형식이 한국 현대사를 제대로 반영한 유일한 1980년대 현대미술이라는 이해의 수용이다. 분명 최고의 동시대 미술이고 당대의 가장 민족적인 미술이다.

포스트 민중주의 시대 들어 민중미술도 퇴조했지만 더 이상 형식주의적

모더니즘 미술의 추상표현성도 사회적 유의미성을 갖지 못하게 됐다. 최근의 미술시장에서 몇몇 대형 화랑을 중심으로 한 단색화 작품들의 복원, 복귀 운동은 민중미술의 역사와 위상에 대한 일종의 미술사적, 미학적인 조직적 반발, 반동의 움직임을 의미했다. 중요한 것은 그 모든 것에도 불구하고 포스트 민중주의 시대 들어 미술과 사회의 상호 반영관계는 자연스러워졌다는 점이다. 이제 정치적 미술을 제외하면 어떤 주류도 등장하기 힘든 시대가 됐는데, 단색화만이 이 모든 경향을 가르며 과거 한국 모더니즘 미술의 영화榮華의 끝을 확대재생산하고 있다.

민주화 이후의
한국 미술계와 임옥상

광주비엔날레

한국에서 문민정부가 들어서면서 민주화운동이 서서히 끝나가던 시기는 독일이 통일되고, 냉전이 종식되던 시기와 맞물려 있다.

문민정부가 들어서며 '세계화'니 '문화의 세기'니 하던 이 시기, 임옥상 뿐만 아니라 민중미술운동에 참여했던 작가 모두가 자신의 미술 인생을 새롭게 가늠해봐야 하는 시간을 마주해야 했다. 이들은 1980년대의 현장 언어로부터 벗어나려고 노력했다. 작가들은 이제 현장에서보다 작업실에서 작업의 진로를 고민해야 했다. 미술계도 발 빠르게 시국에 대처해나갔다. 예술계가 시국 변화에 가장 민감하다고 할 정도로 예술계는 정치에 종속적이다.

한국 미술계의 본격적인 상황 변화는 1995년 광주비엔날레가 창설되면서 시작됐다. 문민정부는 해방 50주년을 기념하고 5·18 광주민중항쟁을 기념하기 위해 한국 최초의 대규모 국제현대미술제인 광주비엔날레를 설

립했다. 취지는 "광주의 민주적 시민정신과 예술적 전통을 바탕으로 건강한 민족정신을 존중하며 지구촌 시대 세계화의 일원으로 문화생산의 중심축"을 만드는 데 있었다. 그러면서 작가들의 예술 인생 계획도 국가의 세계화 정책에 맞물려야 했고, '민주적 시민정신과 예술적 전통을 바탕으로 건강한 민족정신을 추구한다'는 개념으로 전환됐다. 박정희 정권의 문화정책에 맞춰 모든 게 방향 지워지던 상황과 유사한 일이 반복됐다. 우리 민족의 당대성을 반영하는 사실주의로, 민족 현실의 당대성을 반영한 '모더니즘 미술'로 명명되지는 않았으나 어찌 보면, 광주비엔날레가 '민주적 시민정신과 예술적 전통을 바탕'에 둔다고 창립 취지를 천명한 점에서 광주비엔날레의 '민족정신'은 사실주의 정신을 의미하고, 민중미술운동의 '민족적'이어야 한다는 내용을 계승했다고 볼 수 있다. 적어도 취지상으론 그랬다.

하지만 비엔날레 창설 이후 국제 미술계의 새로운 움직임들이 급속하게 국내에 소개되기 시작하면서 회화가 아닌 설치와 영상작품이 미술계의 주류로 등장했다. 설치와 영상작품이 세계 미술의 주류로 인식된 것이다. 민중미술 작가들은 회화 중심의 작가들이었다. 광주비엔날레는 민중미술 중심으로 세계화되어야 했지만, 민중미술은 광주비엔날레가 개최되면서 오히려 더욱더 미술계의 정치적 퇴물 취급을 받게 됐다.

세계 미술의 주류라면 언제나 우리 미술계에서 최고의 대접을 받아온 게 한국 근현대미술의 역사였고 백 년이 넘은 이 흐름을 바꾸고자 한 운동이 민중미술운동이라고 해도 과언이 아닌데, 민주화 시대가 되면서 역설적으로 토사구팽도 유분수지 민중미술운동은 세계 첨단 미술에 밀려 또다시 퇴역군인처럼 골방에 처박혀야 했다. 게다가 동시대 문화의 발전 전망으로 '복합문화주의multiculturalism'와 '포스트모더니즘postmodernism', '포스트

콜로니얼리즘postcolonialism' 등의 담론들에 의한 문화 발전 청사진이 제시되면서, '생활의 예술화, 예술의 생활화'라는 포스트모더니즘 이슈가 정부의 '문화의 세기' 구호와 함께 문화 담론으로 당대를 지배했다. 사실 생활의 예술화, 예술의 생활화도 민중미술운동에서 일찍이 주장해오던 바였다. 이런 주장들이 국가의 문화정책이 되면서 미술은 또 관의 주도하에 조정됐다.

아이러니한 상황이 벌어졌다. 신자유주의 시대 예술가 개인은 개인의 자유와 평등을 누리기 위해 오히려 국가정책상 문화정책에 매개되어야 먹고 살 만했고, 그렇지 못하면 개인은 예술가로 생존하기 힘들었다. 일이 이렇게 돌아가게 된 데에는 사실 민중미술운동 진영에 몸담은 사람들의 개입도 무시할 수 없다. 민중미술계가 이 흐름에 일정하게 도움을 받을 수 있을 것 같았으나 여기서도 내부 갈등이 일어 광주비엔날레를 결국 관료와 기득권 미술계가 완전히 장악하게끔 상황을 만들었다.

이때 새롭게 변모해가는 미술계에 화두로 떠오른 개념이 '공공성' 혹은 공공미술 개념이었다. 공공미술의 범주에서 1980년대 민중미술이념이 차지했던 '미술의 공공성' 문제가 국가 주도 정책상의 '문화 공공성' 발전 개념으로 대체됐다. 미술의 공공성 문제 자체가 국가의 정책적 지원의 문제로 축소됐다. 임옥상의 1990년대 이후 작업들은 이러한 변화 과정과 관련되어 펼쳐진다. 신자유주의 아래 개인주의는 개인을 국가와 국가의 시스템들에 더욱 종속시켰다.

"개인들의 개별화는 종국에는 규격화로 귀착된다. 90년대 문화연구 이론이 수입되면서 청년세대 문화연구로 만들어진 X세대, Y세대, N세대 등 이런 집단의식이 조작해낸 유행어들은 민주주의가 작동

할 수 있는 사회적 연대를 해체한다. 권력도 마찬가지이지만, 자본주의의 이간질하고 분류해내는 일에서 그 간교함을 볼 수 있다. 자본은 결국 최소단위까지 나누어 고립, 분산시킨다. 개인은 자본주의의 목표이다. 그 과정에서 자꾸 X세대 N세대 하면서 통합의 고리를 자르는 일은 연대의 고리를 잘라내는 것이다. 사람들을 어떻게 묶느냐 하면 상품으로 묶는다. 노동을 상품화하듯 물건을 사면 너의 인성도 평가하듯 재배치시킨다. 포스트모더니티가 그런 것이다."

포스트모더니즘 담론은 한국에서는 2000년대 들면서 슬며시 사라졌다. 포스트모더니즘 담론이 남긴 것은 개인의 국가 종속 심화였다. '문화의 세기'라는 국가의 구호는, 민주화운동 세력 일부의 진보적 문화정책들을 국가 문화정책화하는 데까지 성공했다. 하지만, 신자유주의는 문화를 국가의 지원으로 마음껏 성취하고 누릴 수 있는 국가 공공영역 사용권의 수용과 향유 능력으로 바꾸어냈다. 개인의 경력으로만 문화 공공성에 참여할 수 있고 문화생산자의 창조적 지위를 획득, 인정받을 수 있으며 대중에게서는 국가의 향유 관리 대상으로의 능력만 계산됐다. 대중 가운데 능력자가 생기면 생산자가 되고 나머지는 '소비성 기호嗜好'의 단자單子들로 기능했다. '순수예술' 개념은 '순수경력'의 개념으로 바뀌었다. 원래 '순수예술' 개념이 순수 능력, 경력의 개념을 뜻하기는 했다. 예술은 전적으로 개인의 능력 문제로 남겨졌다. 사회 적응 능력, 천부적 능력, 갈고닦은 능력, 부모 능력 등 주어진 환경과 자신의 능력이 기회 창출 능력과 결합해 세계의 전선戰線에 대한 이해를 보여줄 수 있어야 국가 전위부대 예술가 그룹에 선발될 수 있었다. 이 상황은 점점 가속화되고 있다.

큐레이터·이론-문화권력

임옥상은 세계화와 문화의 세기, 신자유주의 시대로 명명되는 21세기 초반의 한국 사회 변화에 발 빠르게 대응한다. 그는 시대의 화두를 습관처럼 탐색한다. 한 번도 시대 담론에서 후위인 적이 없었다. '포스트모더니티'라는 시대 담론 말고는 전 세계적으로도 거대담론이 존재하지 않게 된 시대, 그로서는 문화 전반에 걸친 화두가 문화산업과 예술의 관계에 대한 문제라고 파악한다. 그는 포스트모더니즘 담론들에서 떠오른 '매체media' 개념을 자신의 '벽 없는 미술관' 개념과 연결시킨다. 사실상 미술계에서 유일했던 작가적 대응방식이었다.

> "1990년대는 민주주의가 퇴영하는 시대였다. 80년대가 있음으로써 가능했던 90년대의 민주화는 결국 사회의식이 퇴조하면서 제한적 민주주의로 전환되었다. 80년대의 낮은 곳으로 향한 관심은 90년대에 와서 사회경제적 민주화로 진전되어야 마땅했을 것이다. 그러나 정신적 소우주에 고립된 자아는 부르주아지에 사회적 헤게모니를 던져주고 말았다."

그의 1970년대에서 1980년대가 한국 모더니즘 미술을 비판하며 시작된 시기라면, 1990년대 이후의 작업들은 포스트모더니즘 담론 수용으로 벌어지던 문화계와 미술계의 여러 비평적 지형 변화에 대응하고, 적응해 나가는 시기이다. 주로 이론가와 비평가, 큐레이터들에 의해 적극적으로 도입되던 '대중매체론'과 특히 광주비엔날레 등 대형 미술관 전시기획을 통

해 자주 선보이던 '개념주의 미술'에 대해 그는 자신의 관점에서 바라보려고 시도한다.

이 문제의식이 포스트 민중주의 시대 작가 임옥상의 의식 후경後景처럼 자리 잡는데, 두 가지 문제 모두 일종의 신세대 문화권력층을 새로이 창출했고, 민중미술운동에 대한 간접적 비판으로 읽히는 담론 지점을 안고 있는데에 대한 대응이었다. 대중매체 시대의 전면화, 매체의 문화권력화가 코앞에 닥친 상황에서 발터 벤야민이「기술복제 시대의 예술작품Das Kunstwerk im Zeitalter seiner technischen Reproduzierbarkeit」에서 주장한 '기술복제 시대의 예술' 문제는 예술의 사회적 기능에 대한 새로운 전망을 제시하는 듯했다. 하지만 그는 이런 인식에 대해서도 나름의 독자적 이해를 시도했다. '예술 만능주의'가 이러한 유의 매체론으로부터 유포될 수 있다는 판단을 한다.

당시 미래의 시각문화는 대중매체 산업을 통해 발전할 것이라는 비전과 관련된 숱한 담론이 생산되고 있었다. 거의 대부분은 포스트모더니티에 대한 해외의 논의들을 직수입한 담론이었다고 해도 과언이 아니다. 그는 국내의 이런 분위기에서 거론되는 '매체' 개념들을 분석해 나간다. 특히 덩달아 들어온 '개념주의 작업'들에 대한 그의 개인적 소견들은 일종의 리뷰 성격을 지녔는데, 주로 당시의 큐레이터와 미술비평가 등 미술계 문화권력의 행태들을 분석하며 끝났다.

결국 이런 분석들을 통해 그의 '벽 없는 미술관' 개념의 전제라 할 만한 내용을 가다듬고 자신의 '현장 미술' 활동에 적용해 나간다. 시각문화가 주요 매체가 되는 모든 환경이 그의 현장이 되고 그는 거기서 현장 미술을 계속해 나간다. 공공미술로 포괄할 수 있는 2000년대 이후 임옥상의 생태미술, 환경조형물 디자인 프로젝트가 이렇게 해서 나온다.

임옥상이 당시 다루던 개념들과 비전들은 그의 주장대로 사실상 민중미술운동에서 이미 그 뿌리를 볼 수 있다. 그가 보기에 매체미술 다시 말해 복제複製와 복수화複數化가 가능한 매체들을 통해 21세기 미술의 정치적 비전을 전적으로 새롭게 가져가 볼 수 있다는 이런 인식은, 이미 1980년대 미술운동의 중요한 실천 내용이었다. 포스트모더니티 사회환경이 들어서면서 새롭게 가능해진 인식이 아니다.

민중미술운동에서 해왔던 시각매체 운동들에 대한 역사적 정리와 해석, 계승 없이 완전히 새로운 시대의 새로운 미술문화 담론처럼 인구에 회자되는 매체론, 당시 문화이론의 전망들은 어이없는 일이었다. 그리고 그에게 매체론은 그 유효성을 충분히 수용하되, 그 한계도 분명히 알고 있어야 하는 이론이었다. 임옥상의 이런 인식은 사실상 필요했다. 하지만 누구도 1980년대 민중미술운동에서 실천한 시각매체론에 대한 체계화와 역사화에 이은 정리와 계승에 대해서는 말하지 않았다.

그는 1990년대 중반 비엔날레에 처음으로 참여하게 되면서 컴퓨터 아트와 사진작업 등 새롭게 매체작업을 했다. 비엔날레에 참여하면서 사실상 비엔날레에 맞추려고 했다. 이런 매체작업들이 그에게는 민중미술운동 시절 현장에서 하던 시각매체 활용의 연장선에 있다고 볼 수 있지만, 타블로에서 컴퓨터 아트로의 변화는 그를 아는 사람들에게는 매우 낯설었다는 반응이 많았다.

임옥상의 매체론은 매우 포괄적이다. 자신의 몸이나 자신의 의견을 담아 소통할 수 있는 모든 유의 장치가 다 매체가 된다. 다시 말해 아감벤 Giorgio Agamben(1942-) 식 어휘로 바꾸면 사회 시스템상의 모든 '장치'가 매체이다.

"나는 전시장에 의존하는 것이 아니라 전시장을 활용한다. 나는 시스템에 기대어 미술이 존재할 수밖에 없다는 것을 인정하는 것이 아니라 그 시스템을 활용한다. 내가 매체도 하나의 재료로 본다는 것은, 비디오나 기타 매체를 단지 재료로 활용하는 것일 뿐이라는 얘기이다. 매체도 재료일 뿐이다. 매체 자체는 질료를 벗어나는 것이 아니다. 비디오 아트 등의 이런 매체예술이라고 하는 작품들이, 이게 그림으로 그린 작품과 뭐가 다른 게 있나. 오늘날 미디어는 이렇게 넓고 다양하게 있는데 미디어의 의미를 더욱 축소시키고 헷갈리게 만들고 있을 뿐이다. 전시장을 둘러싼 견고한 제도의 틀을 전시장에 걸리는 그림의 내용과 형식으로 깨 보겠다는 것은 그 자체가 모순일 뿐만 아니라 너무나 순진한 발상이다. 한국 미술의 죽음을 앞당겨 온 것은 오로지 전시장이라는 하나의 공간에만 매달렸기 때문이다."

이 입장의 요점은 이렇다. "매체가 결국 도구화되면 그 매체를 활용하는 사람의 것, 그런 매체를 사유한 사람들의 통신망으로 전락한다"는 것이다. 그래서 시각매체가 미래 예술에 미치는 영향의 지대함과 더불어, 그 매체를 소유하는 권력 문제를 동시에 지적해야 한다고 주장한다. 민중미술운동에서는 복제 매체를 가장 유효한 현장 미술의 실천 수단으로 사용했고, 동시에 기존 대중매체 산업이 국가와 자본이라는 지배권력의 중추 기관이라는 사실에 대해서도 지속적으로 비판을 가했다.

하지만 포스트 민중주의 작가들의 매체 사용 방식은, 매체의 기술복제성이나 매체기술 자체만을 지나치게 확대해석하면서 이용하고 있다고 비판

한다. 그는 매체론은 문화개입을 위한 실천 기능 면에서 논의되어야 한다고 믿는데 오히려 당시 미술계 지배 담론이던 매체론은 매체 문화권력을 강화하는 방향으로 나아가고 있다는 인식이다.

"한국을 비롯하여 전 세계의 문화정신을 지탱하던 거대담론이 사라지자 그 자리를 일상성의 논리가 채우고 있다. 그러나 이 논리는 정체가 모호하고 게다가 서구식의 비틀어진 논리이다. 정치와 경제의 권력에 기생하고 문화가 발전하는 힘인 균형, 긴장, 떨림이 사라졌다. 이제 한국에서 문화예술가는 그가 지닌 힘의 가치로 판단되며 그게 아니라면 고답적이고 극히 개인적인 문화예술가의 작업이라는 극과 극의 먼 곳에 존재한다. 매체들의 집중 공략으로 인해 만신창이가 된 대중을 건강하게 되살리는 길은 그들과 직접 소통할 수 있는 새로운 매체를 찾는 길이다 그 방법 중의 하나가 문화개입이다. 사건마다 문제마다 사안마다 새롭게 개입하고 실천해야 한다."

한편 임옥상에게 매체론과 유사하게 결국 새로운 문화권력들을 만들어냈을 뿐, 현대미술의 새로운 동력이라고 볼 수 없는 흐름이 개념주의에 관련된 동향이다.

"개념미술이 주류가 되는 것은 이론이 미술을 지배하고 있음을 보여주는 구체적인 예이다. 이론의 미술 지배, 작가가 이론가에게 복속되는 순간이다. 이는 이론이 미술을 관리하는 체제의 정착을 의미한다. 문제를 다루되 문제를 체험할 수 없고 행동하는 것 같으나

실천은 불가능하며 관심을 유도하는 듯하나 문제에 개입하는 것은 철저히 차단된다."

임옥상의 주장에 동의한다면, 결국 포스트모더니즘 시대는 매체로 개인을 포섭하고, 개인이 매체를 권력처럼 휘두르며, 모든 유의 '이론'이 현실 재구성의 권능, 전권을 장악하게 된 시대를 의미한다. 그러면서 이론은 이론으로서의 실천력은 상실한 채, 복제의 기술로 연명한다. 이론의 자기복제와 자기분열만이 이론을 지탱시킨다. 이른바 큐레이팅이 매체로 등장하게 된다.

임옥상이 분석한 바처럼, 바로 그즈음부터 우리 미술계에서 이론 혹은 큐레이팅이 차지하는 역할도 확대, 팽창된 것은 사실이다. 그는 미술계의 이론가들, 큐레이터들이 문화권력화하고 있다고 말한다.

"미술이라는 울타리 안으로 끌어들여 재편하고 행위하여 결론을 내리는 것, 즉 사회의 모든 문제를 미술의 질서체계로 환원하는 것은 생생한 현실을 왜곡하기 십상이요 편의주의에 따라 자의적으로 현실을 재단할 우려가 있다. 이러한 영역주의는 소수 미술의 파워 엘리트로 하여금 막강한 권력을 휘두르게 하고 말 것이다. 그들을 정점으로 하는 문화권력은 미술을 대중으로부터 소외시키고 또 대중으로 하여금 미술을 소외시키는 결과를 부추길 것이다. 이는 더 나아가 사회 전체에 미술의 허무주의와 패배주의를 심화할 것이다."

그에 따르면, 이 시대 큐레이팅에서 서구 논리가 아닌 논리는 찬밥 신세를

면치 못했다. 그들의 학설이나 논리에 착안하여 연구과제를 발견하고 연역적으로 그것을 이 사회에 억지로 입증시키려 한 문화식민주의의 전형이다. 한국에서 문화에 종사하고 있는 사람들은 서구문화와 한국문화 사이에 존재하는 차이를 무시하고 그 둘을 동일시하도록 종용한다. 그들은 이로써 서구의 대중과 한국의 대중을 무차별적으로 함께 묶어 처리한다. 또한 대규모 갤러리 또는 각종 미술 이벤트(비엔날레 조각공원 및 대규모 기획전)의 큐레이터가 급부상하고 있으면서 이들은 늘 비정치를 말하고 탈이념을 공인하면서 공평무사함을 선전한다. 그러나 그들은 정치권력과 자본의 논리에 따라 움직이는 로봇일 뿐이라고 비판해 마지않는다. 그가 이런 비판을 하는 이유는 그가 보기에, 그들은 당연히 주목해야 하는 미술의 대상이자 실수요자인 대중을 실질적으로 필요로 하지 않기 때문이다.

"그들에겐 문화적으로 건강하고 생산적인 대중은 오직 소비적인 소모품으로서의 대중이고, 아무나 글을 쓰고 발표할 수 있다는 관행이 일반화되어 있는 우리 미술계는 평론의 천국인데 언제까지 이를 인내해야 할까. 비평이 비평의 대상에서 제외되는 풍토, 평론가들의 비평을 통하여 우리가 얻을 수 있는 것이 무엇일까." 그는 이런 트렌드들에 대해 지극히 회의적이다.

임옥상은 미술계의 메인스트림(주류)은 이미 구제할 수 없는 지경에 이르렀다고 하면서 그런데 그 주류 속 작가들을 보면서 사실상 자기자신도 그 안에 있고 이런 문제 상황들에 같이 서있는 자기의 문제임도 드러냈다.

"내 경우도 너무 일찍 이름이 나 있고 계속 보면 잘나가는 것 같고 거기다

가 민주정권 권력들과의 관계도 원만하고 이런저런 점들이 나에 대한 선입견, 내가 비판하는 그 작가들과 한통속이라는 선입견으로 이어지는 것을 안다." 그는 그러면서 "내 동력은 내 스스로 만들었다. 목표를 높은 데 두지 않았다. 나는 장거리 선수이다. 그런 과정이 인생이 아닌가 싶다"고 말한다.

그는 사회는 인간을 일정하게 규격화하기를 원한다고 진단하면서 자신이 어떤 부류의 사람 또는 미술가로 단순하게 도식화되는 것은 받아들일 수 없다고, 따라서 잘 숙성된 술처럼 좋은 그림을 한 장 그려 달라는 주문은 그를 사랑하는 애정에서 나왔다 하더라도 사회에서 요구하는 시스템에 순응하라는 요구를 거부하지 말라는 말과도 통한다고 하면서 규격화된 임옥상에 대한 이해를 거부한다.

그는 이런 인식 끝에 '문화개입'을 실천하게 됐다고 한다. 개입하는 행동 자체가 바로 '매체'인 것이고 나머지 모든 것은 재료일 뿐이다. 임옥상은 문화개입의 차원에서 대중 속 그 어디든지 들어간다. 가리지 않고 들어간다고 해야 할 정도이다. 이 점에서도 임옥상은 다른 작가들과 일정하게 행동반경이 변별된다.

그는 대중을 그다지 불편해하지 않는 예술가이다. 무작위 대중과 특별한 신경장애 없이 접촉할 수 있기도 하고 호기심 많은 중산층 대중과도 긍정적으로 흥미롭게 대화할 수 있는 작가다. 대중성을 아무리 외쳐도 기본적으로 대중성을 못 견디는 예술가도 있다. 한편 그는 문화권력이든 국가권력이든 권력의 최고위층, 그 속의 귀족 대중과도 적극적으로 외교적 사교가 가능한 작가이다. 그래서 임옥상은 다른 작가들과는 다르게 그 움직이는 행동반경의 축을 확장할 수 있었다. 이런 임옥상이 사회 속으로 들어가

면 그가 마주치는 사회의 모든 공간, 장소, 프로젝트 등은 그의 매체로 인지된다. 그의 몸도 매체가 될 수 있고 물론 임옥상 앞에 놓인 화폭도 매체요 그의 글도 매체이다. 그는 이렇게 전시장 미술에 얽매이지 않으니 '사람'들이 보이기 시작했다며 일생의 과제인 '삶을 위한 예술, 살아있는 예술'을 추구하는 방법의 확장을 다각도로 모색한다.

벽 없는 미술관

외환위기로 IMF 구제금융을 받던 1990년대 후반 임옥상은 여러 가지 생활상의 어려움도 겪으면서 자신에 대한 공격적 경영을 하겠다며 공공미술에 관심을 기울이기 시작한다. 한편으론 '회화는 죽었다'라는 식의 미술계 담론들이 횡행하고, 그렇지 않아도 전시장에서 느끼던 부자유와 중압감에서 벗어나고 싶었기에 처음으로 공공기금 지원 프로젝트를 찾아 나선다. '당신도 예술가' 프로젝트였다. 인사동에서 몇 년간 지속한 '당신도 예술가' 이벤트는 그가 대중과 만날 수 있는 길을 찾다가 시작한 이벤트였다. 민중미술운동이 퇴조한 후 활동할 전시장이든 현장을 찾기 어려웠을 때였다.

> "회화작업은 전시의 제약이 너무 크고 공공적 내용을 담았다 치더라도 보는 사람들이 제한되어 소통의 제약을 감수해야 하는 문제가 있다. 점점 소극적으로 변해가는 미술을 보면 화가로서의 나는 더없이 초라해진다."

차라리 과격한 빨갱이로 찍히거나 무대 중앙에서 멸시받고 비판받는 게 낫지, 임옥상이 가장 싫어하는 것은 초라해지거나 소외됐다고 느낄 때인 것 같다. 그의 성격에는 이렇게 의미 없이 구석으로 몰리는 삶 자체가 공황처럼 다가왔던 것 같다. 추상적 대중이 그가 새롭게 무언가를 시작할 수 있을 비빌 언덕이었다. 대중이 매체가 되는 순간이었다. 이때의 이벤트는 길에 오가는 누군지도 모르는 대중을 상대로 말을 걸어, 당신에게도 탁월한 미술적 자질이 있을 수 있음을 일깨우며 이들과 함께 그림을 그리는 이벤트였다. 자신을 대중에게 알리기도 하고 무차별적으로 대중과 교감하고자 한 퍼포먼스였다. 지원금을 주는 관료들의 예술정책이 원하는 방향이었다. 길바닥에서 행하는 임옥상의 퍼포먼스를 소위 고급미술 생산자들은 경멸의 눈으로 바라보기도 했다. 임옥상의 친화력이 이들 미술가에게는 속물근성처럼 보였다.

1999년은, 그에게도 가혹했다. 이때 경제적으로도 혹독한 불안감에 시달리면서 결국 그가 손을 내밀고 싶고, 그의 손을 잡아 주기를 원했던 대상은, 미술계 전문가들이 아니라 이름 모를 대중이었다. 그는 대중에게 다가가 그들에게 작가로서 자신이 가진 것을 재능기부하고 살아남아야 했다. 민중미술 작가로서의 경력이 가혹한 국가부도의 시기에, 특히 기존 미술계에 더는 받아들여지지 않는다면, 그가 경제적으로 작가로서 생존 가능성이 보이지 않는다면, 그럼에도 자신의 과거의 바람과 미래의 바람을 어떻게든 이어 나가고 싶다면, 그는 이전과는 다른 길을 모색하지 않을 수 없는 것이다. 그렇다고 그가 비판하던 전시장 미술로 돌아갈 수도 없었고 돌아가는 것 자체가 그의 뜻대로 되는 일도 아니었다.

이때 그는 타고난 기질대로, 예술가로서 새로운 도약이 필요하다는 절박

한 심정으로 완전한 민낯으로 민중도 아니고 전문가도 아닌, 길거리 대중속으로 걸어 들어갔다. 맨몸으로 '당신도 예술가'라는 거리미술 이벤트를스스로 기획했다. 전시장의 고급 향유자나 시위와 저항 현장에서의 프로파간디스트Propagandist도 아닌, 전혀 낯선 대중 앞에서 예술가로 삶을 이어가기를 선택한다.

이 프로젝트를 몇 년 진행하면서 작가로서 처음으로 공공기금의 지원을받으며 일반 대중, 일반 시민과 함께할 수 있는 조건들에 대한 여러 가지 경험을 쌓는다. 그가 가장 어려울 때 선택했던 이 길은 2000년대 이후 작업의주 매체를 회화에서 설치조형물로 바꾸는 계기가 된다. 이렇게 그는 예술가로서의 삶의 방법과 방향을 스스로 개척해 작가로 살아남는다.

임옥상은 이후 화상이나 개별 컬렉터보다는 공공기금의 지원으로 작업을 제작할 시대요 그래야 미술가도로 계속 개인 작업을 할 수 있음을 깨닫는다. 민중미술운동을 할 때는 공공기금을 지원받는 일은 꿈도 못 꿀 일이었다. 이 프로젝트로 시작해 임옥상은 지난 20여 년간 평면 작품보다는 공공기금 지원 등을 받아 환경조형물 작업을 주로 한다. 임옥상에 따르면, 민중미술운동에서의 현장 미술이 개방된 도시공간으로 확대된 것이다. 임옥상은 이런 작업들을 '커뮤니티 아트'로 규정한다. 그의 커뮤니티 아트는 벽없는 미술관의 논리로 1980년대에서 1990년대를 거쳐 지금까지 지속되고 있다.

> "공공미술은 결국 엘리트 중심의 미술로 지속가능이 어렵고, 잘하
> 면 젠트리피케이션을 촉진하는 요인이 될 뿐이다. 혼자 일을 만들어

내기 힘들다는 사실을 깨달으면서 시민들과 같이 할 수 있는, 그 지역에 뿌리내린 예술가들의 역할이 중요해지는 시점이 왔다고 느꼈다. 사람을 움직여야 하는데 사람을 수동적으로 움직이는 미술이라는 것은 감상자로서만 움직이는 꼴이요 적극적으로 능동적으로 그들의 움직임을 이끌어내야 그것이 진정한 커뮤니티 아트라고 여겨졌다. 이 사람들이 여기에 뿌리를 내리고 대대손손 살아가게끔 하는 역할이 중요해져 사람들만을 열심히 보겠다고 생각했더니 사람들이 보이기 시작하고 사람들에게 무엇을 할 수 있을까를 생각했다. 그래서 〈창신동 공작소〉도 만들어지게 됐다. 그들의 재미와 능력과 취미와 관심이 되살아날 수 있도록 촉매제 역할을 하고자 했다. 모두 같이 할 공共, 빌 공空, 만들 공工의 장소, 핸디크래프트를 위한 워크숍 장소도 되어야 하는 개념의 공작소이다."

〈창신동 공작소〉는 창신동에 세워진 실제 공작소인데, 창신동의 역사적 장소 특성을 살려 이 공작소를 통해 예술가나 일반 시민들이 생활미술을 향한 새로운 발걸음을 내디딜 수 있도록 작가가 직접 설계한 일종의 공동 작업실과 판매를 겸한 공간이다.

"창신동 공작소는 창신동 소통 공작소가 만들어낼 예술이 아니라 사람이 더 중요한 모티브이다. 사람을 변화시켜야 한다는 취지이다. 그래서 1인 1취미가 아니라 1인 1, 2분야의 전문가가 되도록 했다. 그러면서 젠트리피케이션 현상 없이 거주와 사람살이가 되는 게 중요함을 주제로 한 공공 프로젝트 작업이다."

〈창신동 공작소〉를 비롯해 임옥상의 '문화개입'의 실제는 다양한 방식으로 실천된다. 성남시의 〈책 테마파크 프로젝트〉는 미술의 지평을 인문학으로까지 넓히고자 한 공간설계 프로젝트이다. 이 프로젝트의 핵심은 인간의 생각을 매개, 관통하는 문자에 대한 그의 인문학적 구상들을 펼치는 데 있다.

2017년 촛불집회에서 벌인 임옥상의 퍼포먼스와 이벤트도 문화개입의 현장이다. 촛불광장에서 벌인 〈액션가면〉, 〈백만백성〉 퍼포먼스 등은 시인 김정환에 의하면, "1인 시위의 공공미술화"이고, 〈역사와 의식〉은 "2000년대를 향한 응집의 공공미술 선언"이다. 임옥상은 〈역사와 의식〉에서 거대한 작품 규모로 '거대함' 자체가 매체인 작품을 하고 싶었다.

2015년의 〈대한민국 헌법을 읽읍시다〉 프로젝트는 세월호 참사 1주기를 기억하고 통합진보당 해산 판결의 위헌성을 공론화하기 위한 문화개입이었다. 이 작품에서뿐만 아니라 2000년대 들어서 그의 공공미술 작업은 대부분 거대한 규모가 특징이다. 임옥상은 '거대함' 자체를 숭고성 혹은 자연을 표현하는 매체로 여겼다. 평론가 유홍준은 임옥상의 공공미술 작업의 규모에 대해 작품마다 사실상 하나의 개인전 수준이라고 봤다.

임옥상은 한반도에 주둔하고 있는 미군의 사격 연습장이었던 매향리 마을에 널린 폭탄 잔해물들로 생활 가구들을 만들기도 했다. 폭탄 잔해들은 생활공간으로 들어온다. 실내공간을 위한 가구가 되면서 전쟁 무기가 주는 공포에 대한 '기억' 이 그가 생각하는 '매체'가 된다.

임옥상의 공공미술 대표작이기도 한 〈전태일 거리〉 프로젝트는 박정희 정권하에서 노동3권을 보장하라며 분신한 청년 노동자 전태일을 기리는 거리 작업이다. 전태일은 1970년 11월13일 평화시장 앞길에서 '내 죽음을 헛되

이 말라! 인간은 기계가 아니다! 근로기준법을 지켜라!'고 외치며 분신한다.

임옥상은 이 프로젝트에서 전태일 기념 동상을 만드는 데 그친 것이 아니라 전태일 거리를 조성하기 위한 사회운동도 병행한다. 〈전태일 거리〉 프로젝트에 대해 미술평론가 김준기는 "필자가 임옥상의 수많은 작업 가운데서 특히 노동예술에 주목하는 이유는 그것이 한국의 주류 미술계에서는 매우 이례적이기도 하거니와 예술을 통한 새로운 합의 도출이라는 사회예술의 문맥을 구현하고 있기 때문이다. 특히 청계천의 전태일 열사 프로젝트는 과정 자체가 하나의 사회운동으로 이뤄졌다는 점에서 특기할 만하다"고 평가한다.[31]

임옥상은 사회 연출가가 되어 '사회적 거버넌스' 도출 운동을 시작한 것이다. 그의 작업 프로젝트 과정 자체가 사회 거버넌스를 수렴하는 기능을 한다. 그에게 매체의 복수성, 복제성 개념은 어떤 물성의 복제, 복수가 아니라 거버넌스의 내용이 살아남으면서 생기는 다중성 범주의 것이다. 1980년대 민중미술운동에서 빚어진 전시장 미술과 현장 미술 상호간 소외 문제는 그에게서는 이렇게 지양된다고 그는 믿는다.

임옥상에게 민중미술은 원래 공공미술이다. 그리고 공공미술은 민중미술로서의 위상을 얻어야 하는 것이다. 작가는 가시적이든 비가시적이든, 미시적이든 거시적이든 권력이 작동되는 영역을 그의 매체로 이용한다. 그는 이 생각을 체계적으로 발전시키고 싶어한다.

임옥상

빛으로 가득찬 방

"어릴 때 만족을 얻지 못하면 그들만의 문제로 끝나는 것이 아니라 사회 전체가 그 모든 부하負荷를 완전히 감내해야 할 것"이라는 임옥상의 말에 빗대어 이해해보면, 예술가에 대한 이해는 어린 시절 그가 만족을 얻지 못한 부분에 대한 이해로 끝나서는 안 되고 어린 시절 만족하지 못해 생긴 작가의 문제가 사회 전체가 감내해야 할 문제로 확대된 현상에 대한 이해로까지 나아가야 할 것이다. 임옥상의 이 말은 예술의 사회적 기능에 대한 매우 중요한 언급이다. 예술가인 한 개인과 예술가가 아닌 개인에게 이 의미를 적용해 보면 차이가 금방 눈에 띈다.

예술가가 아닌 개인에게 어린 시절에 만족하지 못한 부분은 어른이 되면서 개인적 삶의 우여곡절을 겪는 계기들일 수 있다. 하지만 예술가라면 그가 어린 시절 만족하지 못했던 부분은 어찌 됐건, 작업에 반영되어 있을 것이다. 사회가 그 부하를 감당해야 할 부분도 예술에 관련돼서고, 예술로 승

화되고 공공영역의 질문들로 소통될 수 있다. 예술가는 사회적 존재자로, 부인했든 인정했든, 예술가의 길을 선택한다는 것은 공공영역의 주체가 되겠다는 의미이다. 동서고금을 막론하고 그래왔지만, 현대사회가 오기 전까지 예술가가 생산한 작업을 설혹 공적으로 인정받더라도 예술가의 사회적 지위는 형편없었다. 현대사회는 예술가를 사회정서를 대변하는 담지자로 인정한다.

임옥상은 어린 시절 가난했다. 가난한 집이나마 어느 날 빛으로 가득찬 그의 작은 방에서 느꼈던 창문의 아름다움을 그는 지금도 기억한다고 한다. 그의 예술은 그 찬란한 빛의 경험에서 출발한다. 그에게 예술은 방에 가득 찼던 찬란한 빛의 대체물이다. 그는 빛으로 가득찬 방에서 황홀경을 느끼며 인생의 아름다움에 대한 강렬한 각성에 이른다. 방의 창문이 빛으로 인해 그지없이 아름답게 느껴졌는데, 그 아름다움이 그에게는 예술이었다. 그는 빛으로 가득찬 방에 앉아 창문 밖 자연을 바라본다.

임옥상의 젊은 예술가로서의 자기 초상은 이런 경험 속의 것이었다. 빛으로 가득한 방 창문의 아름다움을 보는 경험은 순수한 기쁨, 황홀경 자체였고 인생이었다. 그래서 훗날 "빛으로 가득한 방의 창은 그지없이 아름답다. 정말로 이러한 창을 공격하는 것은 야비하고 비열한 짓"이라며 예술에 대한 비판은 예술의 원천인 한 인간의 생에 대한 비판에 입각해서는 안 된다고, 작가가 작업을 하면서 느끼는 스스로의 순수 기쁨도 비난의 대상이 되어서는 안 된다고 말한다. 아마 이 인식이 화가 임옥상의 모든 것을 대변한다고 할 수 있을 것이다. 임옥상의 입장에서 '임옥상론'은 이 한마디 구절로 시작하고 끝나야 마땅하다고 여길 것 같다.

그러던 어느 날 그는 연극을 통해 빛이 가득찬 방의 창문의 아름다움을

다시 찾는다. 아름다운 공동체, 그 참맛을 알게 된 것은 대학 연극반 시절이었다.[32]

연극을 통해 어린 시절 그가 보았던 빛의 아름다움을 다시 발견한다. 또한 빛으로 가득찬 창문의 의미가 '전위예술'을 보거나 행할 때의 열정과 비슷함도 느낀다. 공동체에 속해 있다는 만족감, 전위예술을 행하고 볼 때의 전일성全一性도 그에게는 순수 몰아沒我의 일체감을 느끼게 하는 차원들이다. 민중民衆의식도 세계 보편성과의 일체감을 느끼게 한다. 예술이라는 미적 차원에서는 한 개인으로 충분히 자족적이고 자율적임을 느낀다.

하지만 그의 원래 전공이던 미술대학 내에서는 그렇지 못했다. 대학교수와 학생으로서의 관계 등 자신을 둘러싼 조건들에 매우 불만족스러웠고 경제적으로도 힘들었다. "나는 나를, 나의 면모와 내 나름의 성숙을 솔직하게 드러내고 싶었다." 하지만 출신성분 등으로 인해 그는 열등감을 느껴야 했다. 국립서울대학교 미술대생은 그때나 지금이나 평균 이상의 부유한 가정환경 출신이 많다. 가난한 집 출신인 임옥상은 미술대학에서 심한 열등감과 소외감, 비애의 쓴맛을 봤을 뿐이었다.

그는 햇빛이 가득한 방의 창문을 민중미술운동 시작할 때 다시 보게 된다. 민중미술운동 참여가 임옥상에게는 빛으로 가득찬 방의 창문의 아름다움을 장악하는 일과 같았다. 민중미술운동이 퇴조한 후에는, 스스로 공동체를 조직해 움직이면서 또 다른 빛으로 가득찬 방을 기대해 보았지만, 지금까지 실패했다고 봐야 하지 않을까 싶다. 워즈워스William Wordsworth의 시에서처럼 '꽃의 영광', '청춘의 빛'은 인생에 두 번 다시 오지 않는다. 죽음에 가까이 다가간 나이에 빛으로 가득찬 방의 아름다운 창문은 어쩌면 모든 마음을 버린 순수 회상의 평화 속에서만 다시 보일 수 있을 것이다.

전위의 굴레

연극은 집단창작의 기쁨, 공동체를 함께 이루는 기쁨을 알게 했지만 미술이 전공인 임옥상은 한편으로는 초초했다. 미술대학의 아카데믹한 모더니즘 미술은 생활 서사가 없는 미술을 위한 미술이었다. 미술 제도가 허락하는 한에서의 자유와 해방만을 구가했다.

"소통이란 단순히 의사를 주고받는 것이 아니라 아름다움의 차원으로까지 서로 간에 느끼고 주고받을 수 있어야 소통인데, 한국 사회에서는 추상 언어가 일반화될 수 없고, 현실에서 붕 떠 있다. 뿌리가 없다. 추상 작업으로서의 현대미술은 미술계 내 전문 미술가들의 언어요 무엇인가 대중과 얘기를 주고받을 수 있는 언어는 아니라는 생각"을 떨칠 수가 없었다.

그러면서도 전위에 서야 한다, 후위에 서서는 안 된다며 스스로를 끊임없이 견인해 나가고자 했다.

"작가로서 전위에 서서 불안함과 설렘과 고독함에 스스로를 빠트리지 않으면 사람이 게을러진다. 자식한테도 이것을 가르쳐주고 싶다. 전위는 말 그대로 답이 없는 길을 자기 스스로 찾아가는 일이다."

그는 평생 스스로 전위前衛로 인지하고 행동한다. 문제는 전위이되 전선이든 후방이든 중심에 서고 싶다는 강한 욕망이다. 미술계와 미술사의 중심에 서고 싶다는 욕망은 한편으론 전 세계 모든 작가의 보편적인 욕망이

긴 하다.

'전위'로 중심에 서는 예로는, 전위가 담보하는 내용으로 전적으로 가치 중심이 되어 전위운동을 이끌어가는 경우가 아니라면 사실상 일시적이고 유행처럼 지나가는 형식의 '스타일' 전위로 서거나 기이한 행동 등으로 끊임없이 대중의 시선 중심에 들어가는 경우 등이 있을 것이다. 전위로 중심에 선 경우라도 예술가의 철저한 자기반성과 자기검증이 견지되지 않는다면, 대부분 결국 퇴영적으로 변해 버린다. 임옥상은 실제로 자기반성을 많이 하는 작가다. 평균적인 사람들에 비해 볼 때는 그렇다. "나는 촛불광장에서 꿈꾸었다. 과연 그 꿈은 무엇인가, 단순 정파적 행동인가 또 다른 정권을 창출하는, 일종의 편들기에 자발적으로 끼어든 것인가, 과연 광장은 무엇인가"라며 문재인 정권이 들어선 이후 자신에 대한 세간의 시선에 대해 자문자답해 보기도 했다. 그는 자신을 끊임없이 비판한다.

"몇 안 되지만 평면작업에 대한 기대에도 답해야 할 것이다. 주변의 기대감과 주목에 견주어 볼 때 나는 나태하다. 아니 과장포장되어 있다. 게다가 시건방지며 순발력과 저돌성으로 자신을 소모하고 있다. 다양한 관심과 실적주의로 판을 크게 벌려 수습이 제대로 안 되고 있다. '다 할 수 있다'는 나의 신념이 '모두 제대로 안 됨'으로 나타나고 있는 엄연한 현실을 인정해야 하는 한계상황에 도달했다. 자신과의 싸움이 결국 최종 승부처임을 다시 확인한다. 부단히 공부하고 반추하고 관찰하고 부끄러워해야 비로소 아주 작은 일을 해낼 수 있을 것이다."

파블로 피카소와 살바도르 달리의 생애가 휘어잡은 미술시장과 미술사의 퇴행성을 상기시킨다. 그런데다 그냥 미술계 중심도 아니고 전위로 중심에 서고 싶다면, 전위 영웅에 대한 타인의 평가는 상당히 다를 것이다. 이런 욕망에 대해 끼리끼리 네트워크에서는 '경로의존성Path dependency' 원리에 따라 비슷한 평가가 나오겠지만, 민중미술 내부와 외부의 평가는 사뭇 다를 수 있다. 임옥상의 이런 욕망이 결국 민중미술운동의 '전위 전선戰線'의 의미에 대해 불신하도록 만들거나, 임옥상을 민중미술이 비판했던 제도권 작가들과 크게 다르지 않은, 스스로 자신을 우상화한 작가로만 기억하게 할 것이다. 우상은 파괴, 해체되기 마련이다. 인류의 역사가 그러해 왔다. 레닌과 마오쩌둥의 동상이 끌어 내려졌듯이 후세대의 전위는 우상을 파괴할 것이다.

하지만 임옥상이 젊었을 때 전위로 세상의 중심에 서고 싶다는 그의 욕망은, 빛으로 가득한 방의 아름다웠던 기억으로 전위에 서서 공론장의 중심에 들어가고 싶다는 욕망이었다. 한국의 다가올 '새로운 현대미술' 그 공론장을 빛으로 가득찬 아름다운 방이라고 느꼈고 그 방을 한번 목격한 그는 그 방의 빛을 온전히 소유하고 싶었을 것이다. 그 방의 주인은 당연히 그 자신이었을 것이다. 자신이 목격한 인생의 보람 같은 빛을 타인에게 건네주고 싶지는 않았을 것이다. 누구라도 그랬을 것 같다. 단지 누군가에게 그 방은 그저 과거인데 임옥상에게 그 방은 늘 현재성이라는 큰 차이가 있는 것은 사실이다.

임옥상은 자신감에 차 있으면서도 마음 깊이에는 무언지 모를 초조함에 휘몰리는 그런 사람이다. 젊은 임옥상은 전위로 예술가 아우라를 갖고 싶었기에 〈대한민국미술전람회〉 등에 작품을 낼 생각은 전혀 없었다.

더 많은 전시 활동에 목말라 하면서도 〈대한민국미술전람회〉에는 관심을 두지 않았다.

당시 미대생들에게 〈대한민국미술전람회〉는 앞으로의 활동 기회를 얻는 데 매우 중요한 발판이 될 수 있었으나, 임옥상은 제도권 공모전에서 상을 받거나 전시를 하고 싶지는 않았다. 연극반 서클에서 4년 내내 배우로서 연극을 하며 인생의 예술을 뜨겁게 불태우던 임옥상은 "문화의 중심, 주류가 그래서는 안 된다"고 믿었다.

> "사람이 신이 아니기 때문에 신화가 필요하다. 나는 나의 대학 시절을 내 삶의 신화로 계속 만들어가고 싶다. 이것은 남에게 보여주기 위한 것이 아니라 나 자신을 위한 것이다. 그리고 나는 시대를 먼저 읽는 자만이 내일의 중심에 설 수 있다고 늘 다짐한다."

예술적으로 신화가 되고 싶은 욕망은 빛으로 가득찬 방을 소유하고 싶다는 몸부림이고 그의 예술관이기도 했다. "미술은 삶을 더 윤택하게 하고 건강하게 하기 위한 투쟁이며 기록일 뿐이다. 그림은 그림일 뿐 그 이상도 이하도 아니다. 나는 예술을 위해 사는 것이 아니라 내 삶을 위해 예술을 행위한다". 이 발언은 임옥상이 다른 민중미술 작가들이나 제도권 작가들과 확연하게 다른 지점을 말해주고, 내가 그를 주목하게 되는 모습이기도 하다.

그는 인간이 있고 나서 예술이 있다고 생각한다. 그림 그리는 이유 중 하나는 허위의식을 걷어내기 위한 것이고 허위의식을 깨는 것이 예술이 할 일이라고 믿는다. 그에게는 예술과 삶이 분리되어 있지 않다. 예술이 삶에서 분리되면 예술은 생명력이 없어진다. 임옥상에게는 예술이 지나치게 일상

화되어 있다. 그렇기 때문에 임옥상의 작업을 볼 때는 일상생활에서, 여러 가지 복합적인 의미에서, 뱃가죽의 안과 밖처럼 붙은 그의 작품들과 삶의 가장 구조적이면서도 구체적인 현장에 나타나서 행하거나 현장의 이야기를 담아내 전하려는 그의 작품들을 변별해 이해해야 한다. 그는 계속해서 "개념이나 관념을 넘어서야 하는 것이 예술이다, 관념을 넘어서지 못하면 예술은 발화하지 못한다, 발화해서 이 땅의 사람들이 그 향기와 빛깔에 같이 어울려야 하는데 그냥 저기에 꽃이 있다고 해서 손가락이 가리키는 부분을 봤더니 실제 생명있는 꽃이 존재하지는 않는 꼴"이라고 말하는데, 그 자신 '현장'이라는 관념이 트라우마로 남은 것은 아닌지 뒤돌아볼 필요가 있다.

일상은 현실이라는 핑계를 대면서 비수를 감추고 유유히 흘러가는데, 윤리 도덕 가치는 인간의 외연을 그려내는 데는 성공했으나 근원적으로 인간이 생명력을 가진 존재라는 사실 자체를 인정하는 데에는 아무런 역할을 못 하고 있고, 따라서 그의 이 살아있음을 제약하는 모든 기준은 임옥상에게 허망한 것이다. 그는 화가만이 아니다. 그보다는 인간이라고 소리친다.

"나는 다만 이 땅에 존재하는 자로서 이 땅의 규정성이라는 범위 내에서 이와 갈등할 뿐이다. 이는 어디까지나 나 자신의 전체성을 목표로 한다는 점에서 비록 지금은 혼돈된 상태지만 그러한 나를 그대로 인정하는 가운데 얻어낸 결정이다. 나는 기존의 가치체계 내에서 나를 정리해서는 안 된다는 것을 최근 들어 절실히 깨달았다. 인간은 먹고 마시고 생각하고 즐기고 고뇌하고 쉬어야 함과 동시에 움직여야 한다. 나뿐만이 아니라 남도 생각해야 하고 자기 일만 하

는 것으로 끝나지 않고 타인의 일도 기꺼이 도와주고자 하는 본능을 가지고 있다. 또한 논리만이 아니라 직관에 더욱 강한 존재이며 학문의 기능과 정치와 실용, 진리와 진실에 대한 믿음과 원망, 더러운 것, 불의에 대한 분노 등을 종합적으로 가지고 태어난 존재이다."

이런 발언들을 살펴보면, 사실상 그가 대중의 입으로 발언하고 있음을 읽을 수 있다. 임옥상이 곧 대중이다. 이 점에서 그는 허위의식 따위는 없는 작가이다. 가난한 집안 출신이었지만, 비교적 이른 시기에 자신의 노력으로 대학교수가 될 수 있었고, 그러면서도 작업에 전념하기 위해 뒷날 스스로 대학교수직도 그만두고, 자신의 욕망에 따라 예술을 한다고 밝힌다. 예술보다 삶이 중요한 통속적인 의미에서의 실속형 예술인인데, 특이점은 그러면서도 민중미술 작가 되기를 택했고, 누가 등 떠민 것도 아닌데 지금도 '현장', '현장'을 외치거나 '진보'를 외치며 거리로 나선다는 점이다. 환경조형물 같은 거대 기금의 프로젝트를 따내려고 맨발로 뛰다시피 하면서도 내용적으로는 '혁명'을 얘기하는 임옥상은 어떤 의미에서는 지난 근현대화 백 년이 낳은 '한국인' 대중 말뚝이의 전형이면서 '혁명'을 교양 지식으로 품은 대한민국 첫 세대 대중이다. 혁명이 교양 즉 상식이 됐으니 이미 임옥상에게서 혁명은 통속적인 동어반복의 어휘로 나타난다. 혁명은 대중에게도 웃으며 먹히는 언사가 됐다. 혁명은 임옥상에게서 밥숟가락의 일상성을 지니게 된다. 혁명과 전위는 임옥상을 거치면서 대한민국의 일상문화 풍경이 된다. 혁명의 폭력성은 흙 속으로 녹아들고 민들레가 그 땅 위에 혁명으로 피어나는 정도로 혁명은 전통과도 어울렸다.

예술보다 삶

그는 예술만능주의나 예술의 절대미를 구하기 위해 고통을 감내하고 역경을 이겨낸 작가 신화는 허위의식이라고 비판한다. 예술의 아름다움이 어떤 신비한 절대적 조형성의 완성미에 있다는 믿음을 경멸한다.

"예술만능주의는 그 사람에 대한 평가 전에 그 사람이 난관과 운명적 태생적 어려움을 (이기고) 꽃피워야만 그 예술을 얘기한다. 그런데 그것을 분리해서는 안 된다. 구차하게 살면서 자신의 예술을 천박하게 하지 않겠다는 그거야말로 예술을 천박하게 만드는 것이다. 진흙 속에서 연꽃이 핀다는 것 같은 허위의식, 그것은 잘못된 의식이다. 인생은 짧고 예술은 길다는 것 같은 허위의식이다. 그럼에도 인간의 도리, 윤리, 인간다워야 하는 어떤 것에 대한 그런 기준은 있는 것 같다."

임옥상의 이런 경향은 인생에 대한 일종의 사실주의이다. 훌륭한 인간으로 살면서 훌륭한 예술가로 남는 일은 우리나라 문화계에서는 쉽지 않다는 얘기이다.

"이 땅에 과연 문화적 마인드라는 말이 있는지 자조하지 않을 수 없다. 우리 사회는 공적인 사회가 아니다. 모든 것이 연줄과 안면 이해득실로 아수라장인 사회다. 이런 사회의 미술계 권력게임의 장에서 시대의 변화에 맞춰 흔들리는 주체로 살아가는 자신도 인정한다."

그의 말대로, 그는 민중미술 작가일 뿐만 아니라 가슴 따뜻한 부드러운 화가이며 부족하고 믿을 수 없는 것이 많은 개인일 뿐이다. 그렇기에 2011년에 이르면 작품 〈너도 부처, 나도 부처〉에서의 인생관에 다다른다. 욕심껏 살아온 것도 맞지만 포기하는 용기도 낸다.

"언젠가는 나를 이해하는 사람이 나올 것이라며 고집부리는 것도 폭력이다. 쓰러질 준비가 되어있다. 시대가 받아주지 않으면 기꺼이 사라질 준비를 하는 그런 정신이 중요하다."[33], "서로가 서로에게 반면교사가 되는 것이야말로 신의 존재를 인정하는 것이다. 모두는 또 다른 모두의 얼굴이다. 나만의 고유한 얼굴은 없다. 오바마는 빈 라덴의 다른 얼굴이며 또한 빈 라덴도 마찬가지이다. 자본주의에서의 문화냐, 그냥 단순히 인간답게 살맛 나는 사회를 꿈꾸는 문화냐, 아니면 적어도 최소한 자본주의를 극복하고자 하는 문화냐 하는 이해의 차이 정도를 알면 되지 않나 싶을 뿐이다."

임옥상의 자기애自己愛는 오랜 시간 속에 담금질이 되어 임옥상다운 태도, 인생관에서 리얼리스트의 태도로 모양이 잡혔다.

"문제는 바로 미술의 중심을 어디에 두고 있느냐인데 한편 문화적으로 건강한 개인 없이 건강한 사회문화는 없다"며 문화적으로 건강한 예술적 개인의 존재를 확립하는 일을 예술적 만능주의에 의한 창작활동보다 더 중요시한다. 임옥상의 이 견해는 또한 그간 서양 예술철학과 미술론 등의 영향으로 '천재' 예술가 중심의 창작활동 위주로 형성된 한국 근현대미술사

와 미술비평의 담론 범주와 지평을 넘어서는 매우 획기적인 발언이다. 한국 현대미술로서 민중미술과 이전의 미술을 갈라내는 인식이다. 임옥상이 말하는 '문화적으로 건강한 개인'은 민주화운동 시대 민중사관으로 형성된 시민 교양을 갖춘 문화 생산자요 문화 향수자를 의미한다. 컬렉터 층이기도 하다. 이들이 혁명 혹은 전위라는 단어를 일상으로 수용하는 지금의 K-Culture를 열어나가는 대중이다. 민주화운동은 정치적 민주화 측면에서는 지금까지도 미완으로 남겨져 있지만, '문화적으로 건강한 개인의 존재'가 문화사회 형성의 기초라는 사실에 대한 사회적 승인을 확립하는 데는 성공했다고 봐야 한다.

그럼에도 지난 민중미술운동을 돌아보면, 인간을 이해하지 못하면서 세계의 변혁을 원했는데 이런 자신도 사실상 미술 만능주의자였을 뿐이라고 이제는 말하고 있다.

미술평론가 성완경은 임옥상의 호號인 '한바람'에 빗대어 "나무가 바람에 맞춰 춤춘다. 그것이 임옥상의 내용이다……파괴와 변화를 통하여 우리의 몸을 들어올리는 현대성의 경험, 그것이 우리 시대의 바람"이라고 임옥상을 그려낸다.[34]

모든 것과 아무것도 아닌 것 사이에서 절망하지 않으려는 퍼포먼스와 이벤트 같았던 한국인의 평균적 삶, 바로 그것이 작가 임옥상의 삶이었다. 그의 작품들이 문화유산으로 남기는 미래의 메타포는 평균적 삶의 '평화'와 '평상심'의 미학체계에 관한 것일 터이다. 범속미凡俗美 범주가 매개된 것이다.

성완경은 임옥상의 이런 몸짓들이 보통의 한국 사람들이 평균적으로 갖는 열망이라고 본다.

"근대 한국을 살아온 대다수의 보통 사람들, 지지리 고생하면서 열심히 살아온 사람들, 농촌을 떠나 도시에 유입된 많은 평범한 사람들(나도 그중의 하나다)의 삶의 본능 속에는 사회적 상승에 대한 강력한 욕구와 추동력, 더불어 근대적 삶의 형식과 변화, 속도 등에 대한 깊은 매혹과 동경이 있다. 기본적으로 그것은 변두리 삶의 정서다. 변두리 삶의 이 야생성에 에너지를 공급하는 것은 중심부에 대한 열망이다."[35]

 그는 변해야 한다는 생각이 들면 변할 수 있게 됐다고 말한다. "대한민국처럼, 서구세계에 발맞추어 성장하고자 하는 정책이 기조가 되어 있는 국가, 국립미술기관이 절대적인 문화적 역할을 하는 나라에서 서구 미술문화의 트렌드가 바뀔 때 이 땅의 작가들에게는 그것이 주어진 유일한 문화적 첨단의 방향이다. 변하는 서구에 맞추는 내용과 형식이 서구와의 대화의 가능성이자 전제로 인식되고, 국가적 지원과 관심의 대상이 될 수 있을 언어이자 발판이다. 작가 거의 대부분이 이 길에서 뒤처지지 않으려 울며 겨자 먹기로 주섬주섬 따라간다. 더군다나 민주화 이후 정권 차원의 세계화 추진으로 인해 국내 미술계 상황은 하루아침에 달라진 모습"이라고 항변한다. 임옥상을 비롯한 많은 작가가 이번에도 이런 시대정신(?)에서 비켜갈 수 없는 선택의 기로, 인생의 강박에 봉착한다.

 100년 넘게 '변화가 삶의 발전'을 의미해온 사회 곧 외국의 첨단 기술을 수용하고자 교육정책이 급조되고, 국립현대미술관 등 국립 문화기관들이 이러한 교육과 산업정책을 직간접적으로 반영해야 하는 사회에서, 작가들은 변화에 적응하지 않으면 살아남을 수 없다는 생각으로 작품에 관련된 소

재와 주제, 방법 등을 바꿔왔다. 임옥상은 이런 사회적 조건의 변화에 대한 자신의 대응 과정을 깨달음의 과정이었다고 표현한다.

"일종의 나 자신에 대한 깨달음이었다. 깨달음에는 여러 가지 형태가 있는데, 어떤 절실한 필요 혹은 외적 자극 등으로 생긴 깨달음이었다. 한 개인으로 세상을 살다 보니 그냥 그 모든 일이 과정일 뿐인 것처럼 느껴졌다. 현실을 보다 냉정하게 볼 수 있는 기회가 교수직을 그만두면서 생겼다. 그야말로 세상 돌아가는 일을 현실적으로 볼 수 있게 됐다."

그의 변화는 어떻게든 자기 존립 근거를 확보하는 일의 연장선에 있었다. "삶의 과정이 결국 삶의 전부가 되듯 인생에서 그 무엇을 이루고 못 이루고는 중요한 문제가 아니다. 이루려는 안간힘과 그 노력, 이를 나누어 함께하는 상부상조의 마음, 이런 것들이 인생에서 의미 있는 일이다. 물론 결과물도 그 과정의 내용들을 읽게 하고 공유케 한다는 점에서 나름대로 의미를 찾을 수 있다. 이 점 또한 매우 소중한 것이 아닐 수 없었다"며 자기를 뒤돌아본다.

예술이라는 황홀경

임옥상의 특징은 미술계의 생리를 매우 현실적이고 구체적이며 구조적으로 파악해 움직이는 작가라는 점이다. 그래서 때로는 살기 위해서는 독불

장군이 될 수밖에 없었다고 솔직히 자신을 드러낸다. 인간이 한 행위의 파장은 그 실체를 확인하는 데까지 오랜 시간이 필요하다면서 오히려 도대체 예술이란 무엇이기에 작가는 이것을 여기 이렇게 내놓았을까, 저 영혼에는 무엇이 있기에, 왜 우리 앞에 쓸모라고는 하나 없는 이 흙덩이를 내던지는 것인가 하는 질문도 좀 해달라고 한다.

민중미술 작가에게는 미술계에서 잘 하지 않는 질문이다. 그는 이 점도 안타깝게 여긴다. 민중미술운동이 한창일 때는 이런 요구를 들이밀 마음의 여유도 없었긴 하지만, 임옥상의 삶은 작가로서의 삶이고, 그래서 그에게 질문을 들이댈 때는 민중미술운동 이후 작업 매체가 왜 변했는가를 묻기 전에, 왜 여전히 사회적 주제를 작품으로 담아내고 있는가를 물어주면 좋겠다고 청한다.

그의 영혼에서 불변하는 것, 겉으로 봐서는 예술작업의 많은 것이 변했더라도 결코 변하지 않은 것이 있고, 그것이 동일한 예술가의 정체성을 보존할 수 있게 하는데, 그 지점에 대한 무관심이 섭섭한 것이다. 그가 무엇을 했건 남들이 자신에게 관심을 갖는다면, 예술을 하는 기쁨의 원천이 어디서 오는지에 대해 꼭 한번은 말해주고 싶다는 것이다.

햇빛이 가득찬 방의 창문의 아름다움을 본 그 어떤 황홀경과 닮은, 작업할 때만 느낄 수 있는 어떤 황홀경에 대해서 말하고 싶은 것이다. 작업만한 스승은 없다는 임옥상은 물에 잠기면 물의 원리를 따라야 하듯 그림 속에 잠기면 그림의 뜻을 따라야 그림이 잘 풀린다며 작업의 원리를 따르다 보면 어느 순간 황홀한 느낌이 찾아온다고 설명한다. 작업 도중 기쁨을 느끼면, 스스로 황홀해 타인의 어떤 리뷰도 굳이 더 필요하지 않을 만큼 작업에 만족스러운 순간이 있다는 것이다. 작품을 하면서 황홀경을 느끼면 그

는 그 작업에 만족하고 그렇지 않으면 작업을 하다가 중지하는데, 황홀경의 체험을 얻은 작품이냐 아니냐가 자기 작품에 대한 스스로의 평가 기준이다.

작가로서 살아온 일생 동안 작업에 매진하는 순간순간, 항상 황홀경을 느끼는 것은 아니었지만, 황홀경은 그 자신 만족스러운 작품과 그렇지 않은 작품을 구분하는 기준이다. "나는 나 자신을 먼저 감동시키고 흥분시킬 수 없는 작품은 반드시 실패할 것이라는 신념을 갖고 작업한다."

임옥상에 따르면, 노동력이 많이 들어갈수록 작업의 기쁨이 커진다. 예술은 노동이라며 특히 육체적 노동에 의하지 않고서는 황홀경을 경험하기 힘들다고 주장한다.

"황홀경, 작가에게 있어 정말로 행복한 순간은 바로 이런 때이다. 어떻게 풀어낼지 알 수 없어 희미하기만 했던 작품들이 어느 순간 하나하나 해결의 실마리를 찾아 나아갈 때, 불안하지만 설렘으로 출렁일 때, 닫혀 있어 도저히 열 수 없었던 문이 움직이기 시작할 때, 어느 누구도 내딛지 않았던 곳에 첫발을 디딜 때, 바로 그런 때 나는 온몸에 전율을 느낀다. 그러나 나는 안다. 그 다음은 엄청난 노동이 기다리고 있다는 것을. 감내하기 어려운 쓴 입김을 끝없이 뱉어야 한다는 것을. 그리고 그것이 완성된 뒤에는 겨울 새벽 불 넣지 않은 방바닥에서 홀로 자는 이의 어깨처럼 차가운 외로움이 어김없이 나에게 찾아온다는 것을, 다시 현실로 돌아와 작품을 제작하며 진 빚을 어떻게 갚아야 할지 고민해야 한다는 것을. 이 삭막한 도시에서 비굴에 가까운 웃음을 지으며 배회해야 한다는 것을. 여전히 궁기는 천형으로 남는다는 것을 안다."

작업에 임해서의 황홀경과 다른 한편으로 그 노동의 대가가 삭막하고 가난한 거리에서의 비굴한 배회라는 사실은, 그에게 예술의 의미의 시작과 끝이다. 이런 상황이 지속되고 반복될수록, 그는 예술을 둘러싼 모든 문제에 대해 실질적인 관점을 얻게 되었을 것이다.

 하지만 이런 확신이 오히려 남들에겐 낯섦으로 다가오는 경우도 있다. 작업 도중에 그를 감동시킨 세계이지만, 다른 모든 사람을 동일한 차원에서 감동시키지는 못하는 작품이 더 많이 존재해서다. 사람마다 감동적으로 느끼는 어떤 것이 전혀 다를 가능성이 충분히 존재하는데, 임옥상은 자신을 감동시키면, 그 작품이 남들에게는 어떻든 이미 자신에게는 만족할만한 예술이라고 결론 내린다. 그에게는 보편 미술사든 특수 미술사든 혹은 미술비평이든 외부의 어떤 기준에 맞춰 작품 질의 완성을 추구하는 게 목표가 아니다. 평론가나 큐레이터들이 뭐라고 평하든, 일반 감상자들이 어떻게 느끼든, 자신이 작품을 할 때 황홀경을 느낄 수 있었고 그래서 흥분으로 작업에 임했다면, 작품의 형식이 어떻든, 스스로에게는 아무 문제가 안 된다. 작업할 때의 노동 자체가 어쩌면 그에게는 이미 일종의 황홀경이고 '예술'이다.

 그렇지만 시간이 길수록 중독처럼 순수 기쁨의 강도가 세져야 작업하는 기쁨도 커질 것이다. 일반적으로 작품이 비대할수록 노동강도도 세진다. 공공환경 조형물 등 대단히 큰 작품의 경우 조수들과 작업을 함께 해야 하는데 비록 함께 하는 작업이라도, 그와 작품 간의 내적 밀도감은 떨어질 수 있었을 것이다. 아마도 그러면서 비로소 예술가로서의 공허감을 어느 순간 느끼게 됐던 것 같다. 거대함을 성취하기 위한 노동 시스템이 대량화, 기계화되면서 자신의 예술로부터 스스로 소외된 경험도 생길 수 있는 것이다.

 이 질문에 대해 그는, 이런 경험들로 인해 자본의 논리에 흡수되거나 예속

되어 물신주의로 기우는 것을 경계하게 됐다고 답한다. 왜냐하면 미술이 바로 이 물신주의의 덫에 걸리기 십상으로 물질의 옷을 입고 있어서라며 그래서 그는 공공미술을 하며 골치를 앓다가 주말에 혼자 그림을 그리면 미치도록 행복했다고 고백하기도 한다.

"그림 속에서 헤매는 것을 좋아한다. 그림 한복판에 가 있는 느낌을 좋아한다. 단지 그림을 그리고 있다는 것에 만족하지 못하고 그림 전체가 내 삶인 듯이 그 안에 들어가 있다. 그림을 그린다는 것이 캔버스에 이미지를 만드는 일이라면 나는 만족하지 못한다. 이미지가 목적이 아니므로. 그림에 투여하는 여러 가지 내 신체조건이나 그런 것에 만족해야 그림을 그리는 것 같은 느낌이 온다. 나에겐 그것이 예술이다."

임옥상은 작업을 통해 노동을 하고 싶다면서 이미지가 목적이 아니라고 밝힌다. 이 점은 〈아프리카 현대사〉 연작 이후 그의 작품에 가장 일반적인 특징으로 나타나고 있다. 작가 임옥상의 작품세계를 이해할 수 있는 매우 기본적인 특성이다. 민중미술운동 당시 '현장미술'로 자신의 작품이 지니는 발언에 의미를 둔 것이고, 사실상 그에게 '미술'은 '미술 고유의 노동방식' 때문에 매력을 느끼게 되는 장르이다. 그래서 아예 환경조형물처럼 자연 속에서 작업할 때가 제일 행복하다고, 작은 캔버스를 펼쳐 놓으면 하고 싶지 않다며 캔버스든 조형물이든 작업이 커야 도전의식이 생기면서 발심이 든다고 말한다. 민중미술운동이 퇴조한 후 그는 변화한 매체 환경에 적응하기 위해 공공지원금 사냥꾼처럼 덤비다가, 환경조형물의 규모에서 자

신의 성격에 맞는 요소들까지 발견하고는 민중미술운동을 하면서 얻은 장소 특정적 주제들을 공공장소라는 '현장'에 규모 있는 공간감으로 펼쳐내는 데서 즐거움을 갖게 된다.

"하다 보니 작은 그림이 마음에 들지 않는다. 촛불광장을 담으려다 보니 이미지로 촛불을 하나하나 재현적으로 그려서 광장을 담는다는 것은 상상할 수 없었다. 어마어마한 촛불광장의 매스가 담길 수 있는 작품을 구상하고 싶었다. 거대한 스케일의 작업을 할 때 이런 웅대한 느낌을 표현하기 위해. 그게 나의 예술이었기에 그렇다. 그래서 아이디어를 도제한테 얻은 적이 없고 일손이 부족할 때 도제를 썼다. 웅장하게 큰 무엇인가를 표현하기 위해 작업에 들어갈 때 도제들의 도움이 아무래도 필요할 수밖에 없다. 안 그러면 시간에 맞출 수 없다. 모든 그림에는, 특히 이런 대규모 그림에는 시간 제한이 따라붙는데, 작품은 엄청나게 광대하지만 이런 시의성 작품일수록 시간을 이반해서는 작품이 성립되지 않는다. 시의적절하게 작품이 나와야 해서다. 시대의 이슈로 시대에 수작을 걸 수 있는 작품이어야 하고 그만큼 확장된 스케일을 필요로 하는데, 한 개인의 붓질만으로 채우기에는 전혀 시한을 맞출 수 없어 도제를 쓴다. 리뷰로서의 작품은 스스로 인정하기 어렵다. 시의성 있는 작품일수록 속도전을 해야 한다. 만일 하나하나 그렸다면 질적으로 높을 수는 있다. 하지만 질적으로 높은 그림을 그리는 게 목표는 아니다."

'질적으로 높은 그림을 그리는 게 미술가의 목표가 아니다'라는 임옥상의

주장도 흥미롭다. 임옥상이 자기자신을 보호하기 위해 내보내는 메시지 같은데 좋게 보면 혁신적이다. 적어도 내가 이해한 바로는 그렇다.

 이 글은 민중미술 작가가 되는 과정에서 개인의 변화 모습과 미술운동 퇴조 이후 거대한 국내외적 변화 속에서 민중미술 작가가 시대에 적응하는 방식을 간략하게 기록해 보고자 하는 글이다. 동시에 그의 생애 안에서 개인의 가치관 변화가 시대정신에 대항해 혹은 시대정신을 업고 어떻게 개인의 인생 담론이 되는지를 보고 싶은 글이기도 하다. 개인의 생계와 의미투쟁, 인정투쟁의 영욕으로 남겨지는 민중미술가의 삶이라는 '개인사 문화유산'이 과연 후대에 어떤 가치로 작동될 수 있을지 헤아려 보고 싶다.
 이런 점에서 임옥상의 작품 전체가 아니라 개인 생애의 가장 아름다운 날들을 증명하는 것으로서의 작업도 들여다보고 시대정신의 변화를 겪으면서 세계에 대한, 미술에 대한 그의 가치관이 어떻게 변하는지에 대해서도 엿보고 싶었다.
 그에겐 작업을 위해 들인 노동이 그 작업을 예술이라고 말할 수 있는 근거요, 그의 예술은 이때 단색화류의 이미지 취향이 목표가 아니라 '시대의 이슈로 시대에 수작을 거는 일'일 뿐이다. 그게 오직 재미있을 뿐이다. 거기에 의미를 부여하는 일, 그 노동에 거액의 값을 지불하는 일은 타인의 문제이다. 그래도 거액이 지불되면 될수록 더 기쁜 것은 말할 것도 없다. 그는 퇴조한 민중미술운동의 자존감을 '자신을 위해' 지키고자 하면서, 노병의 낡은 훈장을 갈고닦으며 '노동'과 등치되는 '미술'을 집단창작이 아니라 조교들의 도움을 빌려 계속 전개 중이다.
 질적으로 높은 그림을 그리는 게 목표가 아니라서 지금의 임옥상 작업들

이 나온다지만, 문제는 미술계가 이미 질적으로 높은 그림을 기다리지 않기에 임옥상 작업은 시대를 앞서지 못한다. 그의 주장은 시대를 앞섰으나 시대가 그를 앞서 이미 목표에 도달했다. 가짜 같은 진짜거나 진짜 같은 가짜들이 넘실대고 숱한 가짜 조선화가 남한으로 넘나들며 외국 유명 작가들의 허접한 그림들도 이발관미술처럼 소비되고 있다. 결국 임옥상의 목표에 시비를 거는 사람이 아무도 없어 임옥상은 좌절지지도 못하게 됐다. 이 또한 임옥상의 불운이다. 시대 자체가 이미 질적 가치가 높은 미술에 적응하지 못하고 기껏해야 단색화 정도에 만족을 표하고 있다. 이에 비해 보면, 대놓고 질적 가치가 높은 미술을 생산하는 게 목표는 아니라는 당대 진보적 미술 교양의 선두주자 임옥상의 작품들은 문화자산으로서 후대에 어떤 전망에 놓일 것인가?

그야말로 '대중을 위한' 미술이 아니라 '대중의 미술', 야나기 무네요시가 말한 가장 한국적인 하수下手의 미美를 담지한, 서구미학의 온갖 숭고미와 비장미, 균제미의 영웅주의 미학이 아닌, '평화의 미', '평등의 미'가 실현되는 길을 그의 작품들은 가고 있는 것일까? 조선공예의 아름다움이 민중미술운동을 거쳐 현대 민중미술로 재귀하도록 할 수 있는 한 방식이 그의 작품들이 지닌 '평화의 미', '평등의 미'인가? 임옥상의 작품 정체성은 평화의 미, 평등의 미에 있는가? 나아가 임옥상의 작품들을 비롯해 이런 민중미술 작품 곧 평화의 미를 담지한 '소박한 프로파간다' 미술이 시각문화 환경을 채우는 그런 현실이 가능해진 걸까?

임옥상의 예술가적 태도는 이런 질문들을 앞에 두고 있다. 서구예술 미학에서 전혀 존재하지 않는 새로운 미적 범주를 민중미술운동의 끝에 세운 셈인데, 임옥상의 종이부조 작업과 흙 작업들이 이 범주의 것이다. 평화의

미와 평등의 미, 평상심의 미 범주 등이다. 이 범주들은 사실상 하나의 개념의 다른 이름들이다. 평화의 미에 평등의 미와 평상심의 미가 포괄된다.

　평화의 미는 한국 전통미학의 계승이기도 하다. 중국과 일본 전통미학이 전쟁의 미, 전투의 신에게 바치는 승리의 미라고 한다면, 한국 전통미학은 서구 예술미학 범주와는 차원이 다른 범주의 것이다. 곧 평화의 미, 평상심의 미, 범속성의 미이다. 범속성의 미는 발터 벤야민의 초현실 세계가 거기서부터 열리는 매혹의 이름 곧 계몽의 변증이 시작되는 피부이기도 하다. 더욱이, 평화의 미는 한반도 문화에서는 아름다움의 이념이다. 아름다움의 정신이다. 임옥상의 작품들이 일부 품고 있는 이념이며 미래 자산 가치이다.

글을 끝내며

임옥상의 임옥상

오늘날 미술관은 화려한 볼거리로 대중에게 다가간다. 공공 문화기관의 이름으로 가장 첨단의, 볼거리화된 전문 담론들을 선보인다. 스펙터클한 볼거리가 된 작업들을 선보인다. 세계 구석구석의 모든 사회문제가 화려한 큐레이팅 기교로, 고도로 전문화된 영상기술로 산문적, 시적 메시지로 세계의 특정 장소에 상시적으로, 일시적으로 내걸린다. 작품들과 담론들과 세계적 큐레이터의 이름들은 아케이드에서처럼 소비되고 전파되어 의미 탐구의 매개점인 양 전시된다. 그럴수록 자본의 문화 장악력은 절대적이 된다.

임옥상은 이 지점에서 미술을 대중 속으로 돌려주자고 말한다. 그저 흙 위에, 거리에 투박한 어법으로 아주 단순한 바람과 말의 내용으로 삶과 의미에 대해 묻기만 하는 미술로 족하지 않겠냐고 묻는다.

그가 이런 태도를 보일수록, 그를 경원시하는 태도들도 보인다. 그래도 임옥상은 이미 일정하게 그 진보적 행보로 명망을 얻은 작가임에 틀림이 없

다. 그의 명망은 생애 전반부에선 미술계 전문가들로부터, 후반부 들어서는 대중으로부터 얻었다. 그가 미술 판에서 살아남을 방법으로 직접 대중 속으로 들어갔기에 그나마 유지되는 명망이다.

그럼에도 임옥상이 대중이 아닌 상층 문화권력들과의 인적 네트워크를 유지하려는 이유는, 그가 문화개입 작업을 지속하려면 아이러니하게도 이런 네트워크가 절대적으로 필요해서일 것이다. 본인 주장이다. 게다가 '문화개입'이라는 그의 행동주의 미술을 펼칠 곳은 민중 속에서가 아니라 어차피 권력의 공간이기에 그렇다.

"서구란 것은 꼭 지역에만 있는 게 아니다. 서구 금융자본주의의 전일화된 세상"이라며 문화개입도 모든 금융자본주의의 중심부를 향해 관계론적 콘텍스트로 들어가야 한다며 문화권력들과의 연대를 중요시한다. 상생하려는 따뜻한 마음에 기반을 두지 않은 미술은 폭력이라면서 그는 자신에 대해 정당해진다.

그가 미세담론과 거대담론은 팽팽하게 긴장하여 균형을 이룰 때 서로가 그 정당성을 확보한다는 얘기를 한 적 있는데, 이 얘기를 임옥상에 대해서도 동일하게 적용할 수 있겠다. 그는 자신을 바라보는 비평가에게 미세담론과 거대담론이 팽팽하게 균형을 이룬 시각을 요구하고 있는 셈이다.

임옥상은, 허상과 환멸의 세상에 물질성을 투입해야 한다고, 실상을 보여줘야 한다고 주장한다. 그래서 자신의 예술이 예술이기보다는 인생 자체가 드러내는 '즉물성'이기를 원한다. 임옥상의 작업들을 순수미술로만 해석한다면, 그의 작업에 담긴 정치적 의미들은 그의 말대로 오히려 '장식'처럼 인식될 것이다. 오늘날 미술을 '파인 아트'로서만 바라보면, 임옥상을 비롯해 민중미술운동을 함께했던 작가들과 이들의 작업들은 결국 미술사로, 미술

계 내의 문제로만 인식될 것이다.

만일 기존 모더니즘의 형식미학적 개념 틀이 아니라, 민중의 삶에 기반한 내용만으로 구축된 미학과 미술사의 도상학이 있다면, 임옥상이 하는 작업들에 대한 비평언어는 형식주의 미학의 언어가 아닐 것이고, 민중의 문화정치 언어로 비평이 가능해질 수 있다. 그러면 지금처럼 스스로 '질적 완성도를 목표로 하지 않는다'라는 말을 덧붙일 필요는 없는 것이다. 민중미술의 모든 미술작업에 내포된 문화정치, 그 역사와 형상언어들의 사전이 없고, 레퍼런스가 없기에, 임옥상의 작업들은 파인 아트 위상에서만 평가되고 있다. 이 점이 우리 모두의 불운인 것이다.

결국 민중의 도상학이 존재하지 않는데, 임옥상 작품을 비평한다는 의미는, 순수미술 체계 안에서 그의 작품들에 대해 해석, 비평한다는 의미가 된다. 문제는 이런 비평적 접근을 임옥상 자신이 계속 강력히 거부해왔다는 점이다.

민중미술과 임옥상

민중미술은 민중의 학문과 민중도상학으로 조명되어야 한다. 민중언어로 된 학문체계가 있어야 한다. 다시 말해 부르주아 학문과 예술체계가 아닌 그야말로 민중성의 학문과 예술체계가 존재하고 이로써 민중미술 작업에 대한 비판 혹은 작가들의 실험과 행위에 대한 총체적인 차원에서 평가의 진실에 접근할 수 있다. 노동자 계층의 학문체계가 구축된 바 없기에, 노동미술에 대한 평가는 부르주아 미술사학과 비평에서 해온 순수미술 평가 방식

대로 하게 된다. 민중성의 시각언어 체계를 만들지 못했기에 민중미술은 기존 미술사학의 시각으로 평가될 수 있을 뿐이다. 기존 미술사학의 형식미학에 따라 비판되고 전위의 내용에 대해서는 눈감고 보지 않거나, 전위의 내용을 보긴 보되 비판하기 위한 당위의 전제로부터 본다.

민중미술 자체가 한국 현대미술의 규범미학으로 전승되지 못한 채로 퇴조했다는 사실이 민중미술의 미완을 의미한다. 민중성의 학문체계를 구축해야 하는 이론적, 실천적 필요성이 그간 전혀 없었던 것은 아니나 아무도 묻지 않는다. 후속 세대들의 시간 속에서 '민중성'에 대한 전면적이고 총체적인 인식 획득 노력은 전적으로 부재했다. 포스트 민중주의의 시간은 세계화로 다가오면서 '민중성'과 '민중미술'을 1980년대의 이데올로기로 취급했고, '민중성'은 퇴기들도 이미 버린 패로 간주됐다. 오늘날 그래서 '민중' 개념은 한물간 프로파간다의 수작으로만 인지된다. 체계화가 안 된 개념이기에, '민중'에 대한 문화적 개념만 존재하지, 민중성의 내용 체계에 대한 인식이 객관화되어 있지 않다. 개념의 총체적 형상에 대한 인식이 부재하기에 개념의 계승도 불가능하다. 민중성은 그저 부유하는 신념으로서 존재하는 개념이다. '신념'이 '사실'을 대체해 왔기에, 민중을 위한 전위는 이념 충동의 것으로만 남아 있다.

결국은, 민중성의 인식 자체가 현실적이어야 하는데 소명상의 문제로만 그쳤기에 역사는 끊겼고, 그 역사도 허위의식으로 뒤덮여 있기에 진보의 개념, 전위의 개념은 현실태도 아니고 가능태조차도 될 수 없는 현실이 도래했다. 이 땅에서의 진보는 진보에 대한 신념만 있지 진보에 대한 진실을 모른다. 다시 말해 '진보'라고 스스로 얘기하는 자신의 정체에 대해서는 불완전하고 불투명하게만 인지한다. 진실의 총체적 연관성을 파악하지

못해서다.

한반도는 기형화된 미망의 그늘이 비자림처럼 하늘을 가리면서 가학加
虐과 피학被虐의 서사가 엉킨 채 서로 전쟁을 치르고 있다. 사람들 사이의 말
이 하나의 진실의 차원처럼 떠돌며 진실을 대체할 뿐이다. 진정한 예술은
그 속에서 부드러운 바람처럼 아무도 모르게 다가왔다가 사라지고 있다.

임옥상이 민중미술운동으로 추구했던 '전위'는 이미 역사적으로 불구화
되었기에 임옥상 개인의 노력으로는 더 이상 재기 불능한 개념이다. 임옥
상은 지금 민중미술 작가로서 자신의 과거와 현재, 미래를 나름대로 보고
있다. 동시에 한국 현대미술의 역사와 지금의 미술계 구조, 그 안에서의 전
위의 미래를 자신의 생애 내 지금의 충동에 따라 이해하고 있다. '전위의
허상虛像'에 대형 바퀴를 만들어 돌리고 있다. 매번 바퀴가 너무 커서 진정
성 가상도 커진다.

우리 미술사는 임옥상 작품의 형식 측면을 미술사적 범주로 설명해서 미
술사 내부체계에 배치하고, 그 작품의 정치적 실천 내용은 무효화한다. 임
옥상이 '그림 같은' 아름다움을 작품에서 보고자 하는 감상자들의 상식에
맞춘 그림 그리기를 피해왔는데도 말이다. 한국 미술계에서 그를 아직도 민
중미술가로 대하는 것은, 형식주의 미술을 거부하는 임옥상의 태도를 달리
범주화할 개념이 없어서다. 그래서 임옥상은 주요 동시대 주류 비평 담론
에서 소외될 수밖에 없었다. 작가 스스로는 그렇게 생각하고 있다. 임옥상
이 작업을 통해 실현하고자 하는 정치적 실천은 미술계에서는 무효화된다. 그
의 문화 실천은 그냥 그런 퍼포먼스 즉 이벤트 혹은 행사가 될 수밖에 없다.
임옥상의 작업뿐만 아니라 촛불광장에서 행한 모든 정치적 미술이 그렇게

이해된다. 이미 미술의 정치화는 큐레이터와 비평가들과 미술사가들의 텍스트에서만 작동되는 '담론'이 된 지 오래다. 20세기 미술사가 이를 증명한다. 정치적 미술은 큐레이터의 기획을 통해서만 역사가 된다. 얼마만큼 정치적으로 진보적이냐 아니면 얼마만큼 정치와 예술을 조화롭게 일치시켰느냐만이 이들 눈에 띈다.

임옥상의 작업들을 그 자신의 예술보다 삶이 우선이라고 하는 잣대로 본다면, 그는 정치적 실천에 나름대로는 일관적이었고, 정치와 예술을 작품 속에 매개하려 노력해온 작가이다. 게다가 임옥상은 이 모든 평가의 잣대를 넘어선 자신만의 독보적인 사실적 잣대를 가지고 있다. 그가 자신을 스스로 평가할 때 최선의 유일한 잣대는 자신이 얼마나 노력했는가이다. 임옥상 말대로, 작가가 미술을 해온 과정의 노력과 내용과 질이 쌓여 결국 작품의 값어치가 된다. 그는 자신의 작품 값어치는 그 값이라고 이해하고 있다.

미주

미주

1 15세기 중반 한글이 창제되면서 한글 사용이 서서히 일반화됐지만, 19세기 이전까지 학문과 문화는 한문을 바탕으로 이루어졌다. 전통문화에 대한 학문적 연구는 한문 독해력이 있어야 가능했다. 일제 강점기에는 일본어가 지배 관료들의 언어였다. 1945년 일제로부터 해방된 뒤에는 영어가 제1 외국어가 됐고 한글이 학문과 문화, 일상의 문자요 언어가 됐지만, 전통에 대한 전문적 연구에는 한문에 대한 별도의 전문 학습 과정이 필요하다. 지금도 일상어의 전문 용어들이 한문과 일본어에서 유래된 용어들이다. 문해력에 필요한 언어 교양의 유래 자체가 다른 사람들, 이들 세대 간의 시대정신에 대한 이해관계도 다르다.

2 임옥상의 발언들은 그의 작업노트와 저술들을 바탕으로 필자가 궁금한 부분에 대해 인터뷰하면서 정리한 내용이다. 필자가 질문한 내용에 대해 작가가 자신이 쓴 기왕의 관련된 글들에 기초해 새로이 답변했고, 이 글에서는 작가의 허락하에 답변 내용을 다시 축약하거나 편집했다. 필자가 작가와의 인터뷰를 위해 참고한 임옥상 선생님의 저술들은 아래와 같다.

임옥상 저술들

임옥상, 『누가 아름다운 세상을 꿈꾸지 않으랴 : 한 그림쟁이의 영혼일기』, 생각의 나무, 2000년, 서울

임옥상, 『벽없는 미술관 : 사람과 삶을 위한 살아 있는 미술을 향하여』, 생각의 나무, 2000년, 서울

임옥상, 『벽없는 미술관 : 벽을 넘어 '사람 사는 세상'을 향하여 1970~2000』, 에피파,

2017년, 서울(증보판)

임옥상, 『옥상을 보다』, 난다, 2017, 서울

*책 2부 그림 설명에서 작가 자신의 설명은 인용부호를 넣어 구별했다.

3 특히 밀레의 〈만종晚鐘〉은 기복祈福 신앙과 어울려 대중 사이로 널리 퍼졌다. 일상의 안녕을 기원하는 이미지로 생활 저변으로 파고들었다. 〈만종〉과 같은 작품들을 복제해 마을 이발관이나 버스 운전석 앞에 걸어 놓는다. 밀레의 작품들은 한국 민중미술 작가들에게도 많은 영향을 끼쳤다. 이들은 의식적으로 밀레 작품들을 모방하며 '생활미술'의 중요성을 주장했다.

4 프랑스의 사실주의나 인상주의 혹은 후기 인상주의 등에 대한 학습과 이해의 질質 내에서 그리고 자신의 기량과 감수성 내에서, 작가들은 서구 미술의 특정 유파와 이념을 수용했다. 이에 따라 그 결과물인 이들의 작업은, 외래 사조들의 이론체계와 감각세계를 배경으로 혹은 전제로 한다. 그래서 인상주의나 사실주의 혹은 이후 신구상이나 개념주의, 미니멀리즘 등의 용어로 한국 근현대미술사 전개의 배경을 설명하게 된다. 그러나 민중미술운동 초기와 중기를 거치며 운동에 참가한 주요 작가들은 거의 예외 없이 해방 이후와 전쟁 이후 한국 사회에서 형성된, 한반도 역사에 대한 주체적 판단에 따른 진보적 세계관을 교양으로 갈고닦은 세대이다. 이들은 한국 사회 내부의 진보성, 인문성을 자율적으로 함양한 세대로 이들이 주로 민중미술운동을 이끌었다. 민중미술은 한국 사회 속에서 이들의 문화경험을 적나라하게 반영한다. 이 글은 이 운동의 한복판에 있었던 임옥상의 경우를 예로 들어 자율적인 한국적 진보사관과 인문 교양, 예술정신, 예술실천의 모양새와 양가성兩價性 양태들을 포괄적으로 윤곽 지워 보고 싶어 출발한 글이다.

물론 1990년대 이후에는 서구 미술계의 담론들 자체가 보다 개념주의적이 되면서 우리 작가들의 작업세계에서도 이런 서구적 이론체계에 대한 이해와 언술 방식이 서구와 크게 차이 나지 않는 현상을 보인다.

그간 한국 현대미술사의 전 기간을 통틀어 서구 미술에 대한 지식은 간간이 번역으로든 외국어로든, 외국 미술잡지들을 통해서나 혹은 소수의 미술 전문서적 등을 통해

그것도 매우 일반적인 수준의 정보 차원에서 접할 수 있었다. 해외여행 자유화 자체가 1990년대 들어와서야 가능했기에, 소수의 유학생이나 취업으로 나간 경우가 아니라면, 해외 출국을 허락받은 극소수 계층 외에는 사실상 일반인이 해외로 직접 나가 해외문화를 경험하는 일은 현실적으로 어려웠다. 해외 출판물의 국내 번역, 소개도 매우 한정돼 있었다.

이런 점에서 민주화 사회로 들어서기 이전의 한국 미술계에서 서구 미술이란 장님이 코끼리 만지듯 하면서 얻은 경험들이었다. 이마저도 극소수의 유학생과 이들이 한국으로 돌아와 대학교수가 되면서 전해진 단편적인 경험과 이론들이었다. 이런 현실을 지칭하기 위해 여기서는 인상주의가 아니라 '인상주의풍'이라거나 '자연주의풍'이라는 어휘를 사용했다는 점도 밝혀둔다.

5 한국 근현대미술사를 관통하는 핵심 미학은 통속通俗의 미학이다. 여기에는 몇 가지 이유가 있는데, 우선 전통 동양화의 문인정신을 구현하던 사대부 내지는 문인계급이 사라졌지만, 그 계급의 정신을 세속의 속화俗畫풍으로 통속화해 계승하고자 한다는 점에서다. 서양화의 경우 유화의 미술 전통은 수백 년간의 발전사를 거치면서 서구 인문학의 상징기표 역할을 해왔지만, 한국에서 서구식 순수미술은 서구 미술제도와 미술이념들, 미술시장의 흐름과 미술론들을 모방, 답습하고 반복 학습하면서 발달했다. 서구 미술에 대한 실제 경험은 매우 일천했지만, 서구 고급 정신문화를 모방하고자 하는 강한 충동으로 단시일 내에 겉핥기 사회제도로서 자리 잡은 문화였다. 미술가들은 상투적인 미술교육으로도 대가연大家然하는 자세를 취했다. 미술 관련 담론을 독자적으로 깊이 천착하지 못할 여건임에도 불구하고 담론을 작품에 적용했다. 한국 사회의 미술 엘리트층에 의해 이루어진 미술 작업들도 이런 통속의 것이라 할 수 있는데, 하물며 그 아래 수준의 미술 교양층에서 나온 작업들의 통속성은 이루 말할 수 없는 정도이다.

통속적이라는 사실 자체로 긍정적이거나 부정적이라 단정할 수는 없다. 특징이라면 특징일 수 있다. 오히려 이런 사실 자체를 전적으로 부정하고 있는 것이 문제이다. 예컨대 한국 작가들의 작업에서 이런 통속성을 볼 수 있지만, 한국의 현대미술 연구나

비평담론에서는 전혀 이런 현상들을 보지 못하고 있기에 문제적이다. 미술사와 비평도 가짜인 게 그들이 언급하는 세계 미술작품들을 제대로 한 번 대충이라도 혹은 깊게 연구해본 적이 거의 없으면서 절대 잣대인 양 들이대기에 하는 말이다. 민중미술운동을 비롯한 한국에서의 진취적 미술이론과 실천에서는 통속성의 미학을 일부러 강화했다. 통속성의 생활미학 반영을 매우 긍정적으로 중요하게 다루었다. 서구 영향 하의 모더니즘 미술이념을 거부하고 한국적 고유의 미술담론과 실천들을 이끌어 내고자 할 때, 통속성의 미학은 매우 중요한 미적 계기들로 작동됐다.

6 개인의 예술세계를 사조나 유파 등의 기존 미술사적 흐름의 범주로만 구분, 평가하며 인식하는 일은 사실 그다지 좋은 설명 방식은 아니지만, 워낙 한국 모던 아트의 역사가 아예 유파나 사조로 소개되고 그 유파나 사조의 대표 작가로 몇몇 작가가 거론되는 식으로만 흘러왔기에 한국 미술계나 미술시장, 미술사를 얘기함에 있어 특정 '화파畫派'를 거론하는 방식은 이런 역사적 사실들을 일깨우는 데는 도움이 된다.

7 〈조선미술전람회〉는 〈대한민국미술전람회〉(1949–1981)의 전신이다. 일제 강점기 일본인들이 식민지 문화정책의 일환으로 〈조선미술전람회〉를 개최했다. 〈대한민국미술전람회〉는 대한민국 정부 수립 이듬해 생긴 최대 공모전으로 대한민국의 서구식 현대적 미술제도 형성의 틀이었다. 해방 후 설립된 미술대학들과 〈대한민국미술전람회〉는 한국 미술계의 제도적 주축이었다.

8 조상인, 「화폭 뒤덮은 수백 개의 점, 교감의 미학을 담다」, 서울경제신문, 2019년 2월 15일

"그런 이우환은 한국미술이 국제화(Globalization)하는 교차지점에서 항상 등장하기에 의미가 남다르다. 일찍이 1971년 파리비엔날레에 참가했다. 1975년 일본 동경화랑의 '한국작가 5인–다섯 개의 흰 색' 전시는 이우환이 결정적 매개자였고, 이는 최초의 '단색화' 기획전으로 기록됐다. 1977년에는 카셀도큐멘타에 출품했다. 지난 2011년 뉴욕 구겐하임미술관에서 열린 대규모 회고전은 백남준에 이어 한국인으로는 처음이었다. 2014년 파리 베르사유궁전에서의 조각 전시도 한국인 최초였다. 이듬해 2015년 베니스비엔날레 특별전 형식으로 현지에서 열린 '단색화' 전에서 이우

환은 김환기와 더불어 권영우·정창섭·박서보·정상화·하종현 등의 작가들과 작품을 선보였다. 구겐하임이나 베르사유 전시가 있었기에 외국인들도 이우환을 실마리로 한국의 현대미술을 이해하는 기반을 얻었다고 볼 수 있으니, 명실공히 이우환은 아시아 현대미술이 어떤 것인지를 서구에 소개할 때 앞세워지는 수식어 같은 존재가 됐다." (https://www.sedaily.com/NewsView/1VFBNZTXDA)

9 민중미술운동이 '삶의 미술'을 지향할 때 우선 확보했던 인덱스 중 하나는 조선민화였다. 민중미술에서의 '민'의 개념과 '민화'에서의 '민'의 개념이 지칭하는 관념 범주는 막연한 개념이라는 점에서도 동일하다. 민화는 민중미술가들에 의해 처음으로 현대미술 문맥에 그 진보적 차원에서의 의미로 당당히 수용됐다. 야나기 무네요시는 조선의 민예에서 새로운 이념을 읽었지만 민화는 현실적 토대를 잃고 미술로서의 자기설정 좌표를 상실했다가 민중미술운동을 통해 한국 현대미술 속으로 복권됐다. 민화는 문인화와는 다르게 엄격하게 정형화된 틀 없이 그려졌다. 표현은 거칠고 구성도 비교적 자유롭다. 장승업 김용준 최우석 등의 한국화 전통은 우리 민족의 '민民'의 마음에서 나온 그림, 민民 혹은 일반인ordinary people의 생활에 닿아 있었고 이런 의미에서 민화이며 우리 근대미술의 칠흑 같은 어둠 속 새벽을 잇는 전통이다.

민중미술은 세칭 민화와 근현대의 이발관 그림과 대중 시각매체 이미지를 자유롭게 수용했다. 한국에 많든 적든 알려진 모든 유의, 국내외와 동서양의 미술 전통이 삶의 표현을 위해 민중미술 작업에 재료와 기법 등으로 차용되고 몽타주로, 콜라주로 재구성됐다. 대한민국은 한국의 현대미술관으로 민화 등 생활미술 중심의 조선민족미술관을 세울 생각은 전혀 하지 않았다. 여전히 모더니즘 미술은 모더니즘 미술이고 민중미술은 민중미술가의 경력에나 오를 하나의 역사적 개념일 뿐이다.

민중의 통속적 이미지들은 민중미술의 이름으로 점차 사회 시각문화 속으로 퍼져 나갔지만 민중미술의 표현 과다는 미에 반反하는 것으로 느껴졌다. 표현 과다는 야만이거나 저속한 광대의 짓으로 간주됐다.

10 염무웅, 「염무웅의 해방 70년, 문단과 문학 시대정신의 그림자」(7) '실존주의, 얼어붙은 문학에 '저항·참여' 비판정신 일깨우다'(http://news.khan.co.kr/kh_

news/khan_art_view.html?art_id=201607112135005)

11 김지하, 〈현실동인 제1선언〉, 『김지하 전집 제3권:미학 사상』, 실천문학사, 2002, 서울

현실동인 선언문에서는 사실주의가 아니라 '현실주의'라는 개념을 쓰고 있다. '리얼리티'를 무엇으로 전제하느냐에 따라 사실주의 개념은 변별적으로 인식되고 한국어 번역어도 달라진다. '현실주의'는 리얼리즘에 대한 번역어이지만, '사실주의'와 내용적으로 완전히 변별되지는 않는 개념이다. 그나마 구분 점을 찾는다면 '사실주의'로 번역할 때, 미술사에서는 쿠르베 이후의 서양미술사에 등장한, '있는 그대로의 재현'을 추구하는 창작기법 개념으로 사용되며 일반적으로는 구상미술 전통 전체를 포괄하는 개념으로 이해될 수 있다. 리얼리즘을 '현실주의'로 번역할 때 '현실주의' 개념은 사회주의 문예미학의 전제를 포함한다. 1980년대 민중미술운동에서는 리얼리즘을 19세기의 비판적 혹은 사회적 사실주의보다는 사회주의미학에서의 현실주의 개념으로 점차 다루게 된다. (http://cultplay.egloos.com/3295942)

12 한반도에서의 사회주의 사실주의 문예이론에 대한 관심은 이미 일제 강점기에 소련 성립 후의 사회주의 사실주의 미학을 수용함으로써 시작됐다. 하지만 일제의 탄압이 심해 사회주의 사실주의 문예 창작론의 발전은 좌절됐다. 6·25전쟁 이후 한반도 북쪽에 사회주의 국가가 세워지면서 일제강점 시대의 사회주의 사실주의 연구 역사는 북한 건설기 문예이론의 역사에서 계승된다. 남한에서는 민주화운동 시기 문화예술운동의 이론과 실천 속에서 사실주의 문예론이 문예사 전면에 등장한다. 루카치 G. Lukács와 브레히트B.Brecht, 벤야민W.Benjamin 등 사이에 벌어진 사실주의와 표현주의 개념 논쟁들도 소개된다. 하지만 관련 텍스트들을 소지하거나 번역하는 일도 불법화됐고, 출판도 허용되지 않았기에 저항적 지하 문예운동의 형태로 시작됐다. 한국에서의 사회주의 사실주의 연구는 민주화운동의 실천적 문예이론을 담당했으나 문민정부가 들어서면서 급격히 퇴조했다. 당시 사실주의 문예 창작방법의 전범처럼 제시되던 이들 독일과 동구 중심의 문예미학 담론들도 외세라는 점에서는, 또 다른 문화 이식의 한 축이었다.

1990년대 이후에는 할 포스터H. Foster 등 서구의 진보적 미술비평 개념들도 본격적으로 소개된다. 포스트모더니티 논쟁도 소개되면서 특히 프랑스의 비판적 포스트모더니즘 담론이 한국 문화계에도 퍼져 나가는데, 한국 문화계가 이 담론으로 밀물처럼 뒤덮이면서 그간의 진보적 문화운동의 이론적, 실천적 자생적 모든 성과도 갑자기 무대 뒤로 사라진다.

13 우리 민족의 전통미술은 서양화(오일 페인팅 등 서구 전통의 미술 재료로 그린 그림)에 대비해 동양화로 지칭되고 있다. 중국과 일본에서는 동양화를 각각 중국화, 일본화라고 부르고, 한국에서는 한국화라고 부른다.

14 최근 들어서는 1980년대 자신이 전통의 현대화 문제에 더 깊이 천착하지 못한 것에 대한 회한을 토로한다. 당시 종이, 먹 등 전통 재료들로 사실주의 미술을 더 잘 표현하는 방법을 깊이 탐구해 그쪽으로 가고 싶은 욕구가 강했는데, 민중미술운동 과정에서 작품 외적으로 할 일이 많다 보니, 전통 탐구에 매진할 수 없었다. 그래서 요즘 들어서는 전통과 리얼리즘에 기반한, 좀 더 미학적으로 그런 문제들을 수용해낼 수 있는 그런 작업을 만들어가고 싶은 심정이라고 밝힌다. 끝이 없지만 스스로 해방되지 못한 시대의식이나 의무나 책무 등을 확 벗어부치고 마음대로 작업해도 그런 것에서 멀리 가지 않을 수 있을 것 같다고 한다. 그런 것까지 포함할 수 있는 자유도 있어야 하지 않을까 싶다고, 더 자유로워야 하는데 뭔가에 묶여 있는 듯 뒷걸음치는 듯한 자신을 지금도 본다고 말한다. 전통을 찾겠다는 나름의 몸부림 안에서도 전통을 비판적 사실주의에 매개시켜 보았으면 좋았겠지만 그럴 상황이 아니었던 것이 매우 유감스럽다고 밝힌다. 임옥상은 최근에 다시 '전통의 리얼리즘화' 실험을 하고 있다. 그는 비판적 사실주의의 역사의식을 추사 김정희의 〈세한도〉에 드러나는 심상적 문인정신에 연결해 보는 작업이라고 설명한다. 어차피 문인정신이란 보이지 않는 추상의 정신이므로 추상화 기법과 재현적 기법을 동시에 사용하고 있다.

15 기본적으로 그에게 미술은 세계와 이야기를 나누는 시각 수단이다. 어찌 보면 삽화 기능과 비슷해 보이지만, 그가 예쁘게 회화적으로 그려서 팔려고 아예 처음부터 작정하고 그린 그림이 아니라면, 상업적인 말 걸기는 아니다. 그리고 이런 맥락에서

그의 그림들은 '예술을 위한 예술' 작업은 아니다. 자신이 느끼고 생각하는 현실에 대해 얘기하고 싶어한다. 말하자면 그는 말이 많은 작가이다.

16 임옥상이 불편해하지 않고 지속적으로 다루는 작업세계의 소재요 주제인 생활의 모습들이 있다. 그의 어릴 적 감수성에 익숙한 어떤 생활 모습들인데, 살아가던 농촌에서 쫓겨나게 된 사람들이 떠돌이로 흘러들어와 마을 풍경을 이루며 사는 도시 주변부 속의 생활 정경이자 전통인 그 모습이고 냄새다. 생활터전이었던 자연풍경 속에 자연을 해체, 파괴하며 산만하게 들어선 개발도상의 거리 생활문화이다. 그 거리 경관에 대한 비판적 감수성이 그의 예술적 감성의 멜랑콜리를 담당한다. 도시 주변부의 아직 개발되지 않은, 삭막하고 번잡하고 스산한데도 삶을 가꾸고 살아가 정답게 느껴지는 소시민적 생활전통에 대한 애정은 그의 예술에 지속적 전통으로 남아있다.

17 김정환, 「지금 혹은 당대, 임옥상을 위하여」, 임옥상, 『한바람 임옥상 그리다』, 37쪽(가나아트, 2011, 서울)

18 개화기 이전 서구 미술에 대한 일정한 이해가 생기면서 전통미술에 서구 미술이 영향을 미치기 시작한 이래 일제 강점기 조선미술전람회를 통해 우리 미술의 근대화가 제도적으로 안착했지만, 이 당시 근대미술이 일제의 제국주의 도구로 사용된 근대화였고, 미국 현대미술의 수용을 통한 한국 현대미술의 형성은 대한민국 모더니즘 미술의 제1단계였다. 민중미술운동은 이들 기존 모더니즘 미술을 거부하는 '새로운 모더니즘' 정신이라 할만한 비판적 지성으로 행해진 주체적 모더니즘 미술운동이다. 1980년대 한국 모더니즘 미술의 주체적 단계라 할 수 있다.

19 김정환, 「지금 혹은 당대, 임옥상을 위하여」, 임옥상, 『한바람 임옥상 그리다』, 39쪽(가나아트, 2011, 서울)

20 김혜리, 「지구의 살, 흙: 씨네21과의 인터뷰」, 임옥상, 『한바람 임옥상 그리다』, 159쪽(가나아트, 2011, 서울)

21 유홍준, 「거리의 미술이 전시장으로 들어올 때」, 임옥상 외, 『옥상, 을 보다:화가 임옥상 특집』, 167쪽(난다. 2017, 서울)

22 김정환, 「지금 혹은 당대, 임옥상을 위하여」, 임옥상, 『한바람 임옥상 그리다』,

38쪽(가나아트, 2011, 서울)

23 한국 현대 대중문화의 모든 소재가 사실 이런 주제들을 담고 있다고 해도 과언이 아니다. 영화와 대중음악이 특히 그런데, 소설도 마찬가지이다(물론 영화와 대중음악이 이런 소재들에서 주로 취해왔다고 해서 이 내용들이 현실 비판적이지는 않았다). 유독 순수미술만은 이런 사회적 현실에 대한 재현을 거부해왔다. 한국에서의 형식주의 미술에 대한 비판은 한국 모더니즘 미술의 이러한 태도에서 비롯한다.

24 전문 작가가 그리는 그림들과 구별되어 민화처럼 무명의 화가들이 그리거나 복제, 대량생산되어 통속적인 용도로 사용된 이미지들로, 이발소에 걸려 있었다고 해서 이발소 그림, 이발관 그림이라고도 불렀다.

25 유홍준, 「거리의 미술이 전시장으로 들어올 때」, 임옥상 외, 『옥상, 을 보다:화가 임옥상 특집』, 168쪽(2017, 난다, 서울)

26 임옥상은 한국 현대사가 가장 소용돌이치던 시절인 그의 나이 20대 후반과 30대 초반에 이미 지방의 미술대학 교수였다. 1981년 첫 개인전과 1984년 두 번째 개인전을 여는데, 성공적인 미술계 데뷔 전시로 평가된다. 1986년 프랑스 앙굴렘 미술학교에 1년간 유학했다. 5년 뒤인 1991년 한국에서 가장 큰 규모와 영향력을 지닌 삼성문화재단의 호암갤러리에서 〈아프리카 현대사〉 연작과 그의 대표작들을 중심으로 초대전이 열렸다. 호암갤러리에서의 전시도 성공적으로 평가되면서 일약 한국 미술계의 스타덤에 오른다. 그리고 이듬해 그는 작가로서의 길에 매진하기 위해 미술대학 교수직을 버리고 1992년 가나화랑 전속 작가가 된다. 1990년대 후반 외환위기가 닥쳤을 때는 전속 관계가 아니었다고 한다.

27 리얼리즘은 사실주의로 통상 번역되고 있으나 1980년대 문화운동의 다양한 노선상의 차이로 '사회주의 사실주의' 혹은 '비판적 사실주의' 또는 '현실주의'로 번역해 사용했다. 이 글에서는 원어가 Realism인 경우 통일해서 사실주의로 쓰고 있다.

28 유홍준, 「거리의 미술이 전시장으로 들어올 때」, 임옥상 외, 『옥상, 을 보다:화가 임옥상 특집』, 169쪽(2017, 난다, 서울)

29 우리 사회에는 문화적으로 건강한, 순수한 개인들이 존재한다. 1980년대 이후

지금까지 민중미술 작가들이 먹고살 수 있었던 데는 이들 예술 감식안이 뛰어난 개인들, 진보주의 문화 교양층의 지지와 호의가 있었다. 비약하면 조선시대 강세황과 김홍도의 관계 같은 것이다.

30 임옥상 선생님이 민족미술협의회 대표이실 때 필자는 1년간 이 단체의 전시공간인 〈그림마당 민〉의 마지막 기획실장이었고 민족미술협의회 평론분과 회원이었다. 임옥상 선생님과의 인연은 선생님이 전주대학교 교수로 계실 때 내게 강의를 부탁하셔서 시작됐다. 그 후 가나화랑에서 개인전 하실 때 전시서문도 썼다. 뭘 하든 크게 마음에 들지 않아 하셨다. 아마 이 글도 마찬가지일 것이다.

31 김준기, 「비판예술에서 사회예술로」, 임옥상 외, 『옥상, 을 보다』, 241쪽(난다, 2017, 서울)

32 그가 공동체적 연대감의 맛을 처음 본 게 이 시절이다. 오늘날 퍼포먼스나 이벤트성 작업도 하게 된 데에는 이 시절의 영향이 크다. 그가 작업에 참여한 동아리 연극은 2학년 때인 1969년 연극 〈문밖에서〉(W. Borchert, Drauβen vor der Tür)와 3학년 때 염소영 감독의 〈학춤〉, 4학년 때인 1971년 〈신의 대리인〉(R.Hochhuth, Der Stellvertreter)이었다. 1972년 대학원에 입학해서는 김경인의 〈맹인〉 연작에 감명을 받고 이후 닥치는 대로 책을 읽으면서 시간, 죽음, 영원 등 실존주의적 철학적 명제들에 대해서도 파고든다.

33 윤범모, 「나는 동사다: 흙과 쇠 그리고 휴머니즘에서」, 교수신문, 2011년 9월 5일, 재인용 (https://m.kyosu.net/news/articleView.html?idxno=23644)

34 성완경, 「임옥상에 대하여」, 임옥상, 『벽없는 미술관:사람과 삶을 위한 살아있는 미술을 향하여』, 236쪽, 생각의 나무(2000, 서울)

35 위의 책, 238쪽

참고문헌

임옥상, 『벽없는 미술관 : 벽을 넘어 '사람 사는 세상'을 향하여 1970~2000』(증보판), 서울: 에피파, 2017

임옥상, 『옥상을 보다』, 서울 : 난다, 2017

임옥상, 『누가 아름다운 세상을 꿈꾸지 않으랴 : 한 그림쟁이의 영혼일기』, 서울: 생각의 나무, 2000

임옥상, 『벽없는 미술관 : 사람과 삶을 위한 살아 있는 미술을 향하여』, 서울: 생각의 나무, 2000

임옥상, 『한바람 임옥상 그리다』, 서울: 가나아트, 2011

조상인, 「화폭 뒤덮은 수백 개의 점, 교감의 미학을 담다」, 서울경제신문, 2019년 2월 15일자

(https://www.sedaily.com/NewsView/1VFBNZTXDA)

염무웅, 「염무웅의 해방 70년, 문단과 문학 시대정신의 그림자」(7) '실존주의, 얼어붙은 문학에 '저항·참여' 비판정신 일깨우다', 2016년 7월 11일자 (http://news.khan.co.kr/kh_news/khan_art_view.html?art_id=201607112135005)

윤범모, 「나는 동사다 : 흙과 쇠 그리고 휴머니즘에서」, 교수신문, 2011년 9월 5일자 (https://m.kyosu.net/news/articleView.html?idxno=23644)

김지하, 〈현실동인 제1선언〉, 『김지하 전집 제3권 : 미학 사상』, 서울: 실천문학사, 2002 (http://cultplay.egloos.com/3295942)

작가 약력

임옥상 林玉相 b. 1950

1986	앙굴렘 미술학교 졸업, 앙굴렘, 프랑스
1974	서울대학교 미술대학원 회화과 석사, 서울
1972	서울대학교 미술대학교 회화과 학사, 서울

개인전

2021	나는 나무다, 갤러리 나우, 서울
2019	흙의 소리, 흙의 침묵, Art Students League of Denver, Colorado USA
	흙 Heurk, SA+ H queen's, Hongkong
2017	The Wind Rises, CMay Gallery, LA. USA
	바람 일다, 가나아트센터, 서울
2015	무릉무등, 메이홀, 광주
2011	토탈 아트 : 물, 불, 철, 살, 흙, 가나아트센터, 서울
1995	일어서는 땅, 가나화랑, 서울
1988	아프리카 현대사, 가나아트갤러리, 서울

단체전

2022	통영트리엔날레, 통영
	약속(남북미술전) 수원 Ipark 미술관
2020	강원키즈트리엔날레, 홍천탄약공장, 홍천
	그림과 말 2020, 학고재갤러리, 서울
2018	침묵에서 외침으로 : 4.3 70주년 동아시아 평화 인권전, 제주4.3평화기념관, 제주
2014	네오산수, 대구미술관, 대구

공공미술, 환경조형, 퍼포먼스

2019	풀무골무 : 산마루 친환경 어린이 놀이터 종로구 창신동 23-350번지 일대
	전태일기념관 파사드, 청계천 4가 전태일기념관
2016-7	광화문광장 촛불 퍼포먼스, 광화문광장, 경복궁, 국회
2015	창신소통센터: 창신동 이야기, 창신동 아르코 공공미술
2012	이제는 농사다 : 광화문 농사로, 지구를 담는 그릇, 세종문화회관, 광화문광장

소장

국립현대미술관 / 서울시립미술관 / 경기도미술관 / 광주시립미술관 / 경남도립미술관 /
광주비엔날레 / 가나문화재단 /덴버미술관/ LACMA

LIM OK-SANG b. 1950

1986	Graduated from École d'art d'Angoulême, Angoulême, France
1974	M.F.A. in Painting, Seoul National University, Seoul
1972	B.F.A. in Painting, Seoul National University, Seoul

Selected Solo Exhibitions

2021	I Am a Tree, Gallery Now, Seoul
2019	Sound from earth, Silence of earth (Art Students League of Denver, CO. USA)
	Heurk (SA+ H Queen's, Hongkong)
2017	The Wind Rises (CMAY Gallery, LA)
	The Wind Rises (Gana Art Center, Seoul)
2015	Mureungmudeung (May Hall, Gwangju, Korea)
2011	Total Art-Water, Fire, Wind, Flesh, Steel (Gana Art Center, Seoul, Korea)
1995	Rising Land (Gana Art Gallery, Gana - Beauborg, Paris, France)
1988	Lim Ok Sang (Ondara Gallery, Jeonju, Jeonbuk, Korea)
	Modern History of Africa (GanaArtGallery,Seoul,Korea)

Selected Major Group Exhibitions

2022	Tongyoung Triennale, Tongyoung
	Promise (North-South Art Exhibition) Suwon Ipark Museum of Art
2020	Gallery Gwangwon Kid Triennale 2020, (Bullet Storage, Hongchun)
	Art and Words 2020, (Hakgojae Gallery, Seoul)
2018	From Silence to Shout: East Asia Peace and Human Rights Exhibition on the
	70th Anniversary of the 4.3th Anniversary, Jeju 4.3 Peace Memorial Hall, Jeju
2014	Neo-Sansu, (Daegu Art Museum, Daegu, Korea)

Major Public Art Projects

2019	Playground 'Playground on Ridge of a mountain (Changsin-dong, Jongno-gu,Korea)
	'JeonTae-ilPassade'(JeonTae-ilMemorialHall,Seoul)
2016-7	Gwanghwamun Square Candlelight Performance, Gwanghwamun Square,
	Gyeongbokgung Palace, National Assembly
2015	'Changsindong:Re-Yagi' Communication Center (Jongro-gu, Seoul, Korea)
2012	Now it's farming: Gwanghwamun Farming, Bowls containing the earth,
	Sejong Cultural Center, Gwanghwamun Square

Collection

National Museum of Contemporary Art, Korea / Seoul Museum of Art /
Gyeonggido Museum of Art/ Gwangju Museum of Art /Gyeongnam Museum of Art /
Gwangju Biennale / Gana Foundation for Arts and Culure / Denver Museum of Art /LACMA

저자 약력

강성원

1973	이화여자 중고등학교 졸업
1979	서강대학교 사학과 졸업(학사)
1985	서울대학교 대학원 미학과 졸업(석사)
1993	그림마당 민 기획실장
1995	도서출판 재원 기획실장
1996	원서갤러리 기획실장
1997	미진사 편집주간
2000-2008	한국예술종합학교 미술원 강사
2000	서울대학교 미술대학 디자인학부 강사
2002-2005	중앙대학교 첨단 영상 대학원 강사
2001-2011	일민미술관, 자문, 기획위원, 일민시각총서 편집장
2003-2006	계원조형예술대학 매체과 겸임교수
2006-2008	인문학박물관 건립기획 책임
2008-2011	인문학박물관 학예실장
2012	아시아문화개발원 콘텐츠연구 개발팀 책임연구원
2013	아트선재센터, 사무소 실장
2018	한국민족예술인단체총연합 부이사장

저서와 논문, 에세이

1997	〈한국 근현대미술〉, 사계절
1998	〈한국 여성미학의 사회사〉, 사계절
2000	〈미학이란 무엇인가〉, 사계절
2001	〈미술과 생활〉, 시공사(공저, 제7차 교육과정용 교과서)
2004	〈시선의 정치〉, 시지락
2012	〈영혼의 화가 구스타프 도레〉, 한길사

1998	〈한국미술-대중성 그리고 명망성〉, 포럼 에이 창간호
1999	'서양미술사-육체, 권력, 이미지', 『몸 또는 욕망의 사다리』(한길사)
2000	'50년대 한국미술사', 『한국예술사대계2』(한국예술종합학교 한국예술연구소)
2001	'남북한 미술문화 교류프로그램 연구', 『통일과 문화』(통일문화학회, 통일과 문화 창간호, 당대)
	'북한미술의 당성과 미감'(성균관 대학교 동양예술학회, 2001.10.21.)
2002	'회화의 위기-실제인가 공론인가 혹은 이론의 위기인가'
	(『Visual』(2월), 한국예술종합학교 예술연구소)

2005	'의미의 그늘은 아름다웠다'
	(제51회 베니스비엔날레, 김선정 기획 한국관 전시 〈Secret beyond the door〉도록 글)
2006	'북한미술의 이해'『북한문화 둘이면서 하나인 문화』(경남대학교 북한대학원 총서, 한울)
2009	'인문현대박물관에서 생각하는 인문학' (인문학박물관 상설전시 도록 글:서문)
2010	'인문학박물관에서:서문'(『인문학박물관에서』,인물과 사상사)
	'격물치지의 한 연구:서문'(〈격물치지〉전, 일민미술관)
2011	'새롭게 읽는 우리 인문학의 역사:서문'(『인문학의 싹』,인물과 사상사)
2013	'판단과 경험의 아카이브:필요하지만없는 것에 대한 단상'
	(김선정 기획 전시 〈미지의 힘〉전 도록 글, 경주세계문화 엑스포))
2016	'한국현대미술의 비판적 교양'(〈과천관 30주년 기념전〉 도록 글,국립현대미술관)
2017	'광장의 예술과 퍼블릭 아트 개념'(〈횃불에서 촛불로〉 전시도록 글, 제주도립미술관)
2018	'내 마음의 수선전도'(〈화화전〉,전시도록 글,세종문화회관 미술관)
2019	현대북한화가의 바다그림(『잊힌 바다 또 하나의 바다 북한의 바다』,전시도록 글, 국립해양박물관)

전시기획

1995	〈한국화의 전망〉전,나라갤러리
	〈자전적 문화론〉전,서호갤러리
1996	〈동아시아 모더니즘과 오늘의 한국미술〉전, 원서갤러리
	〈근대의 초극〉전(금호미술관 이전 개관기념전,공동기획),금호미술관
1997	〈표현 할 수 없는 것의 표현〉전, 포스코갤러리
	〈옷과 자의식 사이〉전, 삼성 파슨즈 디자인 스쿨
2003	〈미완의 내러티브〉전, 일민미술관
2004	〈최민식〉전, 일민미술관
2005	〈여인극장〉전, 일민미술관
	〈레드 블로썸:동북아 3국 현대목판화〉전, 일민미술관
2006	〈문화적 기억-야나기 무네요시가 발견한 조선 그리고 일본〉전,일민미술관
	〈나의 계곡은 푸르렀다〉전, 일민미술관
	〈새마을〉전, 일민미술관
	〈인문학박물관〉상설전, 중앙중고등학교 백주년기념관
2007	〈딜레마의 뿔〉전, 일민미술관
2008	〈심정수〉전, 일민미술관
	〈공장〉전, 일민미술관
2009	〈청소년〉전,일민미술관
	〈수레바퀴 밑에서:중앙고등학교 도서관 100년의 역사〉전, 인문학박물관
2010	〈격물치지〉전, 일민미술관
	〈감응-정기용 건축〉전, 일민미술관
2011	〈우리 학문의 길-새 생활과 새윤리의 학〉전,인문학박물관
2016	〈한국현대미술과 비판적 미술교양〉전, 과천관 30주년 기념 특별전 내
	(참여 프로젝트 기획 및 실현),국립현대미술관

작품 도판

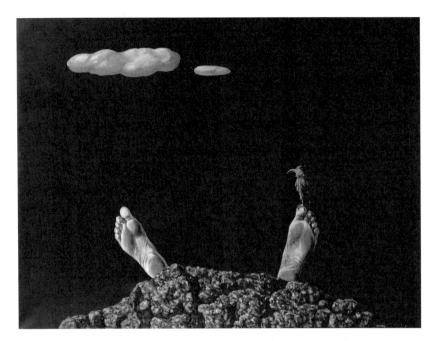

<새>, 1977. 캔버스에 유채, 99×129cm.

어둠 속에서도 분명한 구름은 우리 인생처럼 허망하지만
아름답다. 발만 내놓고 숨어있지만, 발가락에 새 한 마리
가 날아와 앉았다. 인생의 허망함과 새가 상징하는 희망
의 아름다움이 여명의 어둠에서도 밝게 빛난다.

<얼룩2>, 1981. 캔버스에 아크릴릭, 125×180cm.

<얼룩1>, 1980. 캔버스에 유채, 모래, 130×187cm.

1981년 제 1회 개인전 출품작.
"너무 많은 아픔과 상처로 뒤범벅이 된 우리의
국토는 어딜 가나 그 핏빛 자국으로 얼룩져 있
다. 모든 것은 흔적을 남긴다."

<우리>, 1984. 캔버스에 유채, 140×220cm.

"동물만 갇혀 있는 것이 아니라 우리도 유폐되어 있다."

우아한 만남처럼 보이지만 더러운 악수라며 작가는 한국과 일본 정객들의 음모를 상징하고자 얼굴보다 악수하는 손을 강조해서 그린다. 흑막을 상징하기 위해 흑백으로 표현했다.

<악수>, 1978. 캔버스에 유채, 99.5×130cm.

<6.25 I>, 1984. 캔버스에 유채, 105×173cm.

<6.25 II>, 1984. 캔버스에 유채, 105×173cm.

<육이오>, 1984. 캔버스에 유채, 138×395cm.

"그후 우리는 늙었다. 잡초 무성하게 우거진 이 강산과 함께."

<그대 영전에>, 1990. 캔버스에 아크릴릭, 147.5×215.5cm.

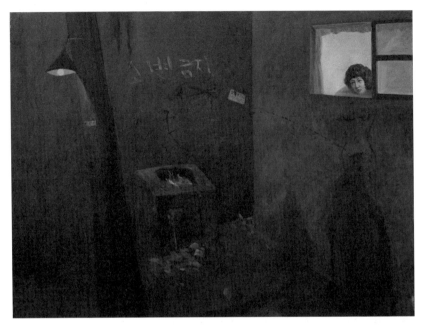

<소변금지>, 1978. 캔버스에 유채, 130.3×89.4cm.

"이제 표현의 시대는 지났다라는 표현이 당시를 풍미하고 있었다. 이 그림은 점찍기로 대표되는 한국적 모노크롬 시대에 그린 그림이다. 나는 자조적으로 묻곤 하였다. 아니 표현도 해보기 전에 붓을 꺾어야 한단 말인가... 나는 한국적인 것이 무엇인지 모르지만 색을 쓰는 것이 미술이라고 생각해 쓰고 싶은 색을 마음대로 쓰면서 그림을 그렸다."

<땅4>, 1980. 캔버스에 유채, 104×177cm.

"말로써 어떤 진실이나 사실을 주고받을 수 없는 극한으로 내몰렸을 때, 그림은 말보다
의사소통의 방법으로 더 주효할 수 있다고 나는 믿는다. 그림은 말보다 함축적이고 말
보다 들키지 않고 말보다 더 깊게 확연히 서로의 가슴을 공유할 수 있다. 80년 광주는
어떤 말도 허락하지 않았다."

<땅2>, 1981. 캔버스에 먹, 아크릴릭, 유채, 135×350cm.

붉은색을 썼다는 이유만으로 압류되고 블랙리스트에 오른 작품.

전통산수의 현대화.

<웅덩이1>, 1976. 캔버스에 유채, 131×131cm.

"살아있는 땅, 어머니인 땅, 땅의 분노, 땅의 열정, 땅의 영성."

<웅덩이2>, 1980. 캔버스에 아크릴릭, 126×190cm.

"미술회관에서 열릴 예정이었던 〈현실과 발언〉 창립
전이 당국의 제지로 무산되었다. 그러나 당국을 비롯
한 미술회관 측은 딱히 어떤 작품이 문제가 되어 창
립전을 열 수 없는지에 대해서 밝히지 않았다. 최종적
으로 미술회관 측이 전시불가 판정을 내렸을 때, 우리
는 이에 거칠게 반발하면서도 한편 그런 빌미를 준 작
품을 자체 검열하여 〈동산방〉화방으로 옮겨 창립전을
갖기로 했다. 처음 나는 미술회관에 〈신문지〉를 출품
하려 했으나 포기하고 〈동산방〉화방 창립전에는 일주
일 만에 그린 이 작품을 제출하였다."

<불1>, 1979. 캔버스에 유채, 131×131cm.

"작은 마음들이 모여 불을 지핀다…… 혁명은 작은 것들에
서 출발한다. 혁명은 작은 것들이 흩어지지 않고 모여 함께
할 때 아무도 모르는 순간에 폭발한다."

<한국인>, 1978.
캔버스에 유채, 158×84cm.

<탈>, 1970.
캔버스에 유채, 120×80cm.

"그저 맨몸으로 말없이 지켜보고
만 있는 선한 이들...... 무장도 하
지 않았다. 남을 해칠 수도 없고
해치지도 않는다."

후일 임옥상은 이 작품에 대해 왜 우리가 유화
를 그려야하는지 또 서양책을 뒤적이면서 무언
가를 찾아야하는지 명확히 알지 못하면서도 이
미 흐르고 있는 분위기에 휩쓸려 그냥 그림을
그려 나갔다고 회고, 우리 전통의 얼굴에 액션
페인팅 계열의 추상화 기법을 덧칠해 일그러진
우리들의 자화상을 그렸다.

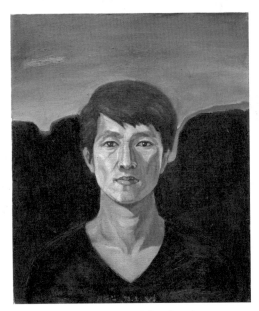

<자화상73>, 1973. 캔버스에 유채, 55×42.5cm.

대학원 때 그림.

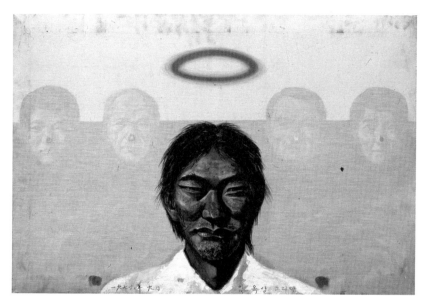

<말뚝이>, 1976. 천, 캔버스에 유채, 80×120cm.

<땅굴12>, 1978. 신문, 유리, 각각 84×84cm.

북한이 휴전선에 땅굴을 팠다는 신문기사를 보고 만든 작품으로 남북문제 등 이데올로기적 이슈들에 대한 임옥상의 초기 관심이 드러난다. 하지만 민중미술운동 시대에 나온 작품들과는 달리 아직은 서구미술의 기법을 빌려 표현했다.

"사진 속 오른쪽 그림은 투명 유리 안에 그린 "찬성/반대" 투표용지. 박정희 정권은 "한국적 민주주의" (유신의 캐치프레이즈)를 외치면서 말은 민주주의인데 실제로는 처음부터 선택 자체가 차단된 기만적 정치쇼의 민주주의임을 폭로한 작업. 1975년 제2회 12월 전 전시장 사진으로 당시 조계사 건너편에 있었던 미술회관 전시장. 이 작품은 없어졌다."

뒤에 보이는 작품도 유리에 그린 <손짓> 연작. 이 작품도 분실. 사진은 작가 민정기와 함께.

12월전 사진

<코너 워크>, 1974. 캔버스에 유채, 60×135cm.

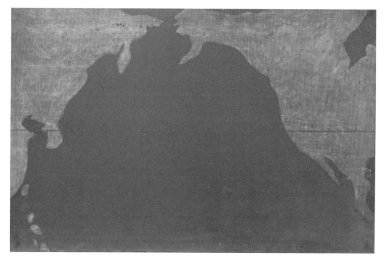

<레드라인>, 1975. 캔버스에 유채, 120×179cm.

<날개>, 2001. 캔버스에 아크릴릭, 259.1×193.9cm.

<창2>, 1983(추정). 캔버스에 아크릴릭, 136×190cm.

<13A>, 1981. 캔버스에 유채, 흙, 110×160cm.

<땅1>, 1976. 캔버스에 유채, 110×110cm.

"동그라미를 그린다. 초원에 동그라미를 그린다. 아무 욕심없이 그저
무심히 그린다……혹시 바람은 불지 않는지, 벌레들은 어디 있는지."

<들불>, 1990. 캔버스에 먹, 아크릴릭, 211×389cm.

상극과 상생. 무너지는 하늘과 겨루면서 영원히 꺼
지지 않는 요원의 불꽃을 피워 나간다.

<먹구름>, 1990. 캔버스에 먹, 아크릴릭, 44.5×66.5cm.

"말이 감시당하고 제한되는 속에서는 달리 숨을 쉴 수가 없다. 꼼수로 대처해야 한다. 자연현상을 빌려 독백으로 풀어내야 한다. 구체성이 없기 때문에 제아무리 공안정국이라 해도 빠져나갈 수가 있다. 하지만 이 재미에 빠지면 아무 표현도 아닌 자가당착에 스스로를 위로하는 도그마의 포로가 될 수 있어 경계해야 한다."

<이제마 선생의 초상>, 1994.
한지에 먹,수채, 65×45cm(추정)

전통 초상화 기법으로 그린 이제마 초상화. 임
옥상은 종종 옷을 입은 채 물에 빠져 있는 모습
으로 인물을 그리는데, 이 작품에서도 전통 초
상화로 묘사된 인물이 하반신을 물에 담그고 있
다. 작가는 그냥 물이 좋아서라고만 말한다. 작
가 자신이 물만 보면 뛰어들어 빠져 보고 싶다
고 한다.

\<세한도\>, 2002.
종이부조, 100×270cm.

조선시대 대표적 문인화가인 김
정희의 〈세한도〉를 종이부조 재
료로 모사해본 작품.

\<추사 김정희\>, 2010.
철, 120×80×190cm.

\<봄\>, 2008.
캔버스에 유채, 97×130.3cm.

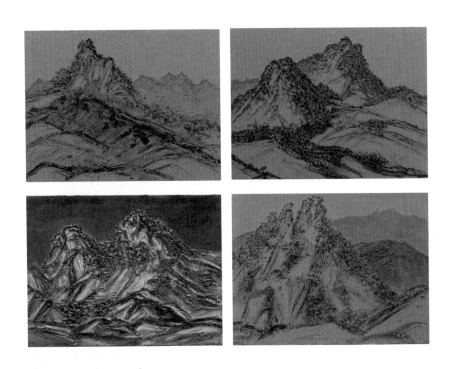

<2016 북한산 봄, 여름, 가을, 겨울>, 2017. 캔버스에 혼합재료, 각 84×112cm.

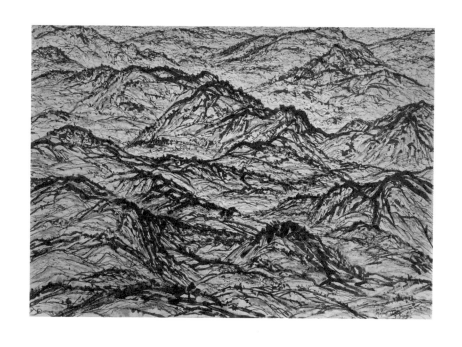

<2018년 봄>, 2018. 캔버스에 흙, 먹, 아크릴릭, 112×162cm.

<땅-붉은땅>, 1979. 캔버스에 유채, 97×145cm.

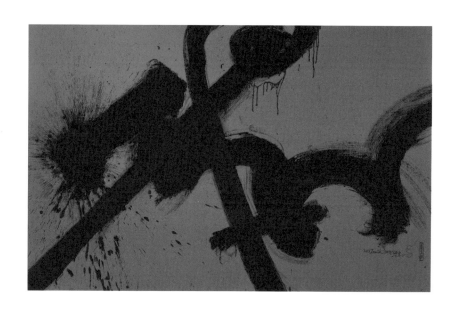

<흙 A25>, 2018. 캔버스에 흙, 먹, 아크릴릭, 145×227cm.

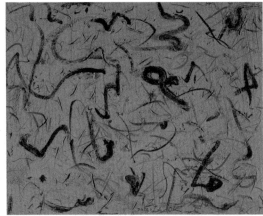

<흙 D7>, 2018.
캔버스에 흙, 먹,
92×73cm.

<흙 D5>, 2018.
캔버스에 흙, 먹, 아크릴릭,
145×227cm.

<흙 D15>, 2019.
캔버스에 흙, 먹,
30×30cm.

<흙 A29>, 2018.
캔버스에 흙, 아크릴릭, 20×20cm.

<흙 D17>, 2018.
캔버스에 흙, 먹, 아크릴, 20×20cm.

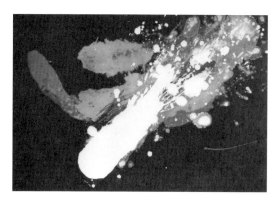

<무제3>, 1998. 캔버스에 유채, 97×145cm.

<무제>, 1978. 유채, 100×100cm.

<무제2>, 1978. 유채, 80×100cm.

<흙 B3>, 2018.
캔버스에 흙, 먹, 20×39.5cm.

<흙 B4>, 2018.
캔버스에 흙, 먹, 아크릴릭, 20×39.5cm.

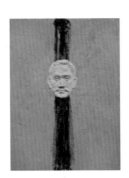

<이인직 초상>, 2019. 흙부조, 116.8×91.0cm.

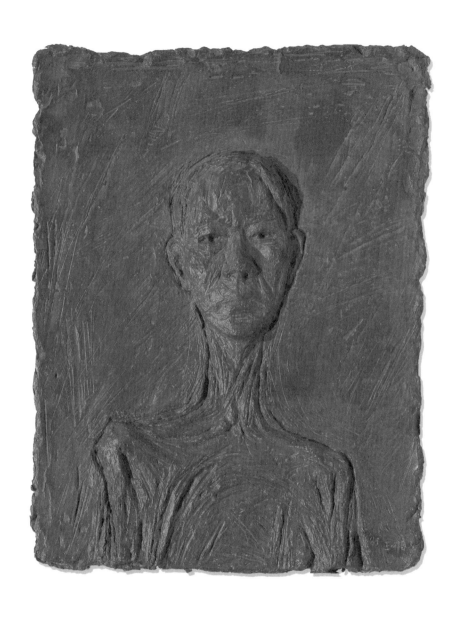

<얼굴>, 1986. 종이부조, 47×36cm.

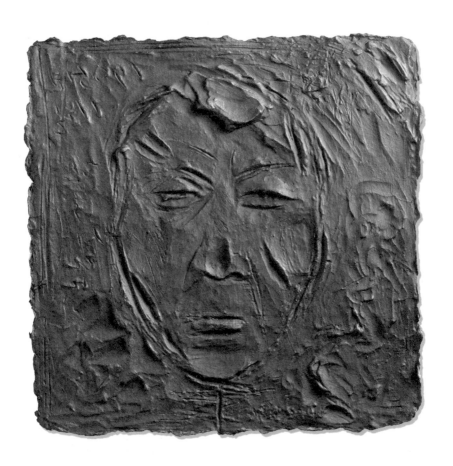

<한국사람>, 1996. 종이부조, 38.5×36cm.

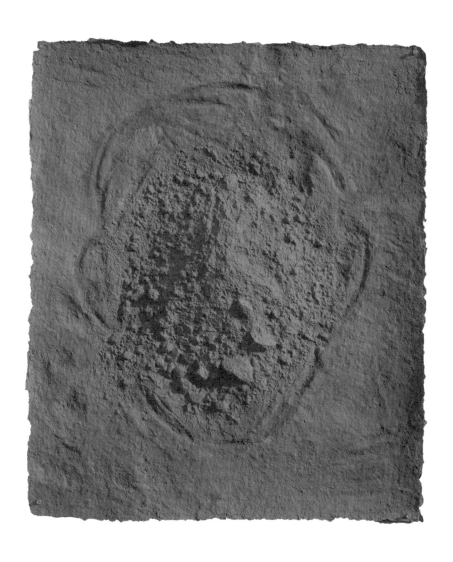

<얼굴-객토>, 1995. 종이, 흙, 78×94×15cm.

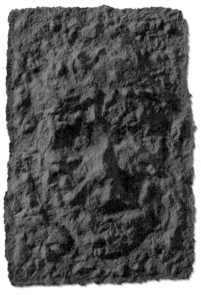

<얼굴-놀람>, 1995.
종이, 점토, 131×204×20cm.

<얼굴-놀람2>, 1995.
종이, 점토, 131×204×20cm.

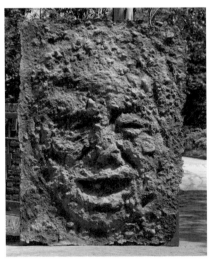

<얼굴-TV>, 1995.
종이, 점토, 페인트, 206×256×30cm.

<일어서는 땅-아침>, 1995.
종이, 점토, 200×260×20cm.

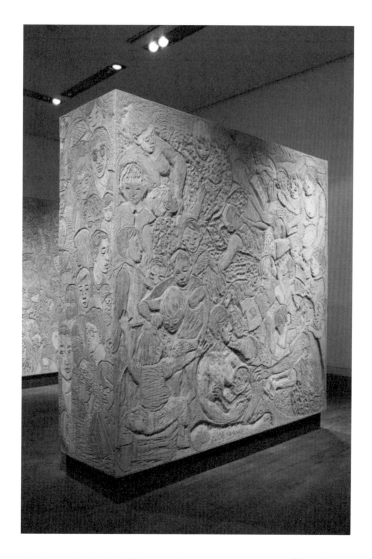

"흙에 내 얼굴을 투영해본다. 아니 흙의 얼굴을 찾는다. 흙의 얼굴은 내 죽음의 얼굴이기도 하며 내 삶의 모습이기도 하다. 흙은 인류 모두의 삶과 죽음의 응축이며 모든 생명의 끝이요 시작이다." 지인들의 모습들을 담은 작품.

<흙살>, 2011.
흙, 혼합재료,
180×180×50cm

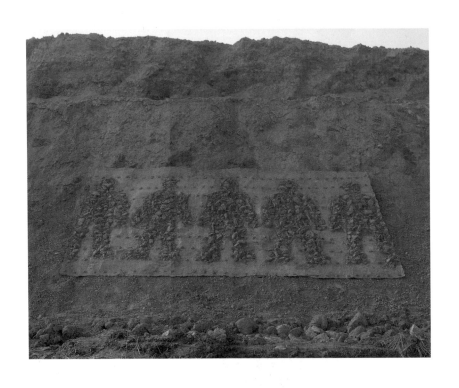

<일어서는 땅>, 1995. 종이부조, 점토, 300×500cm.

<무제>, 1990년대. 캔버스에 유채, 112×145cm.

<강물은 흐르고>, 1993. 캔버스에 흙, 아크릴릭, 91.5×116.5cm.

<물>, 1978. 캔버스에 아크릴릭, 111×144cm.

<웅덩이84>, 1984. 캔버스에 아크릴릭, 134×210cm.

<웅덩이85>, 1985. 캔버스에 아크릴릭, 71×40cm.

<북한산>, 1992. 캔버스에 유채, 300×142cm.

"우리의 산은 성한 것이 없다. 우리의 산은 안보로 많
이 희생되었다. 철조망, 참호, 미사일기지."

<북한산>, 2010. 캔버스에 유채, 400×170cm.

"눈앞을 가늠할 수 없이 눈이 내린다. 불현듯 내가 서있
는 이곳이 어디인가, 무엇인가, 눈 속에 묻혔다."

<땅-선>, 1978. 캔버스에 유채, 112×146cm.

"말하지 않는 자연에 선을 긋는 사람들,
선에 따라 자연은 그 성격을 달리한다……
선은 선을 긋는 사람의 마음대로다."

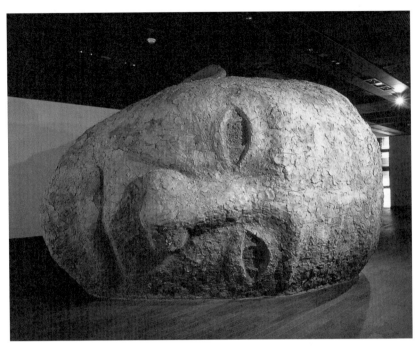

<흙의 소리>, 2000. 황토, 550×320cm.

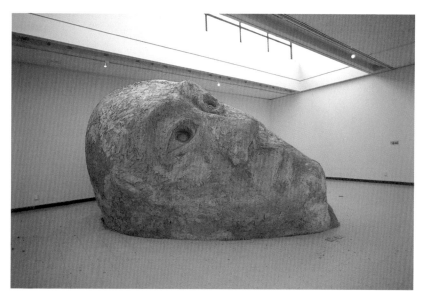

<역사와 의식>, 2000. 황토, 550×320cm.

"만일 대지가 우리에게 할 말이 있다면, 그는 틀림없이 사람의
모습으로 나타날 것이다. 대지가 사람으로 형상화되어 말한다.
더 이상 참고 기다릴 수 없다고."

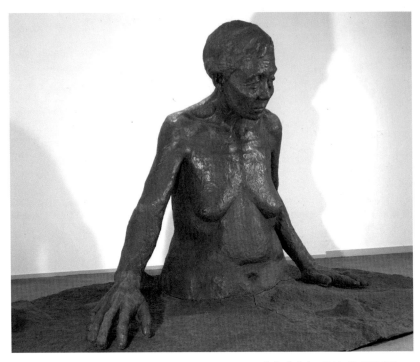

<대지 어머니>, 1993. 동, 335×210cm.

<일어서는 땅-여운형>, 1995. 종이부조, 흙, 안료, 230×187cm.

"해방된 지 반세기가 넘었지만 우리의 근현대사는 여전히 뒤엉켜 있다. 여운형 선생은 이 뒤엉킨 역사 왜곡의 제일 큰 희생자인지도 모른다. 좌우합작, 남북합작을 주장하다 좌로부터도 우로부터도 모두 미움을 받았던 그가 암살을 당한 것은 필연이었는지도 모른다."

<창작그림동화 빗방울 삽화1>, 1998.
종이부조, 아크릴릭, 32×50cm.

<창작그림동화 빗방울 삽화2>, 1998.
종이부조, 아크릴릭, 32×50cm.

<우리 시대 풍경-농촌>, 1984. 캔버스에 유채, 140×218cm.

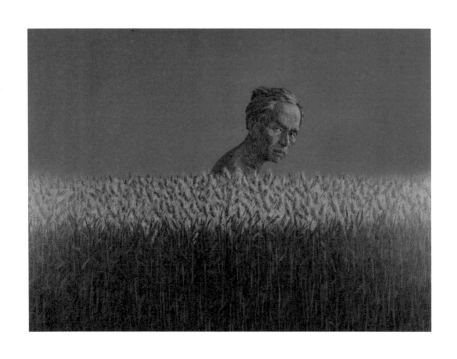

<보리밭>, 1983. 캔버스에 유채, 94×130cm.

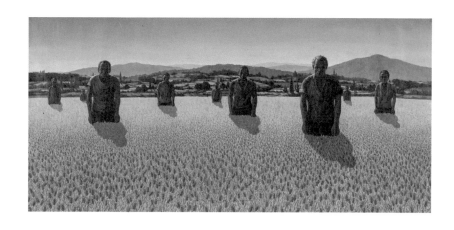

<보리밭2>, 1983. 캔버스에 유채, 137×296cm.

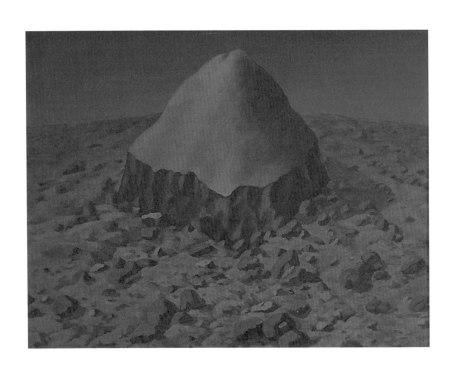

<땅77-2>, 1977. 캔버스에 유채, 130×165cm.

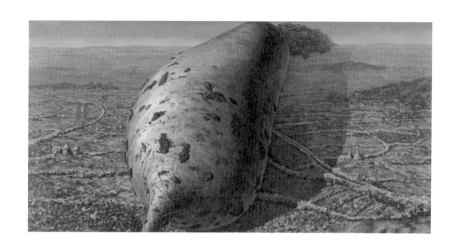

<무우>, 1987. 캔버스에 아크릴릭, 278×139cm.

<웅덩이88-2>, 1988. 캔버스에 아크릴릭, 138×209cm.

<웅덩이93>, 1993. 캔버스에 유채, 79×204cm.

<봄-오름>, 2016. 캔버스에 유채, 아크릴릭, 100×80.3cm.

<오름 I>, 2002. 캔버스에 아크릴릭, 130×130cm.

<오름 II>, 2002. 캔버스에 아크릴릭, 96×161cm.

<흙 웅덩이>, 2011. 종이에 흙, 137×241cm.

<오름>, 2011. 캔버스에 아크릴릭, 65×91cm.

<웅덩이88-1>, 1988. 캔버스에 유채, 89×114cm.

이 작품에서 웅덩이는 서로 다른 표징을 동시에 드러낸다. 썩어가는 상처의, 깊이 삭은 고름 같이 온갖 생명의 역사를 숨긴 채 끝 모를 심연의 입구만 드러내는 시간 자체의 아픔의 표징과, 수만년 보존돼온 숲속에 쌓인 낙엽이되 천고의 역사의 생명의 모태요 정화된 맑음이요 물의 근원의 가을 같은 미지의 표징이다. 이 웅덩이는 사실상 화가의 모든 감각을 담아낸 블랙홀 같은 생 너머 죽음을 반영하는 이미지이기도 하다. 그의 모든 작품들이 지닌 의미망들은 저 웅덩이 아래 어떤 어둠에서 가장 긍정적으로 생명을 얻는다.

<하수구>, 1982. 캔버스에 아크릴릭, 137×211cm.

<하수도 물>, 1983. 캔버스에 유채, 135×190.5cm.

<나무1>, 1978. 캔버스에 아크릴릭, 130×130cm.

"나무는 흔들릴수록 더욱 깊이 뿌리를 내린다."

<나무2>, 1978. 캔버스에 유채, 131×131cm.

"나무에도 신기神氣가 있다."

<나무3>, 1978. 캔버스에 유채, 50×65cm.

"1980년은 분명 역천逆天의 역사였다."

<당산나무3>, 1991. 캔버스에 아크릴릭, 240×358cm.

<두 나무>, 1981. 캔버스에 아크릴릭, 139×187cm.

"두 나무를 하나로 묶은 것은 그것으로 끝나지 않고 전혀 다른
국면을 만들어낸다. 마치 두 사람이 만나 전혀 새로운 삶을 꾸며내듯이."

<껍데기는 가라!>, 1990. 캔버스에 흙, 아크릴릭, 215×302cm.

<당산나무3>, 1990. 종이에 에스키스, 47×76.5cm.

<나무80>, 1980. 캔버스에 유채, 121×206cm.

사람은 정으로 칼을 대신할 수 있다. 희망이 칼에 나무의 설명 ⋯⋯⋯⋯ 아니다. '1990년' '6월' 한바도 온 다 함이리라.

<칼>, 1990. 캔버스에 아크릴릭, 160×160cm.

<꽃>, 2004.
종이부조, 200×200cm

<꽃-입>, 2010.
캔버스에 유채, 200×200cm.

<꽃-코>, 2010. 캔버스에 유채, 200×200cm.

"스스로 제 냄새를 맡아야 한다.
남의 냄새를 맡기 위해서만 코가 있는 것이 아니다."

<꽃-귀>, 2010. 캔버스에 유채, 200×200cm.

"꽃처럼 들을 수만 있다면, 세상의 모든 소리에 귀 열 수만 있다면"

오춘(O. 영삼)시대의 문민 꽃밭. '96 날마다난 앞목살래다一

<청와대>, 1996. 종이에 유채, 45×61cm.

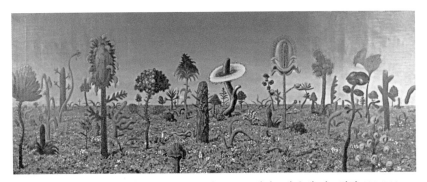

<꽃밭1>, 1981. 캔버스에 유채, 아크릴릭, 139×340cm.

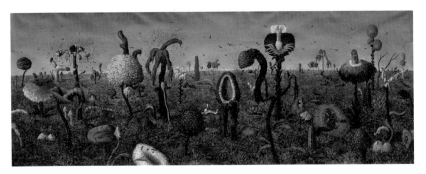

<꽃밭2>, 1981. 캔버스에 유채, 아크릴릭, 139×340cm.

"상상력을 총동원하여 가장 흉측하고 뻔뻔스러운 꽃밭의 훼
방꾼들을 그렸다. 이름하여 전두환과 함께 등장한 신군부의
새 정의사회 일꾼들이다. 그러나 꽃밭은 곧 썩어문드러진
다…… 가장 징그럽고 더러운 그러나 찬란하고도 처연한 아
름다움이 있다." 민중노래의 작곡가이자 가수인 김민기의 노
래 〈꽃밭 속에 꽃들이 한 송이도 없다〉를 떠올리며 그린 그림.

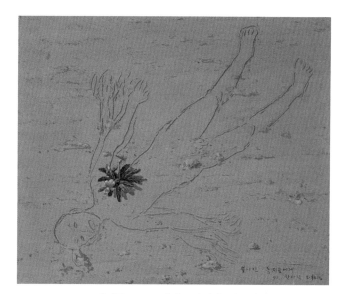

<제비꽃1>, 1991. 캔버스 위에 흙, 아크릴릭, 51.5×59.5cm.

<제비꽃2>, 1991. 종이부조, 아크릴릭, 205×134cm.

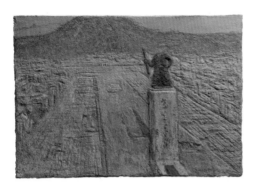

<양 세기10, 폐허 광화문>, 2011.
패널에 흙, 먹, 아크릴릭, 56.5×39cm.

<양 세기39 무제12>, 2012.
패널에 흙,아크릴 채색 , 30×30cm.

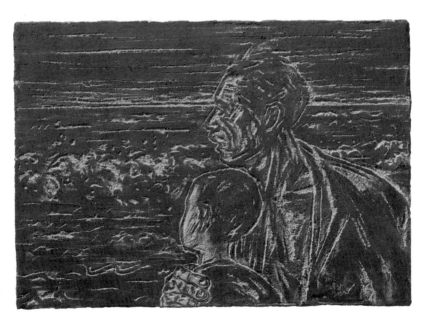

<양 세기48 무제>, 2012. 패널에 흙, 아크릴 채색, 51.5×36cm.

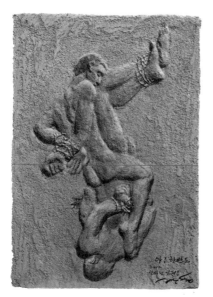

<양 세기46 아, 한반도>,
2012. 패널에 흙, 51.5×36.5cm.

<양 세기37, 제목미상>, 2012.
패널에 흙, 먹, 아크릴릭, 40.5×60.5cm.

<양 세기49 빼앗긴 자의 거리>, 2012.
패널에 흙,먹,수채,아크릴릭, 30.5×43cm.

<양 세기42 무제>, 2012.
흙, 황토, 20×15.5cm.

<양 세기1 별똥별>, 2011. 패널에 흙, 먹, 아크릴 채색, 42×59.5cm.

<검은새>, 1983. 종이부조, 아크릴릭, 215×269cm.

임옥상의 종이부조 작품들은 아마도 그의 웅덩이, 땅, 나무 연작들과 함께 대중에게 임옥상을 각인시킨 대표작들이라고 할 수 있다. 대중의 평균적 시선에 예쁘게 보이는 작품들이다. 임옥상은 종이부조 작업의 그 지난한 노동과정으로 해서 생활과 예술이 하나가 될 때 비로소 내 공을 다졌다고 느꼈을 것이다. 게다가 그가 바라 마지않던 전통문화의 현대적 문맥으로의 계승, 우리 문화의 정체성을 찾겠다는 예술의욕의 실현을 맛보았을 것이다. 하지만 그는 이 작업과정의 어려움과 80년대 라는 시대적 혼란 속에서 종이부조 작업을 계속할 수 있을 마음의 여유 가 없었다고 한다. 그래서 깊이 더 발전시키지는 못했다고는 하나 지금 까지의 그의 작업이력을 보면, 종이부조 작업은 조금씩 다른 재료들과 도 섞여 사용되면서 간헐적이나마 꾸준히 이어지고 있다.

<흰새1>, 1996. 종이부조, 아크릴릭, 110×36cm.

<새 4(연작)>, 1993(추정). 종이에 아크릴릭, 53.0×45.5cm.

<새 3(연작)>,1993(추정). 종이에 아크릴릭, 53.0×45.5cm.

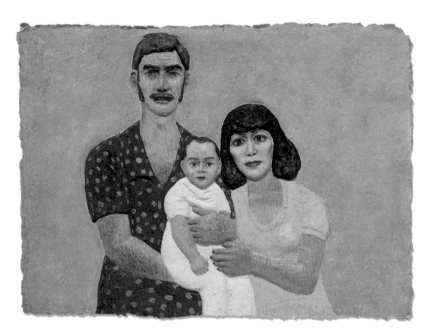

<가족1>, 1983. 종이부조, 아크릴릭, 73×104cm.

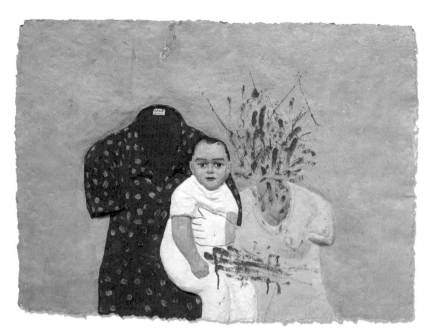

<가족1>, 1983. 종이부조, 아크릴릭, 73×104cm.

초기 그의 종이부조 작업은 역사적 사회적 변화가 우리 생
활 정경에 일으킨 변화들, 6.25전쟁과 분단이 개인의 삶에
미친 영향과 개발도상국 시절의 이농문제 등 다양한 사회적
문제들을 다루고 있다.

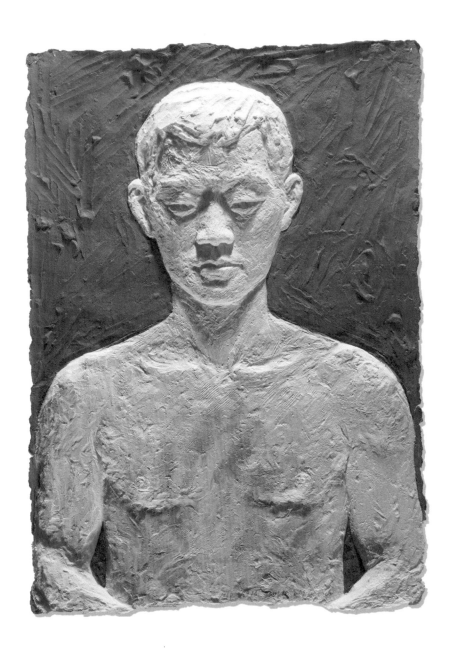

<안과 밖1>, 1996. 종이부조, 72.5×52.5cm.

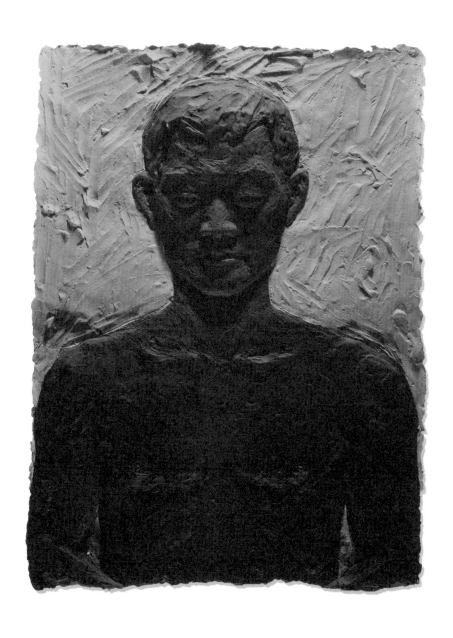

<안과 밖2>, 1996. 종이부조, 72.5×52.5cm.

<동해>, 1997. 종이부조, 석채, 126×158cm.

<밥상>, 1982. 종이부조, 118×87cm.

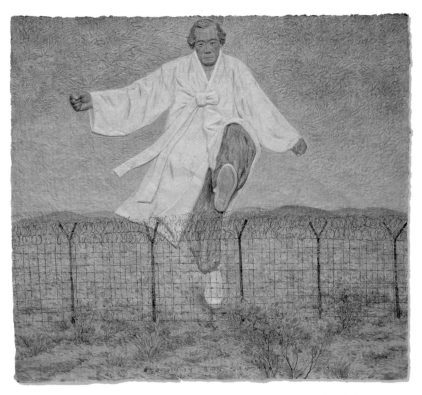

<하나됨을 위하여>, 1989. 종이부조, 아크릴릭, 239×281cm.

"보라, 분단의 철조망을 넘는데 무엇이 필요한가. 그것
은 먼저, 우선적으로 민족의 하나됨을 열망하는 우리
의 양심, 우리의 정의, 우리의 열정이 아니겠는가, 문
익환 목사는 그러하였다."

<우리 시대의 풍경-육이오>, 1990. 종이부조, 133×207cm.

"분단은 생살을 뚫고 지나간 상처보다 더 깊다."

아이들과 함께 그린,
행복한 토끼마을에 나타난
늑대 이야기 그림.

<토끼와 늑대>, 1985. 종이부조, 수채, 85.5×106cm.

<이사 가는 사람>, 1990. 종이부조, 아크릴릭, 137×177cm.

서울로 향하는 사람들

<우리 시대의 초상>, 1986. 종이부조, 아크릴릭, 67×120cm.

<그림자>, 1994. 점토, 25×25cm.

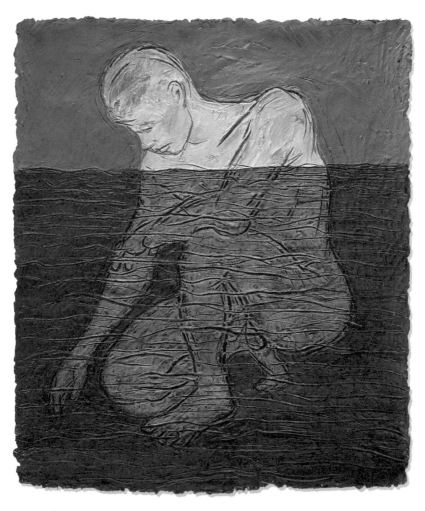

<물의 노래2>, 1994. 종이부조, 115.5×98cm.

<제비꽃96-2>, 1996. 종이부조, 31×30cm.

<제비꽃96-1>, 1996. 종이부조, 31×30cm.

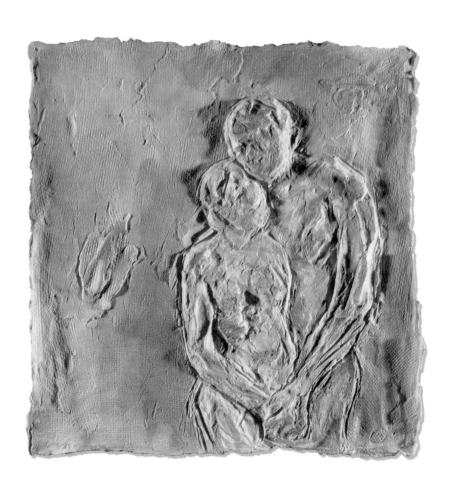

<포옹2>, 1996. 종이부조, 36×36cm.

<포옹>, 1996. 종이부조, 36×36cm.

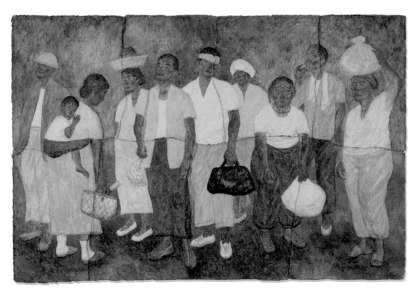

<귀로2>, 1983. 종이부조, 먹, 석채, 180×260cm.

"노동이란 무엇인가 힘과 땀과 그리고 기다림의 의미를 가르쳐준다.
전통과 이어지는 일. 종이부조 작업 중 제일 애착이 감."

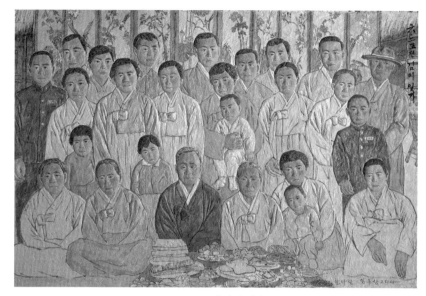

<6.25 전 김씨 일가>, 1990. 종이부조, 석채, 131×198cm.

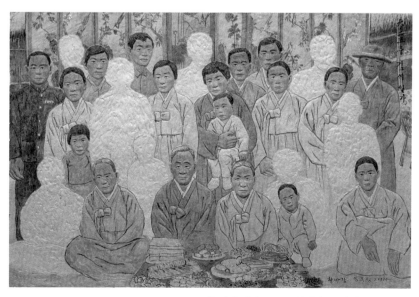

<6.25 후 김씨 일가>, 1990. 종이부조, 석채, 131×198cm.

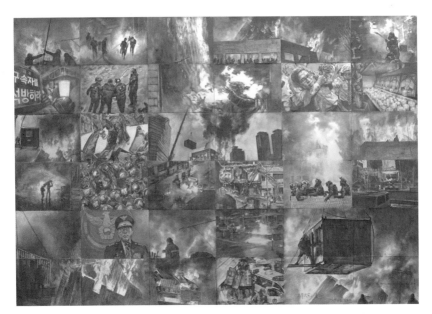

<삼계화택>, 2016. 종이에 파스텔, 480×336cm.

3계의 번뇌가 마치 불타는 집에 있는 것 같다는
불교 교리를 제목으로 삼은 그림.

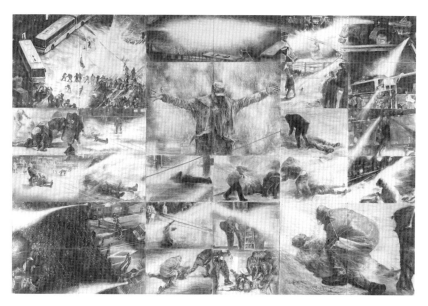

<상선약수>, 2015. 종이에 목탄, 336×480cm.

지극한 善은 물과 같다는 노자의 말을 제목으로 붙인 그림.
박근혜 정권 때 농민을 향해 쏘던 물대포를 그렸다.

<대지의 아들, 노무현>, 2011. 무쇠, 5×1.2×2m

<산수>, 2011. 코르텐스틸, 270×900cm.

"사각의 틀에서 걸어나와 공간에 그 자체로 존재하는 그림을 그리고 싶었다. 말도 글도 종이나 벽에 의존치 않고 스스로의 힘으로 서고, 스스로의 힘으로 성장하는 공간의 뼈대와 육신이길 기대한다."

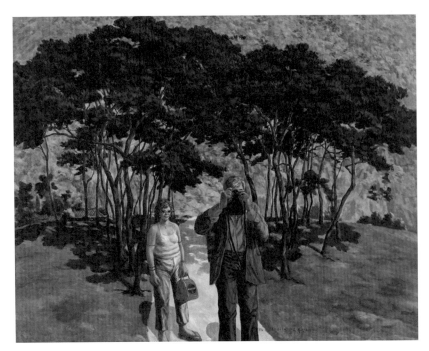

<촬영>, 1984. 캔버스에 유채, 140×180cm.

"거의 벌거벗다시피한 여인을 대동하고 노랑머리 미국인이 카메라를 들이댄다...... 이 땅은 자신들의 땅, 진정 그들의 식민지다. 포격 연습을 하기 위해 어디든지 땅을 발주 받을 수 있고, 작전을 내세우며 자신들이 정하기 나름대로 신분과 자유를 보장 받을 수 있는 땅이다." 섬진강에 카메라를 들고 나타난 미국인

<광화문 연가>, 2011. 캔버스에 유채, 456×182cm.

<자금성 연가>, 2011. 캔버스에 유채, 456×182cm.

<후지산 연가>, 2011. 캔버스에 유채, 456×182cm.
독도를 일본 땅이라 주장하는 일본에 대한 경고의 의미로 그렸다.

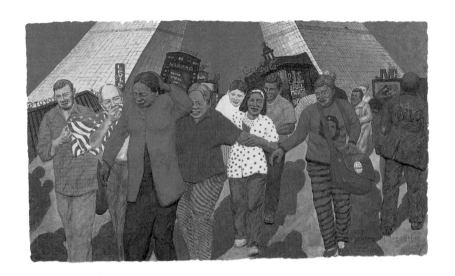

<American Dream I>, 2002. 종이부조, 136×237cm.

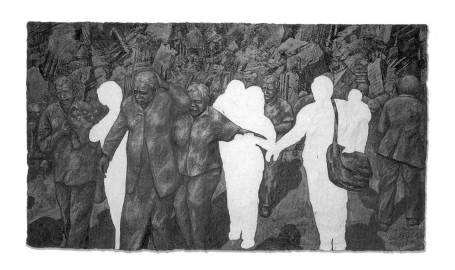

<American Dream II>, 2002. 종이부조, 136×237cm.

<The Great American Phallus V>, 2001.
매향리 포탄 잔해물, 88×38cm.

<The Great American Phallus IV>, 2001.
매향리 포탄 잔해물, 150×100×300cm.

<티테이블(찻상)>, 2002.
매향리 폭탄 잔해물 파편
(탄피, 철근), 강철, 유리,
70×100×35cm.

<철의 꿈I>, 2001.
고철, 스푼, 나이프,
높이 130cm 날개길이 230cm.

<꽁치>, 2001.
스푼, 포크, 나이프, 340×15×25cm.

"생각하면 세월은 순서가 없다.
추억 속에서 시간은 뒤죽박죽으로 섞이고 연결된다."

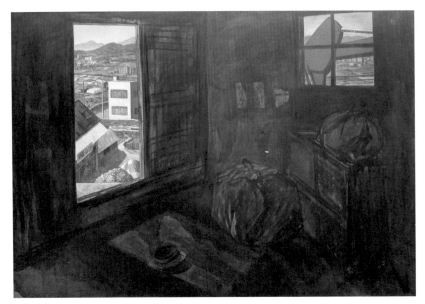

<이사>, 1983. 캔버스에 유채, 140×184cm.

"변두리에는 봄볕도 비껴간다. 도시 변두리는 내 그림의 보고다. 도시와
농촌의 중간지대인 변두리는 생활의 변화가 심하다. 그곳에는 도시에서
도 농촌에서도 발붙이지 못한 어정쩡한 사람들이 많이 살고 있다. 이들의
삶도 그만큼 어정쩡하다. 이 시대의 모든 성격은 도시 변두리에서 더욱 선
명하게 드러난다. 변두리는 시대의 모순, 빈부격차, 불평등, 소외 받는 사
람들이 밀리고 밀려 만들어낸 임시주거지이기 때문이다. 이 차가운 방에
도 언젠가는 따스한 봄볕이 비춰지리라." 임옥상은 어정쩡한 삶이 싫다.

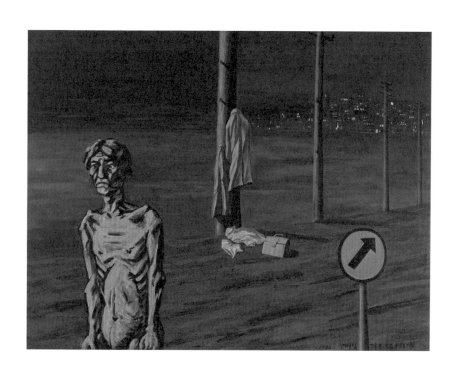

<귀로1>, 1983. 캔버스에 아크릴릭, 136×180cm.

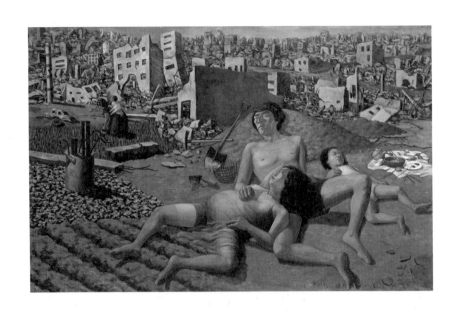

<행복의 모습>, 1982. 캔버스에 유채, 138×217cm.

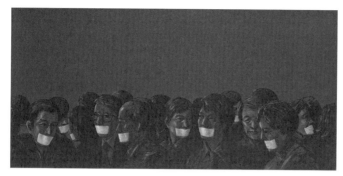

<가면>, 1979.
캔버스에 유채,
66×140cm.

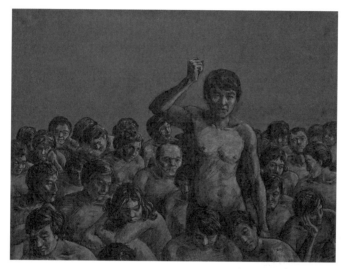

<색안경>, 1979.
캔버스에 유채,
97×130.5cm.

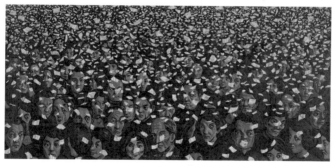

<색종이>, 1981.
캔버스에 유채,
아크릴릭,
111×246cm.

"하루에도 수천 톤의 선거홍보 전단이 전국을 뒤덮었다.
새 시대가 도래했다고."

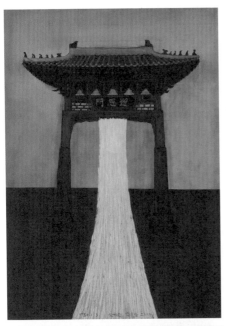

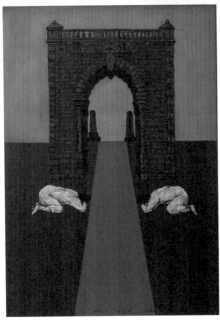

<영은문>, <독립문>, 1980.
캔버스에 유채, 각 175×126cm.

"두 그림을 한 쌍으로 그렸다. 중국의
은혜를 맞는다는 영은문을 헐고 독립
문을 세웠으나 그 독립문 또한 서양
식 설계로 만들어진 것이다."

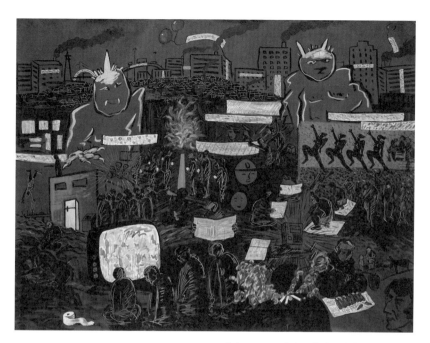

<도깨비2>, 1981. 캔버스에 아크릴릭, 140×172cm.

전통문화와 전통사회를 상징했던 이미지들을 차용해 동시대 사회를 비판한 작품들로 70년대 임옥상이 청년이었을 당시 한국 민족민중문화운동에서 중요한 장이었던 전통의 민중적 재해석 흐름의 영향을 받았다. 전통적인 농촌마을의 장승은 마을의 악귀를 쫓는 수호신이고 도깨비는 전통 종교에서 잡귀신들을 총칭하는 개념이다. 도깨비는 인간과 비슷하지만 귀신이며 인간들의 잡사에 등장해 인간을 괴롭히기도 하고 경쟁하기도 하는 사람 형상의 귀신을 일컫는 명칭으로 알려져 있다.

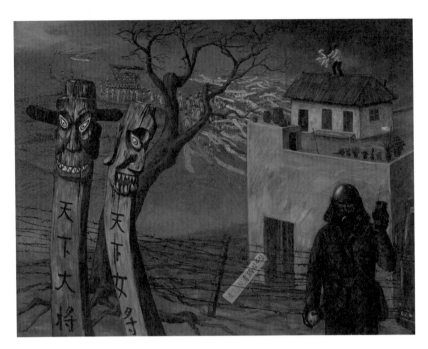

<박종철을 추모하며>, 1987. 캔버스에 아크릴릭, 102×135cm.

박종철은 1987년 고문으로 사망한 국립서울대학교 학생

<여선생님>, 1991. 종이 위에 목탄, 아크릴릭, 61.5×93cm.

동생들이 좌익 운동 한다는 이유로 살해된 여교사의 형상화.

<죽창십자가>, 1991. 캔버스에 아크릴릭, 흙, 31×21cm.

"대나무가 십자가도 되고 무기도 될 수 있는 나라에서 우리
는 살았다. 그게 불과 100여 년 전이다. 동학교도들은 살아
남기 위해 천주교를 받아들였고, 때론 자신을 지키기 위해
나라를 지키기 위해 십자가 대신 죽창을 들기도 했다."

<일출>, 1997. 캔버스에 아크릴릭, 131×131cm.

"동해에 북의 잠수함이 좌초되어 발견되었던 그때, 남북은 꽁
꽁 얼어버렸다. 안보에 대한 정치권의 소란은 극에 달했다……
철조망으로 갈라 얼어붙은 동해바다의 푸른 물결엔 일출 곧 희
망이라는 오랜 믿음을 도저히 새길 수 없었다. 좌초된 희망."

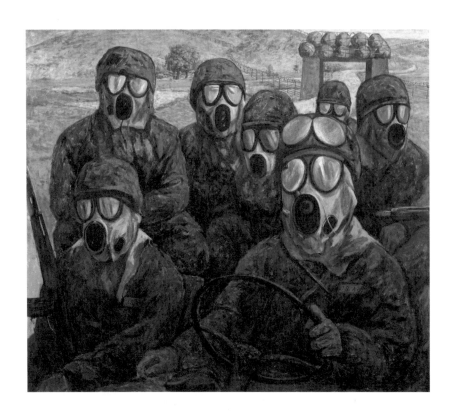

<우리 시대의 풍경>, 1990. 캔버스에 아크릴릭, 148×172cm.

<아프리카 현대사>, 1985-1986. 캔버스에 유채, 2000×150cm.

<우리 시대의 풍경-공업입국>, 1990. 종이에 아크릴릭, 140×560cm.

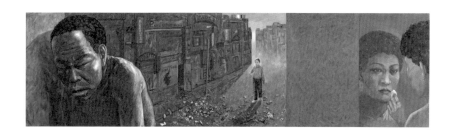

<우리 시대의 풍경-기지촌의 아침>, 1990. 종이에 아크릴릭, 148×543cm.

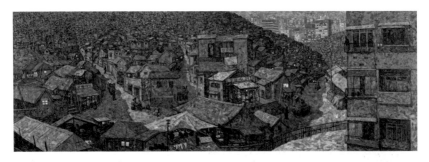

<우리 시대의 풍경-달동네>, 1990. 종이에 아크릴릭, 148×445cm.

"빛의 소멸에 따른 시각적인 변화는 나를 즐겁게 한다. 누구나 다 이해하기 쉽고 재미있게 세월의 무상함을 일깨우는 그림 두루마리 그림. 그러나 나로선 실패한 작품, 장르마다 고유한 법칙이 있음을 실감하였다."

<철조망>, 1982, 캔버스에 유채, 아크릴릭, 137×226cm.

<물의 노래 1>, 1991. 캔버스에 아크릴릭, 133×207cm.

"죽어서도 눈을 감을 수 없을 만큼 가슴에 못이 박히다."

<의문사>, 1987. 캔버스에 아크릴릭, 110×130cm.

"모든 것은 이승에 그대로 남았는데
이제 그의 육신은 더 이상 이승에 존재하지 않는다."

<물같이 바람같이>, 1992. 캔버스에 아크릴릭, 97×130cm.

<어머니>, 1988. 캔버스에 아크릴릭, 135×120cm.

<김귀정 열사>, 1991. 캔버스에 유채, 87×113cm.

김귀정은 1991년 노태우 정권 퇴진을 위한 거리시위 중
경찰의 무차별 구타로 사망.

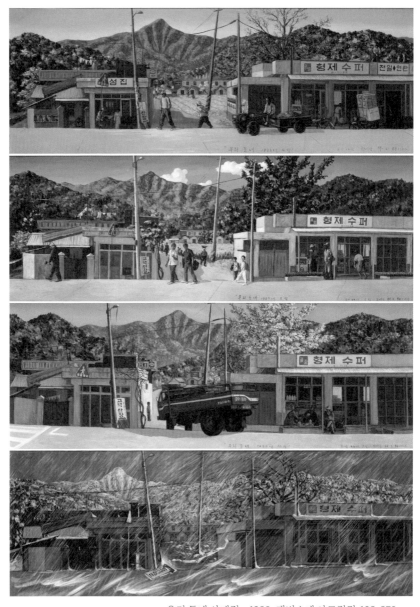

<우리 동네 사계절>, 1989. 캔버스에 아크릴릭, 102×270cm.

도시 변두리 민중의 삶

<전태일 흉상>, 2005, 알루미늄 주물, 145×72×212cm.

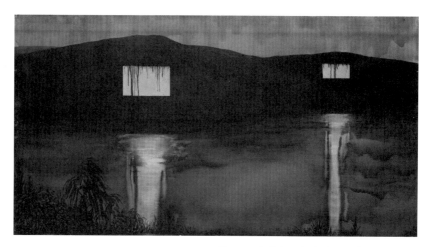

<창>, 1980. 캔버스에 먹, 아크릴릭, 135×250cm.

얼핏 수묵화처럼 보이는 작품이다. 전형적인 한국의 어스름 해 저
무는 시골 산 능선을 배경으로 마치 〈소변금지〉 작품 속 그 창문을
회상시킨다. 불 밝힌 창문에서 흘러내리는 듯한, 오래된 낡은 집
창에서 빗물 자국처럼 수직의 불빛이 강물 위로 흐른다. 강물의 수
평과 불빛의 수직이 어둠 속의 정적과 묘한 긴장을 불러내며 뭔가
소근거리듯 비밀스러운 정중동을 예감하게 한다. 70, 80년대 대
학가 하숙방에 처박혀 불온 서적을 읽거나 불안한 시국정서에 대
해 몰래 이야기를 주고받던 우리네 밤의 소리를 듣는 것 같다. 임
옥상의 초기작들은 이렇게 무엇인가 웅덩이로부터 혹은 땅으로부
터 세상에 대한 새로운 일들이 하나둘씩 고여 솟아 나오기 직전 같
은 '기운' 혹은 '징후' 들을 알레고리처럼 드러낸다. 그리고 이미지
들은 그냥 평면에 그려진 이미지들로서가 아니라 마치 브레히트의
무대 속 음악의 전조처럼 나지막하게 생활의 동선을 따라 깔린다.

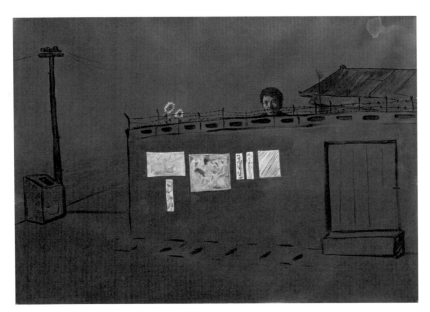

<해바라기>, 1980. 캔버스에 유채, 아크릴릭, 113×163cm.

"신새벽, 부릅뜬 눈으로 지켜보는 희망, 아침에 눈을 뜨자마
자 밖의 동정부터 살핀다. 지난 밤에 무슨 일은 없었는가......
전두환의 벽보로 뒤덮인 가난한 집의 벽, 철조망으로 막은 배
타적인 담 안쪽에 그래도 해바라기는 희망을 얘기하고 있다."

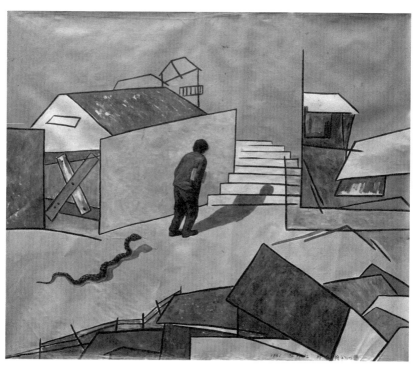

<거리-뱀>, 1981. 캔버스에 유채, 아크릴릭, 140×160cm.

"나의 자리는 누가 비워 둔 자리인가"

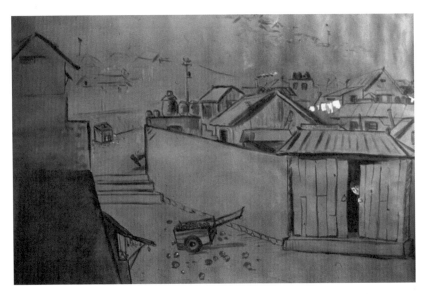

<거리-사과>, 1980. 캔버스에 유채, 아크릴릭, 161×111cm

"누구의 것인지 알 수 없는 우리 모두의 진실"
임옥상의 거리를 소재로 한 그림들은 당시 한국 미술계에서는
거의 유일하게, 개인의 관심이 사적 영역에서 공적 영역으로
나아가는데 있어 매우 독특한 한 순간의 마음의 질문을 품고
내딛는 소시민들의 의식상태를 그야말로 포착해 보여준다. 70
년대 한국인 개인이 어떻게 80년대의 저 폭풍전야로 뛰어들게
되는지를 말하기 위해, 물론 아직 뛰어들지 못하고 있지만, 이
들이 '거리'에서의 공적 일들에 대해 주시하기 시작하고 엿보기
하는 몇 장면들을 시각화 해낸다.
개인이라는 사적 영역과 '우리' 혹은 '거리'의 삶이라는 공적 영
역이 떼려야 뗄 수 없는 관계인 것이다. 집의 담장이나 대문 밖
은 공적 영역이고 담장 안은 사적 영역 같지만, 실상 그 안과 밖
은 하나의 공간이다. 담장이나 대문으로 임시적으로 차폐되고
구분되지만 그 구분은 사실상 한시적이고 임시적이다. 개인의

생명과 일상은 비가시적 공적 영역의 개체세포막들 같은 것으로 공적 영역이 사적 영역 속으로, 사적 영역이 공적 영역 속으로 들어가는 일은 무조건적 삼투는 아닐지언정 서로 생명기계처럼 매개되어 있다. 인생 전체가 우주의 생명의 바다에 떠있는 '사회'라는 공적 영역의 부분인 것이다. 그는 이 작품들의 표면을 너무 두껍지 않게 마치 동양화에서의 수묵 같은 느낌으로 컬러층을 입히면서 마치 공적 영역과 사적 영역의 삼투가 매우 엷은 막으로 덮인 공기처럼 흐르는 것임을 보여주려는 듯하다. 임옥상의 초기작들 중에서 특히 이런 몇 작품들은 그의 대부분의 작품 감각이, 분명 대지의 흙이나 종이부조 같은 부드러운 재료들을 주재료로 사용하고 있음에도 불구하고 매우 남근주의적인, 두껍게 힘에 의해 덮인 그런 느낌의 그림들과는 다른 감각을 표출한다. 뭔가 다른 냄새의 감각들이 이 작품들의 눈에 보이지 않는 후경을 이룬다. 이 감각을 매우 긍정적이고 비관례적인, 하지만 공공윤리의 감각이라고 부르고 싶다. 줄이자면, 미적 문화, 미적 차원의 바로 그 감각이다. 아마도 확대 해석하면 어떤 에코 페미니즘적으로 의식화된 감각이거나 기존 학문체계나 제도적 담론투쟁에서의 어떤 이슈나 이념적 매개고리 없이 그야말로 생활 속에서 이론화된 개인의 미적 차원이거나, 아니라면 어수선한 마음을 달래던 생활자의 우연한 관찰력이거나, 룸펜프롤레타리아트나 소위 루저들의 번득이는 초현실주의적 섬광의 한 순간이 대낮의 텅 빈 거리의 한 순간의 어떤 '분위기' 혹은 '광경'을 통해 세계상 속의 비루한 움직임을, 간계를 얼핏 잡아 훔쳐본 것이라고도 볼 수 있다.

<하늘을 담는 그릇>, 2009. 위스테리아, 철, 하드우드, 1350×1350×460cm.

<광화문맨(FTA)>, 2010. 퍼포먼스.

<광화문맨(쥐20)>, 2010. 퍼포먼스.

<광화문맨>, 2010. 퍼포먼스.

<광화문맨(예수천국)>, 2010. 퍼포먼스.

<그대들 잘가라>, 2010. 캔버스에 유채, 126×91cm.